老家人

My People

范毅舜
Nicholas Fan

——

著

獻給爸媽，

及水各一方的常民

老家人三十年記

「天地有大美而不言，四時有明法而不議，萬物有成理而不說。」——《莊子》〈知北遊〉

編寫這書時，收到法國神父友人來信：

「我仍記得那雙鞋和破竹篩裡的胡蘿蔔，雖然簡單、卑微卻被燦爛光線映照。在誠品展覽現場，我看到有人在你的作品前掉淚；你不僅讓觀者體會到他們的苦難，更明白生命仍在繼續……。」

三十多年前出版的《老家人》攝影文集，今日讀來恍如隔世。

一九八七年，台灣解除行之有年的戒嚴法，翌年，我陪母親返鄉探親。

三年後，我發表了書寫母親家族的《老家人》攝影文集，我掙脫政經表象桎梏，藉攝影觀照「人」在不同環境中的生活樣貌。

隨著攝影展在世界各地展開，我有了以母親家族為起點，進而為民族「造」像的企圖。

未料，威權崩解後的台灣悄然開始擺脫以大中華為框架的歷史觀點，彼岸更如一架鼓足馬力起飛、卻不知航向何處的巨無霸客機。這創作意圖在一波波排山倒海形勢中消磨殆盡。而當年在母親老家所拍的老人家，已然全部謝世，就連中生代也開始凋零。隨著父母親相繼過世，當年若不曾為他們留影、記上一筆，在昨日事不斷被今日事覆蓋的網路汪洋裡，他們彷彿從未存在過的、全然被無從表述或各說各話的歷史洪流吞噬。

當社會對彼岸思維越來越陷入意識型態鬥爭、日趨僵化時，我們除了無法持平、真切來看待問題

背後的人及其生活處境，所有觀感竟也日益淺陋。就以母親老家曾被我拍過的孩童、少年為例；三十多年間，他們已悄悄從為人兒孫轉換成為人父母，甚至爺爺奶奶，整個生活環境更是經歷了翻天覆地的變化。

位於大洋濱海地帶，以農業為主的老家農地，近年已大多改做其他用途，就連老家祖墳地都成了福斯（大眾）在中國規模最大的汽車製造廠，每日幾百部大型車輛載著上萬名員工上下班的情景，堪稱奇觀。

地表巨變，文化特質卻不見得隨之撼動。早在大眾汽車廠動工前，老家人以補償金在村口建立了龐大的靈骨塔與祠堂。歷代宗親骨灰盒按照排行，井然有序地放在比人還高的玻璃櫃中，長年受香火供奉。大年初一，鞭炮煙霧中，老家子孫跪在祠堂廣場上給祖宗行三叩首的場面，映照在網路無遠弗屆的時代背景下，不禁讓人升起無限的遐想與感慨。

回想頭幾回陪母親探親，從北京下機，坐出租車到母親位於天津鄉下老家，前後都還要十來個鐘頭。今日只要搭上捷運、動車，兩小時半即可抵達。

物質社會不進則退，追求富裕之際，若將生命根本價值遺忘，恐怕只會讓生活益形空虛。李神父提到的鞋和胡蘿蔔，尤其是竹篩裡的胡蘿蔔，是昔日老家生命得以維繫的食物。若再對文化道統及倫理親情不明究理地嗤之以鼻，我們將如無舵、無錨之船，沒有方向地隨波逐流。

重啟《老家人》的機緣得自一位曾被我拍過的小童。一九九六年，以這小孩為題的照片被德國徠卡（Leica）相機公司選為發行全球月曆裡的一幅。彼時，我以攝影將小童當下瞬間凍結，卻凍不住時光流轉。父母親的故事仍未載盡，孩子們卻已開始另一個篇章。已成影像經典的徠卡小童，今日已是兩個孩子的爹，目前正在村裡經營早餐店的生意。

生命生生不息，無法歸零，渺小個人又如何在如共業般的龐大群體中秉持初心，游刃有餘地面對世間變化？

「天地有大美而不言，四時有明法而不議，萬物有成理而不說。」

從老家今昔對比、尤其是人與環境變化中，我竟領悟莊子闡述的奧義。當我在《老家人》攝影文集中，為母親那代人抱不平，以及對一胎化政策下的孩子頗有微詞時，生命卻萬竅怒呺般有自己的步調。

三十年前，我甩掉所有意識形態，以「攝影」清晰而真切地來觀照人在歷史、文化、政治、生活環境中的面貌。這回也不例外！唯一不同的是：觀照器材從底片進入到數位相機。

今昔對比是攝影最有趣、最富魅力之處，它能掙脫所有似是而非思維與想像，提供人們一個客觀、正視時空變化的微妙渠道。本書【卷一】正是昔日所拍人物、尤其是孩童的今昔對比。【卷二】則完全保留三十多年前所拍的影像。綿延數代，已逝及在世的人，在新舊世代更迭中，悄然織出了個氣勢磅礴、無須多言，蘊含大美的生命風景。

三十年前的《老家人》雖已絕版，但母親那代人故事應被尊重。為此，我將原書所有文字僅稍作修訂，是為【卷三】內容，除了見證那代人的經歷，更可反思這一路如何走來。

回到李神父的信，提及當年有人在展場掉淚往事，我全無印象，但有個小插曲卻記憶猶新。展覽期間，有位專心看展男士得知我是攝影者時，竟對我鞠了個大躬，在電視台擔任攝影的他說，一

輩子都沒有勇氣去觸碰這個題材。日後，當我有能力與他分享得更多時，他卻已因病去世。此刻，我真想對這僅有一面之緣的朋友說：「天下國家。」「天下之本在國，國之本在家，家之本在身。」（《孟子》‧《婁離上》）只要對自己，尤其是人性情感還抱一絲信心，我們就能在積非成是、瞬息萬變的環境中獲得起而行的動力。

就當我掙扎是否要重啟這個專題時？藉一次出遊機會，我刻意轉往許久不曾造訪的母親老家。那個嚴寒冬日，我自北京南下，滿懷志忐地在天津站與久未謀面的小表侄見面，我對他的印象，仍停留在當年鼻涕兩行的在地上玩耍。那日他卻儀表堂堂出現在我面前，若不是他主動喊我，我肯定不敢相認。上車後，我問表侄何時將我到來消息告知他老爺──我的二舅。以我對老人的了解，只要得知我要來，定會成天盼望。

暮色四合的大冷天，車才進村頭，我就看到務農的全文大表哥在二舅家門口引頸翹望。小表姪車停穩，仍未熄火，全文大表哥就迫不及待地開了後車門，他那因長期務農而滿是厚繭的手握到我手後緊緊不再鬆開。我單手蹭出車門後，他如獲至寶般，將我的手揣進懷裡，以另一隻手來回拍撫，興高采烈、樂呵呵的說：「弟弟來了！弟弟回家了！」我立時獲得重啟本書的能量。

真實影像，勝過千言萬語。為縮短與讀者距離，我為每張照片做了些許說明；或簡介或拍攝感觸，甚至是借題發揮。

在海峽兩岸幾乎停滯交流溝通的今天，我希望這本小書，能提供讀者另一個思考面向：例如本書所有已逝、在世的人，並無絲毫念想及興趣來與我們較勁、為敵，他們恰是如你、我一般的庶民、是應當去愛的近人。

「締造和平的人是有福的，他們要被稱為天主的子女。」（《瑪竇／馬太福音》5:6）

「天地有大美，四時有明法，萬物有成理。」我對莊子道理並無新解，但在陪母探親的記憶汪洋裡，仍有幾個吉光片羽時刻、歷久彌堅、難以忘懷，像是母親在離家四十二年後，與姥姥重逢當下，及在暗夜寒風中、初見大表姊的溫柔，那出自人靈魂深處的情感與悲憫，縱然渺小卻是這文化底蘊最動人的真情至性，更是那已成老生常談、卻被嚴重低估的天道本質。

范毅舜

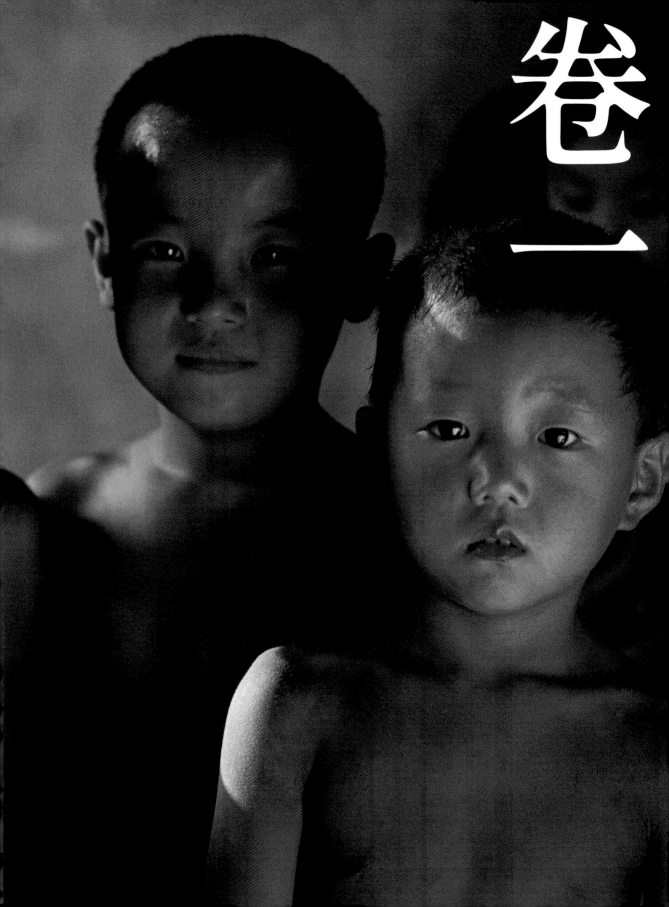

卷一

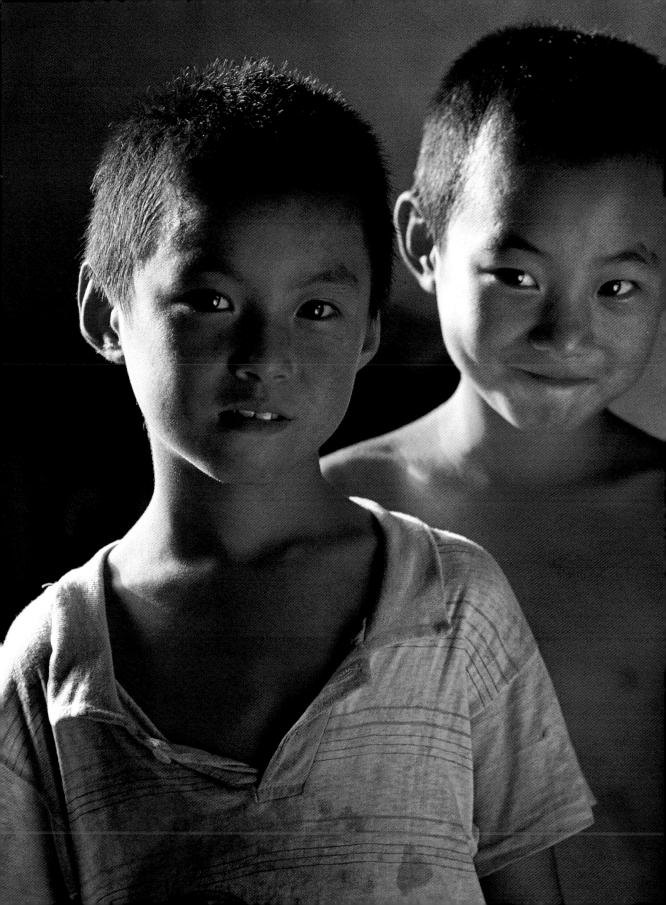

北方的小孩

總說攝影能將瞬間化為永恆，真相是，時間從未因快門按下而就此停頓。

〈北方的小孩〉的另一稱謂是「徠卡小童」，其影像曾被相機泰斗—德國徠卡相機選為1996年發行全球月曆的第十二月影像，更曾被高掛在世界最重要的Photokina攝影器材大展現場。

所有看過這張特寫的人莫不為小童黑色大眼珠及濃烈光影著迷；那真是一個如假包換、孕育自北國大地的小男孩！

拍這照時仍值底片攝影黃金年代，能被135相機同義字的德國徠卡相機加持，直如黃袍加身。未料，數位興起，著名柯達軟片除了變成歷史，就連徠卡相機也一度岌岌可危。〈北方的小孩〉隨著攝影生態、政經劇變逐漸被淡忘，只有那兩寸見方的Kodachrome幻燈片生動保留了小童永不復見的童顏瞬間。

隨著父母親過世及海峽兩岸漸行漸遠，有關老家的一切已停留在遙遠過去。再訪母親老家，才知當年不知出自誰家的小童竟是全誠表弟媳的外甥——大賓。

當年被我形容有如黃土捏出的小童，今日已是兩個孩子的爹，此刻在村中經營早餐生意，每日凌晨兩、三點不到就起床營生。表弟媳說，大賓人乖著呢，除了無不良嗜好，歇班後就在家顧孩子，一年到頭不放假，只有過年時會特地上五台山燒香禮佛，祈求來年闔家平安、生意興隆。

再見大賓恍如隔世，穿著圍裙，在餐館和麵做包子、饅頭的他，除了身型壯碩，五官依稀可辨，卻全不復童年模樣。兩相對照，我才明白那曾被奉為攝影經典的「徠卡小童」不過是商業運作機制下的錦上添花、浮光掠影，與大賓本人全然無關。直到有機會跳脫自身所屬時空才感到「未來難測」竟是這樣真切。

當年拍大賓時，村裡人大多以牲口拉車，而今家家戶戶幾乎都有私車代步。整個村子原先只有大隊辦公室有電話，而今卻人手一支5G手機。小朋友或許未進過銀行，卻懂得掃二維碼購物。為拍昔日孩童，除了藉實體照片找人，更多是藉由人際網路確認：「這是你嗎？」表弟將照片發出，不一會兒，微信群組浮現當年寄去的照片還加上「是」的笑臉貼圖。30多年前，家家戶戶在冬天來臨前得全心備好過冬食物，再無能力追求生活陶冶，而今村中竟有了教孩子們畫畫及音樂的教室。昔日孩童，能找著的大多樂意入鏡，但也有婚姻不如意婉拒再被拍的女孩，更有出外工作而命喪他鄉的孩子……。

「人生天地之間，若白駒之過隙，忽然而已。」。「北方的小孩」當年因徠卡月曆及廣告行遍全球，在為他們留下燦爛身影時，竟忘了孩子會長大！那句「未來永遠是很難說的」老生常談，竟是這樣深刻與真切。

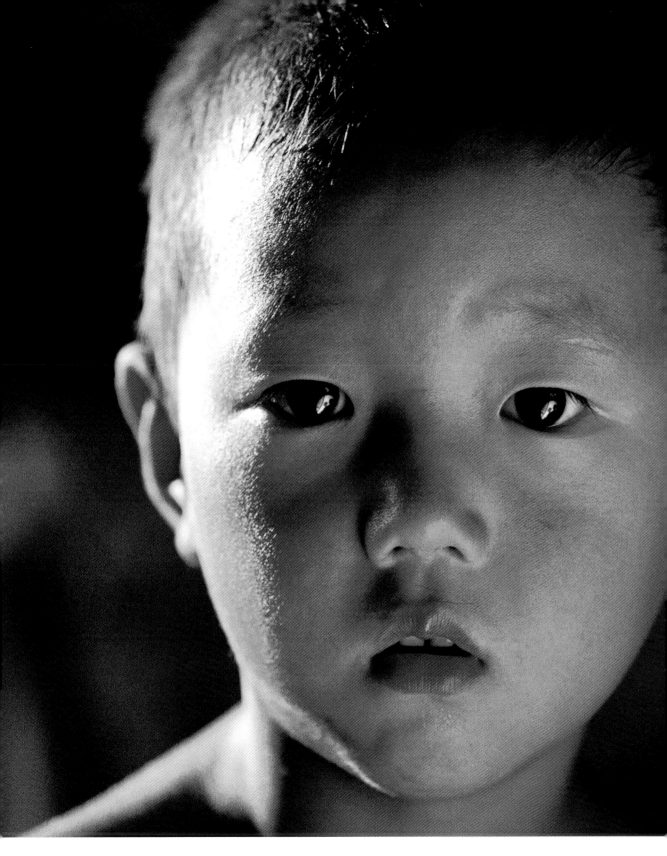

襁褓中的
小女娃

我見過最可愛的笑容應是我外甥女襁褓時期的微笑，那神秘笑靨只能以「天使的微笑」比擬。80年中，由於大姊夫婦在美創業，母親在幫大姊做完月子後，索性將雙胞胎帶回台灣撫養。爸媽照顧小孫女一整天後，深夜餵奶工作就輪我這舅舅做。子夜時分，我將熟睡小女娃喚醒。她們一睜眼，除了不哭，竟還面露滿足的微笑。

多年後，我才稍稍領悟那應是種對人、對生命信任的喜悅：小嬰兒要喝奶了，她們知道我不會傷害她，很歡喜到世間來接受成人疼愛。為此，我篤信人格出問題的人，幼年時一定經過他們自己也不清楚的創傷。

每個健康家庭出生的嬰兒應都會有這種天使般笑容，而這種微笑也讓大人儆醒，可要小心，別做傷害自己、他人與世界的事。

30多年前陪母親探親時，小孩拍的並不多。幸好有這些照片，今昔對比，他們竟說出了個不需多作解釋、教人會心一笑的生命故事。

照片中的小女娃是我老舅么兒、別名「二擔子」的大女兒。小女孩出生第三天，我就上門拍照了，之前，已有很多人來看小女娃，大人們將賀喜錢放在她身子後的塑料布下。為了怕小手抓臉，她的奶奶把她捆得跟印地安小孩一樣，讓她有如身在母胎中安全感。小女娃的奶奶守舊，說小孩的魂怕給拍沒了，只讓拍幾張。成人世界複雜，甚至喜歡搞對立，基督強調「愛近鄰如同愛自己！」孟子更闡述「老吾老、以及人之老；幼吾幼、以及人之幼。」老夫子甚至言明若這樣「天下可運於掌」。

小女孩降臨人間還不到72個小時，是《老家人》系列年紀最「小」的「人」，照片中的小女娃在拍照時仍未睜開眼，我相信只要她看到自己的親人也會露出那天使才有的神秘微笑。

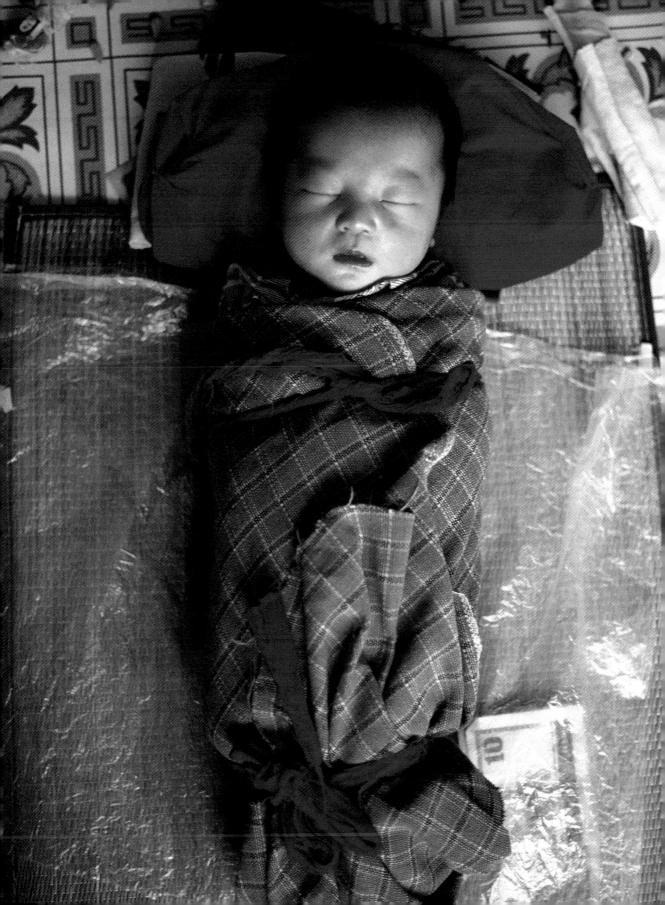

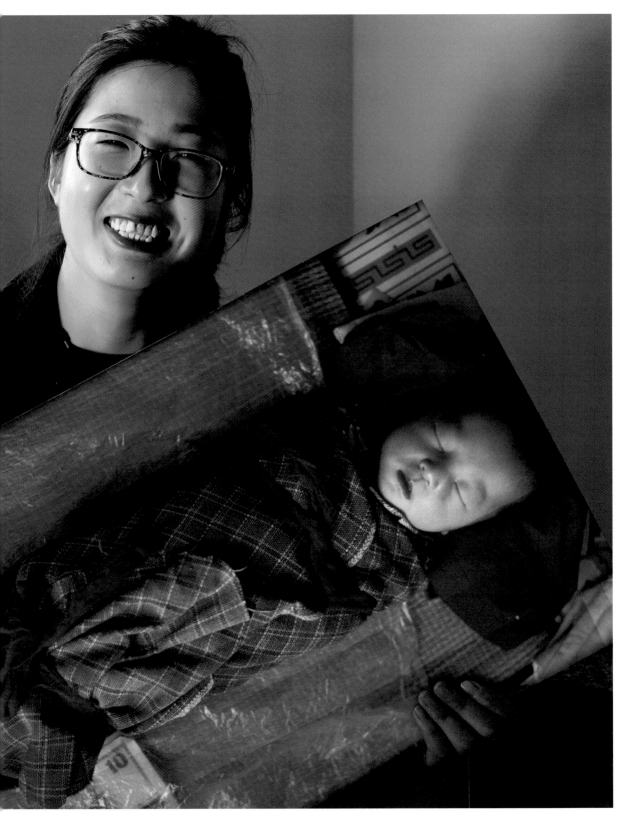

李娜

女大十八變，這一句話用在李娜身上再真實不過。

李娜是全誠表弟的長女，出生才三天，我就來拍她了

再見到李娜，她已自大學畢業，在城裡的醫院上班。一到歇
班，她總喜歡回家陪在父母身邊。雖來自農村，李娜卻有自己
的想法，工作優先，對象慢慢找。

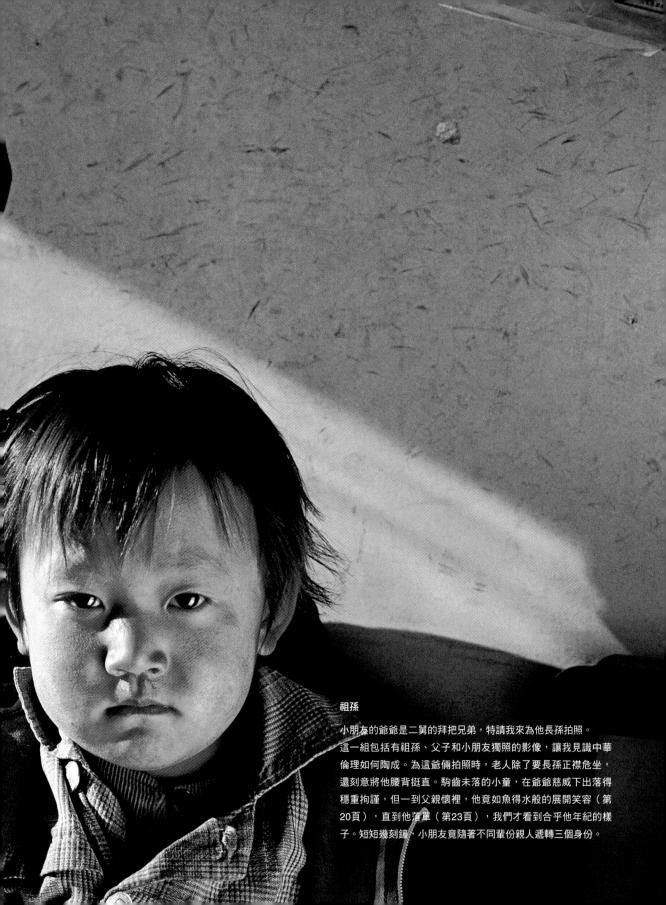

祖孫

小朋友的爺爺是二舅的拜把兄弟，特請我來為他長孫拍照。
這一組包括有祖孫、父子和小朋友獨照的影像，讓我見識中華
倫理如何陶成。為這爺倆拍照時，老人除了要長孫正襟危坐，
還刻意將他腰背挺直。駒齒未落的小童，在爺爺慈威下出落得
穩重拘謹，但一到父親懷裡，他竟如魚得水般的展開笑容（第
20頁），直到他落單（第23頁），我們才看到合乎他年紀的樣
子。短短幾刻鐘，小朋友竟隨著不同輩份親人遞轉三個身份。

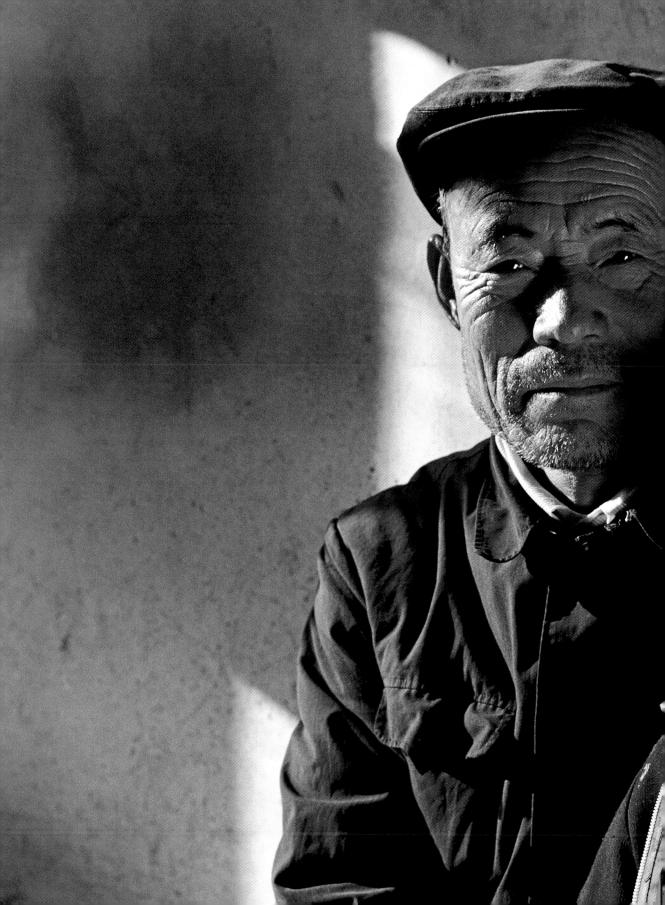

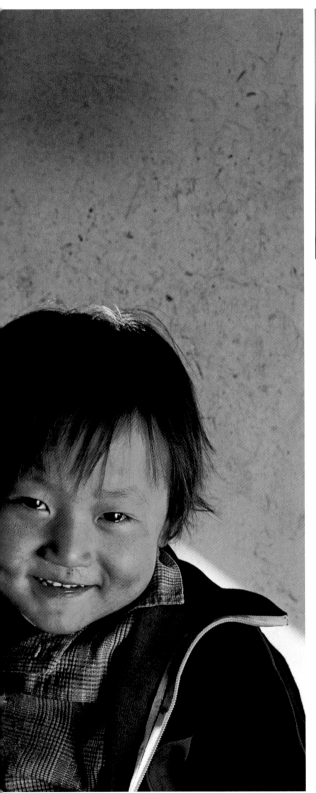

鞋匠與兒子（左李克寶、右李天明）

小童父親在村中作鞋，養活一家老小。

鞋匠當年因小兒麻痺症、不良於行，而說了位傻姑娘為妻，傻媳婦生出個聰明孩子，全家大喜過望，要媳婦再接再厲，但這回孩子卻遺傳到母親。30年後，小童的爺爺早已駕鶴歸西，父親也退休。過了而立之年有了自己家的小童這回反過來摟著垂垂老矣的父親合影。

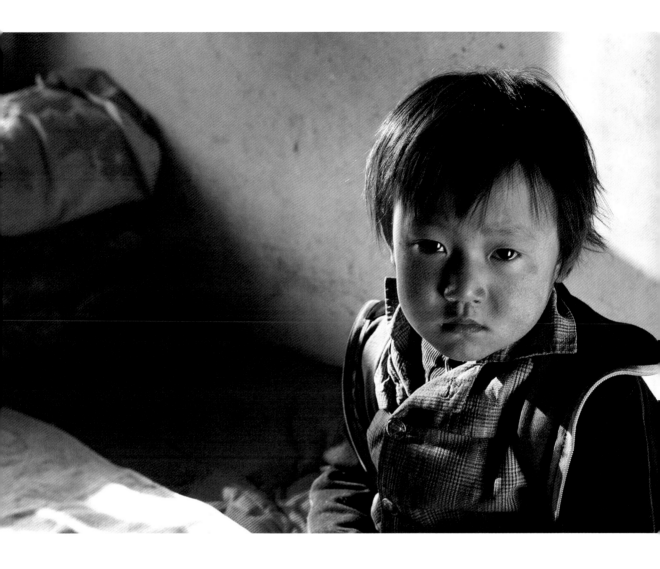

鞋匠的兒子，幼年李天明（左）

紅衣少年、李梓軒（右）

鞋匠的兒子，已有妻小的小明，儀表堂堂，他正值青春期的兒
子也劍眉星目，若太爺爺仍在世，這四代人一起合影，該會多
好看！然而一代人有一代人的喜樂與哀愁，爺爺沒了，爸爸也
老了，身為長孫的小明除了侍奉行動不便的父親，更扛起照顧
智障母親與弟弟的重任。我將一張曾讓小明感傷的照片送他，
照片裡那幾個抱著柴火的小孩，老家無人識得，小明竟一眼認
出其中一位是他。「那時雖吃不好、穿不暖，但無憂無慮的沒
有煩惱！這照片讓我想哭。」漂亮的紅衣少年有自己的未來，
他很難理解父親的壓力，更無從體會太爺爺當年對自己父親的
期待，難怪小明在看到那張童年拾柴火的照片時想哭。

小娃兒

大旺、李和旺

小娃兒由他祖父抱來二舅家串門子，一歲多的小嬰兒，不哭不鬧、自在地在炕上對著大人瞧。當年拍照，興之所至，未留下任何被攝者名姓。帶著舊照尋人，竟無人識得這小娃兒，直到外甥女返鄉，才自那直愣愣眼神認出這是大旺，還說這眼神迄今未變。我在村中澡堂逮到剛洗完澡的大旺，一看到這照片，他不好意思地搔頭傻笑。

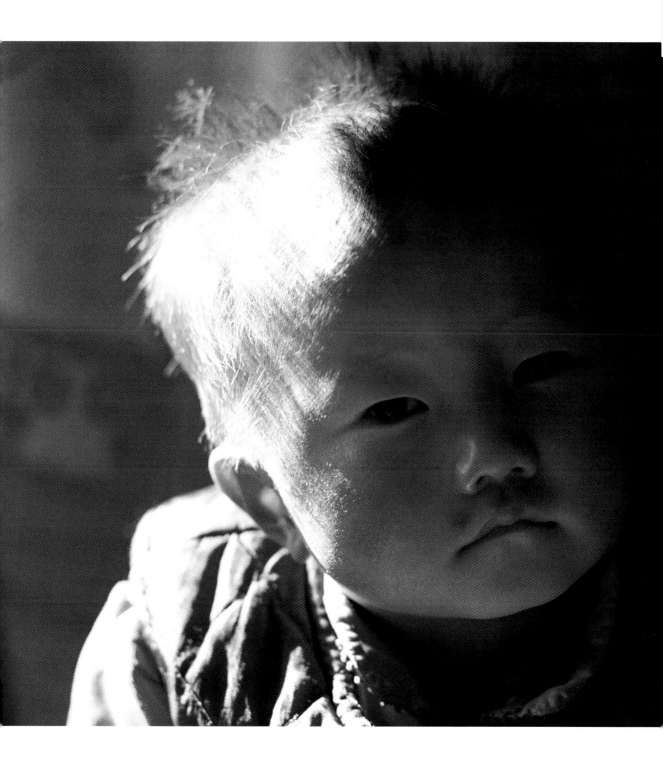

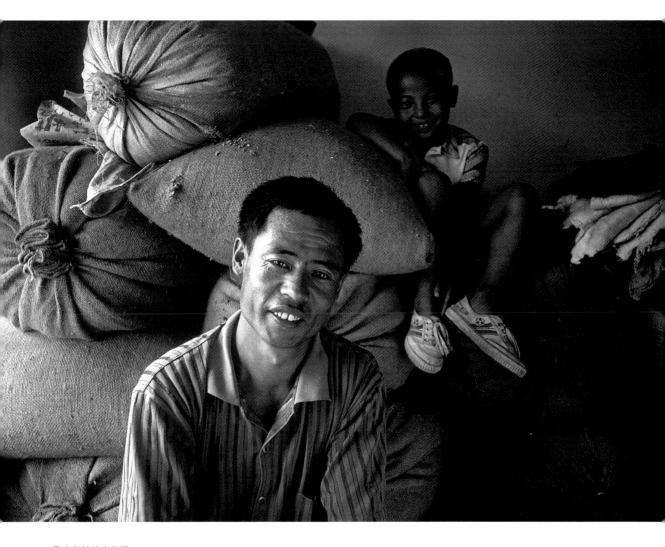

農人與他的小兒子

李建立、李正

全霞二姊是二舅的二女兒，夫家在金鐘河對岸的樂善莊。
二姊夫李建立昔日也種地，秋收廂房裡堆滿了剛收成的糧食。
二姊夫有兩個小子，大的叫李強，小的叫李正。照片裡，坐在
糧包上的是外號「三肥」的李正。一晃眼，兩個男孩都已娶妻
生子。長大後的三肥與父親合影，主從關係竟倒了過來。二姊
夫現由兒子們奉養，在家含飴弄孫，做他的老太爺。

李正的小兒子，李悅軒（第28頁），幾乎是他爸爸幼年模樣翻
版，只是他父親不必像他爺爺昔日得成天下地幹活。李正在天
津裝修暖氣，冬天幾乎不著家。

昔日，一年到頭，村子裡到處可見在農地上幹活的青壯年。現
在，若不是長假歇班，很難見到他們。再過一陣子，小悅軒就
要住進因徵地而興建的公寓大樓，有關農事的種種，只能由他
爺爺如說故事般地對他述說了。

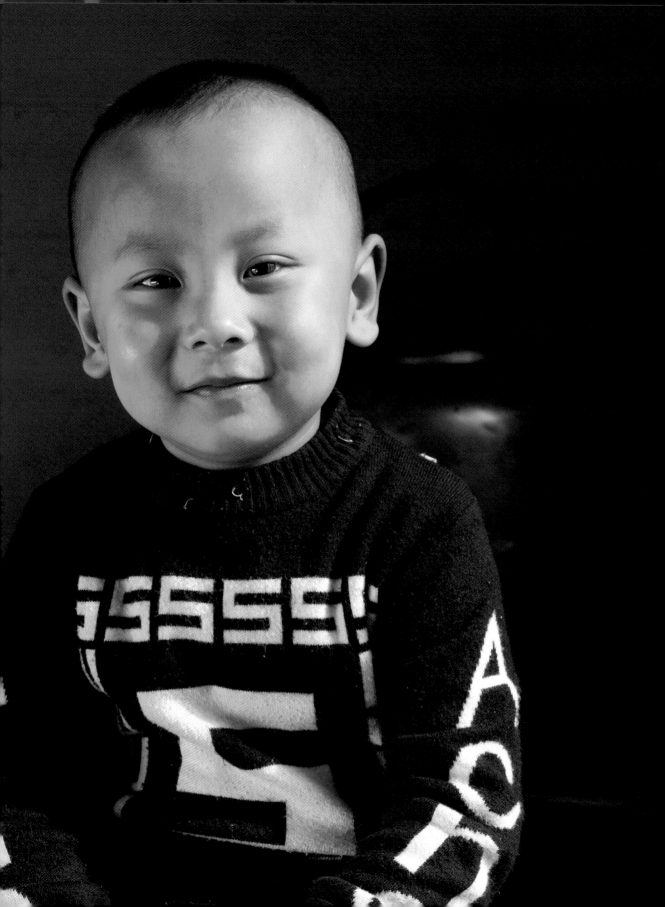

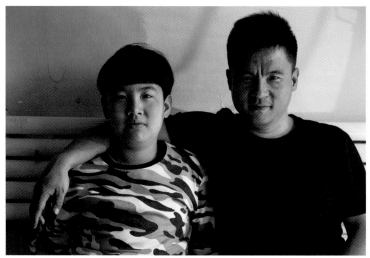

大強

李強父子。李強、李欣澤

大強是二姊夫的長子、三肥的哥哥。大強小時候很得大人喜歡，除了老實不愛說話、更有種異於同年紀孩子的穩重，有回他帶我去村中廁所，竟不放心地一直在外等候。數十年不見，他已經當爸爸了，兒子長得比他還壯。大強跟弟弟一樣從事暖氣生意，全國跑來跑去。親情很奇妙，我到老家重啟《老家人》專題，某日大清早他特別在出外工作前來看我，看到我仍在炕上，他竟像小孩般地躺在我身邊聊起天來，然而在此之前，我已近30年沒看見他了。

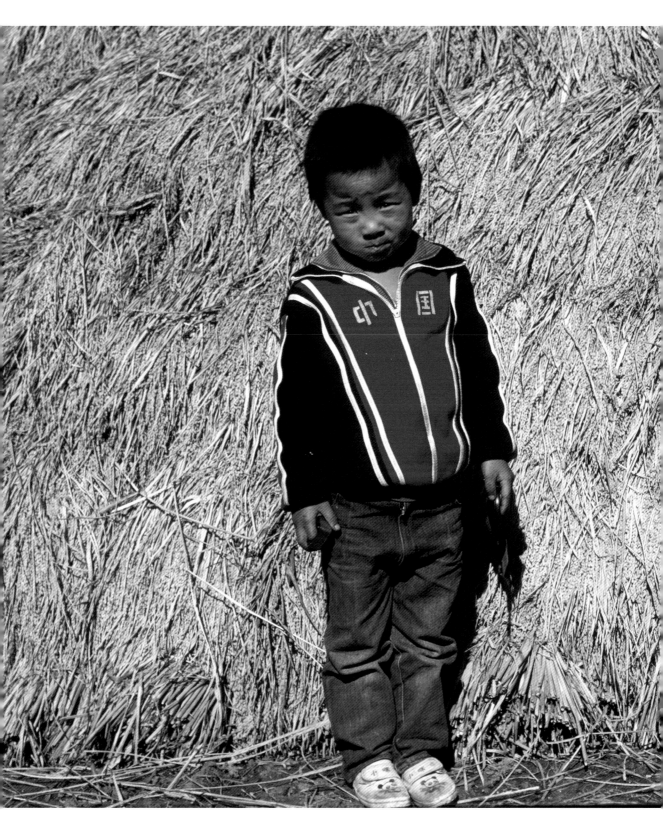

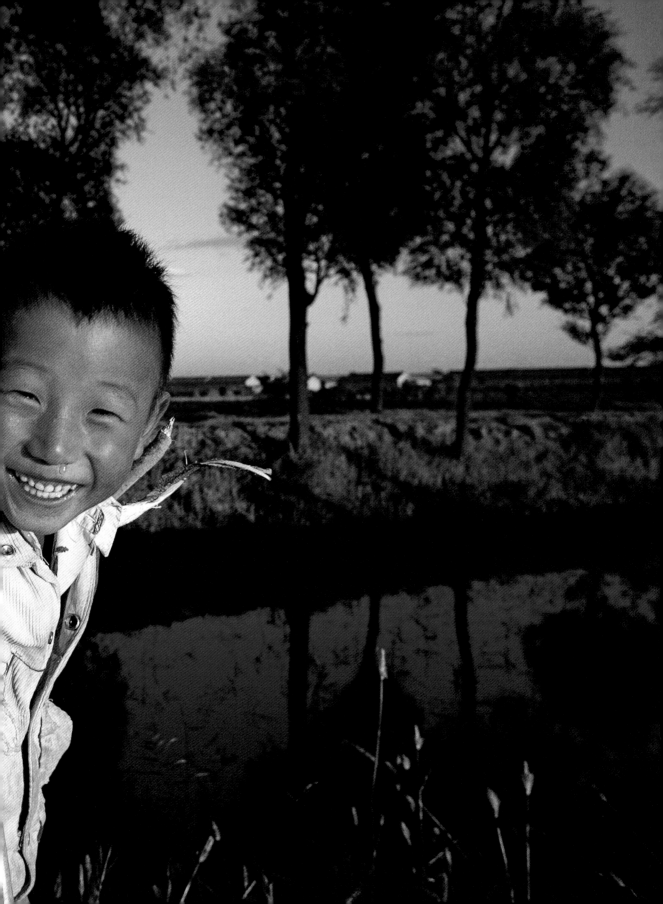

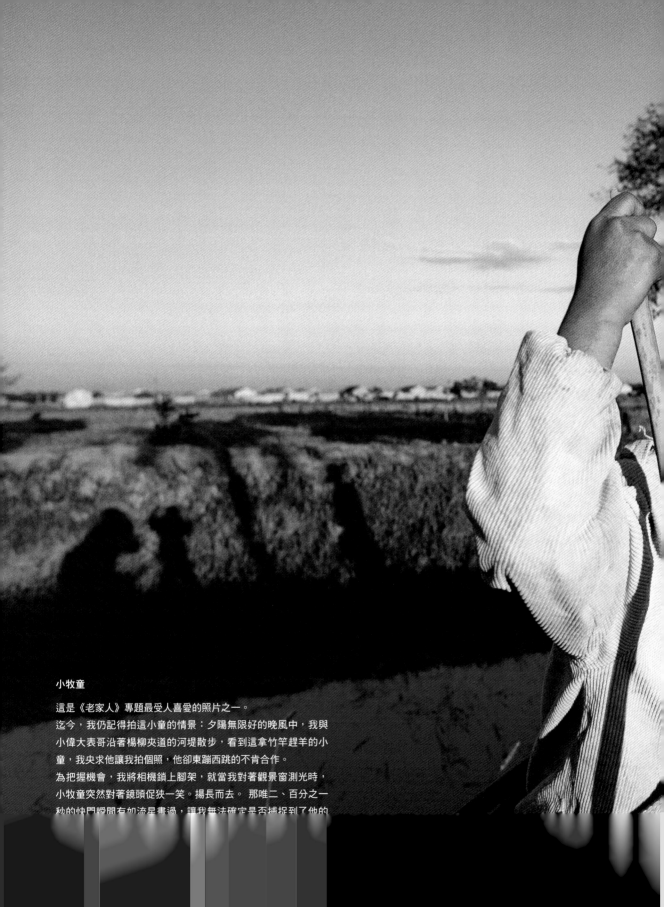

小牧童

這是《老家人》專題最受人喜愛的照片之一。

迄今，我仍記得拍這小童的情景：夕陽無限好的晚風中，我與
小偉大表哥沿著楊柳夾道的河堤散步，看到這拿竹竿趕羊的小
童，我央求他讓我拍個照，他卻東蹦西跳的不肯合作。

為把握機會，我將相機鎖上腳架，就當我對著觀景窗測光時，
小牧童突然對著鏡頭促狹一笑。揚長而去。 那唯二、百分之一
秒的快門瞬間有如流星畫過，讓我無法確定是否捕捉到了他的

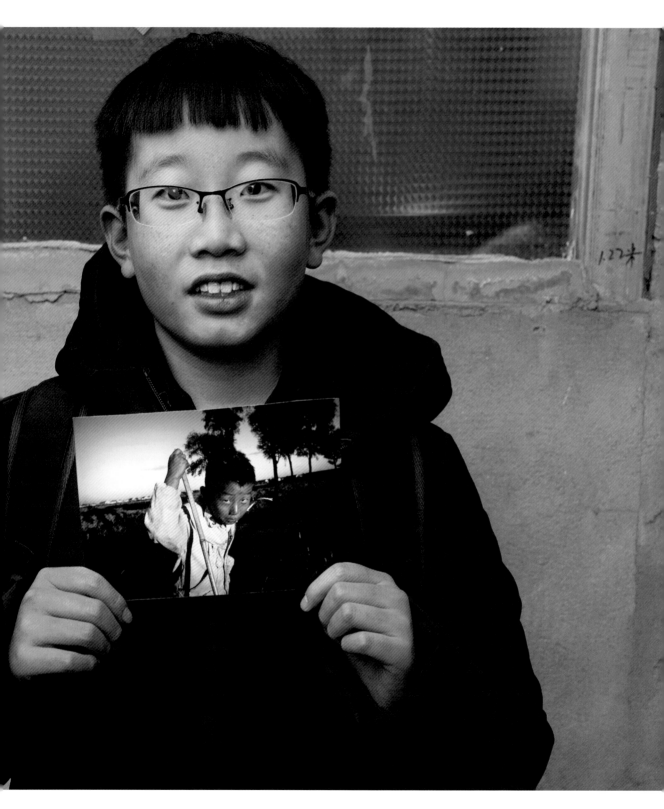

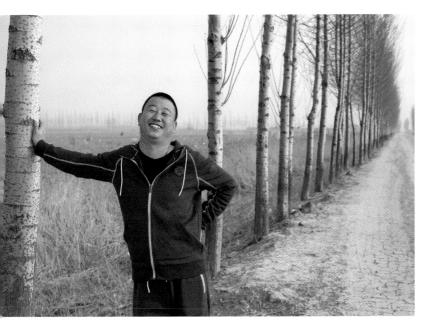

小新、董新（左）

小新的兒子董景宇（右）

再度與小牧童、小新見面，他已是一個孩子的爹，在煤廠鍋爐間工作。

小新很喜歡小動物，雖然上班很累，他仍在家中弄了個水族箱，除了小魚、烏龜，還養了小鳥，滿屋盆栽，是老家中生代很懂得生活的異數。

重拍小新，楊柳夾道的小河溝已不見，但仍想再拍到他燦爛的歡顏，按了無數快門後，他卻靦腆地說：「表叔，我長大了，不那麼笑了！」

老家因經濟起飛而要整個拆遷外移，小新豈能永保童心？

小新的兒子長得跟他小時候差不多，但小朋友不放羊了，且愛學習，是個讀書的料。那天他自學校回來，書包還未卸下就應我要求拿著父親童年照片合影，他或許還未反應過來，影像中的父親竟比他現在的年紀還小呢！

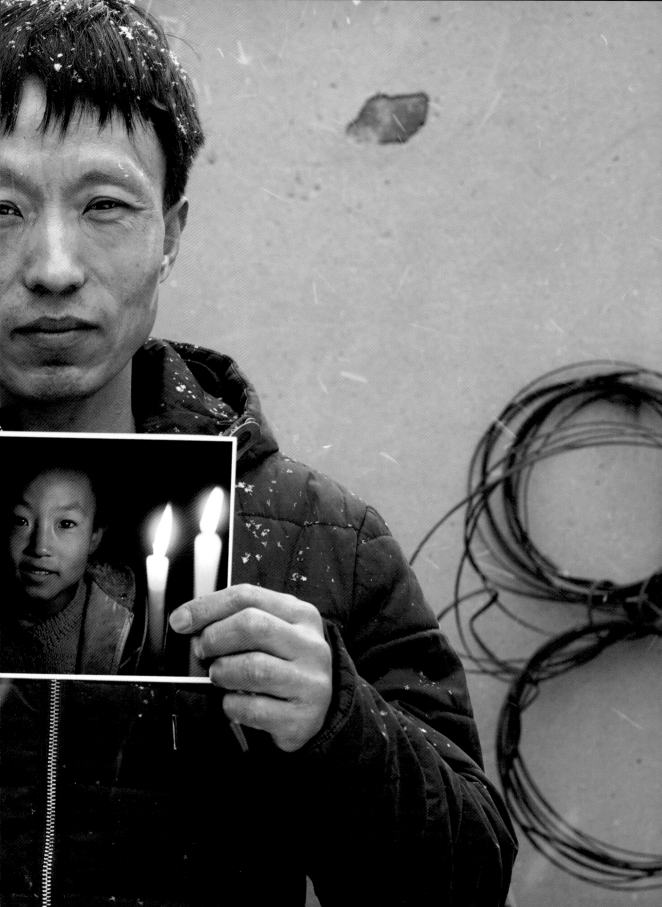

四輩、李中生

四輩是全文大哥的長子，出生時，姥姥仍在，而被取了「四輩」這寓意深長外號。四輩小時候很愛笑，長大後卻像全文大哥一樣不愛說話。他的生活很單純，不是去上班就是在家待著。四輩很孝順，當自己的母親生病後，他立時與媳婦搬回老宅，在仄逼的小廂房為母親張羅吃喝，24小時細心照料。雪花飛舞的冬日，已為人父的四輩拿著燭光中的小四輩，讓人驚嘆時光的變化。

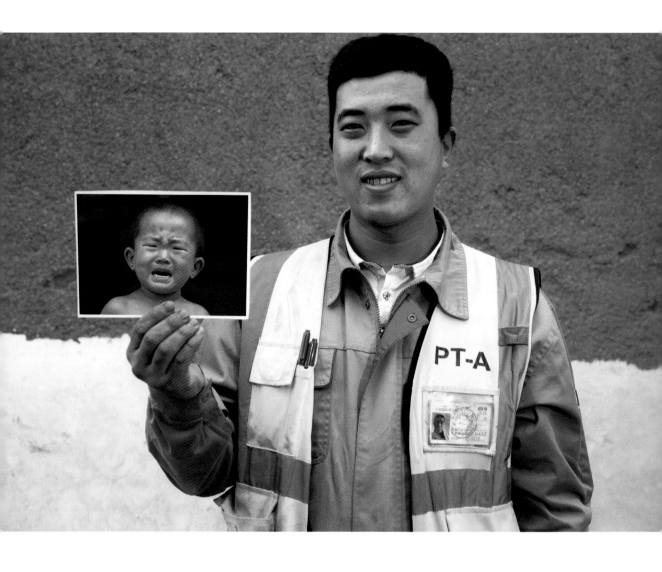

李敬學

小學是老表妹的兒子，長得像他爹。

雖取名為「敬學」，小學卻不愛讀書，他說在地裡受累幹活都比拿書本快活。可惜老家農田已被徵收，小學再無用武之地，進了由德國人投資的大眾汽車廠上班。這時，他反而想再讀點書、取得學歷，多拿一點薪水。

老家幾十年變化，只能以天翻地覆形容。昔日香港有部電影《胭脂扣》，女主角殉情化為鬼魂後回到人間找尋生前情人，未料香港大變，她無從找起只能在原地哭泣。我對老家人說，不久，整個村子拆遷，起了高樓後，我們的祖宗怕是也找不著回家的路了。未來難測！大小學拿著小小學照片，恰是對比強烈地教人莞爾。

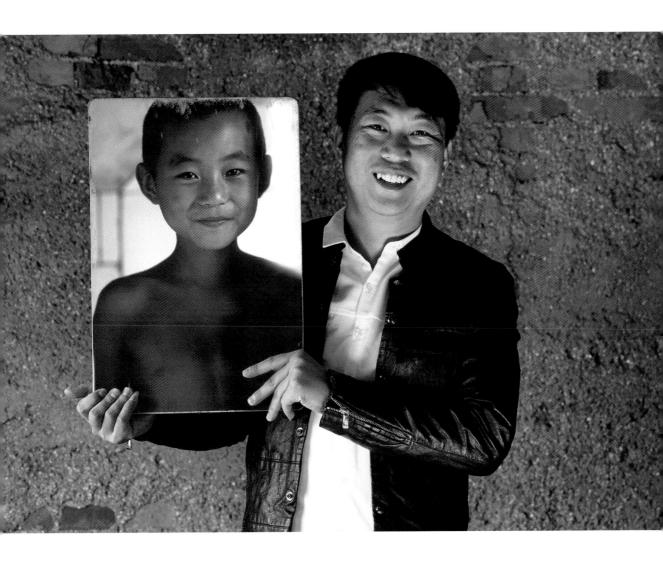

鄭禮

鄭禮是二舅大女兒、全芝大姊的兒子。由於大姊夫家與老家只
隔著一條河溝，她的一雙兒女打小就常來老家與其他表兄姊弟
們玩在一起。幾年不見，這幾個昔日在泥巴堆裡打滾的孩子都
已成家立業，鄭禮也出外到其他省分工作，年節才有機會回
家。我原本想把長大的孩子放進舊地重拍，然而景物全非，昔
日有濃烈光影的土牆內屋再不復見，我只能以鄭禮家已廢棄、
昔日養牲口的柴房做背景。不久，村民就要遷入新的公寓大
樓，柴房就要拆除，除了影像什麼也不復存。

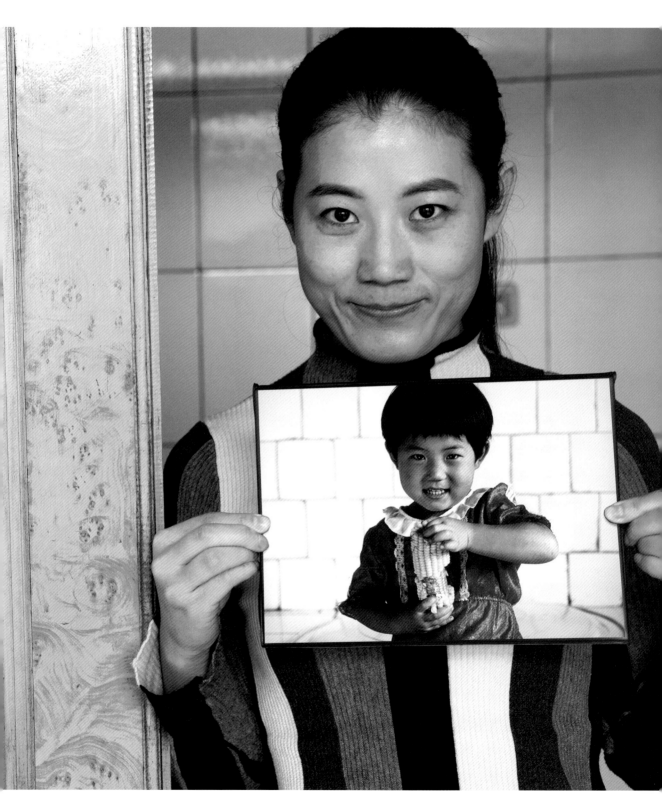

李中海

我在老家河溝遇見了這抓魚小童。30年後，順著照片來找人，才知道這陌生小童竟是本家親戚。李中海已兒女成群，以開長途卡車為業。看到這兒時照片，他大笑地說：「瞧這寒蠢！」老家已沒有河溝，也不再有小魚。時代在變，中海手上拿的照片仍以幻燈片拍攝，而這張影像卻是用最先進的數位相機。彼時，每回拍照都提心吊膽，深怕相機或底片出狀況而前功盡棄。數位即拍即看！在按下無數快們後，中海笑問，這樣拍不浪費底片嗎？我不好對他說，這一張記憶卡的張數容量超過了我30年來拍攝老家幻燈片的張數總和。不過30年，科技為人類打造了一個新天地，老家更進入了一個新的世代。

李中月

中月是二舅的孫女，上面有個哥哥中凱。中月自小就比她哥哥有主見，我仍記得她一歲不到時，就能金雞獨立地站在奶奶的掌心中，一副天不怕、地不怕的女中豪傑模樣。中月從事傳銷，目前大腹便便的她，仍自己開車、扛上客戶訂購的產品去客戶家安裝，這讓很多與她同輩的男子自嘆弗如。

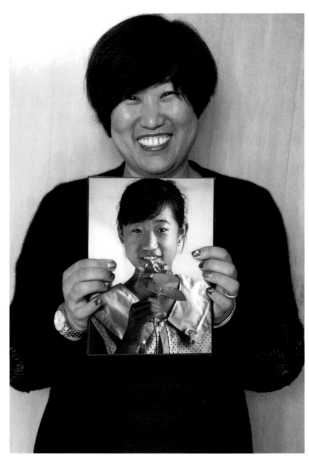

鄭永芹

永芹是全芝大姊的女兒，從小就常與母親從北村過來與自家表兄妹們玩在一起。已結婚、嫁到外地的她除了在家帶小孩，也兼作賣電話卡，交話費（電話費）、電費的業務。

女學生

尋找李加萍花了點工夫，表弟們花了時間仍不敢確認照片中人是不是王承恩大叔家的閨女，直到我們拿了照片登門拜訪，回家過年的女孩把自己認了出來。加萍一如當年，靜靜甜甜的，不多說少道。我在她老家囤放雜物的廂房裡，給她拍下這張有豐富光影的相片。

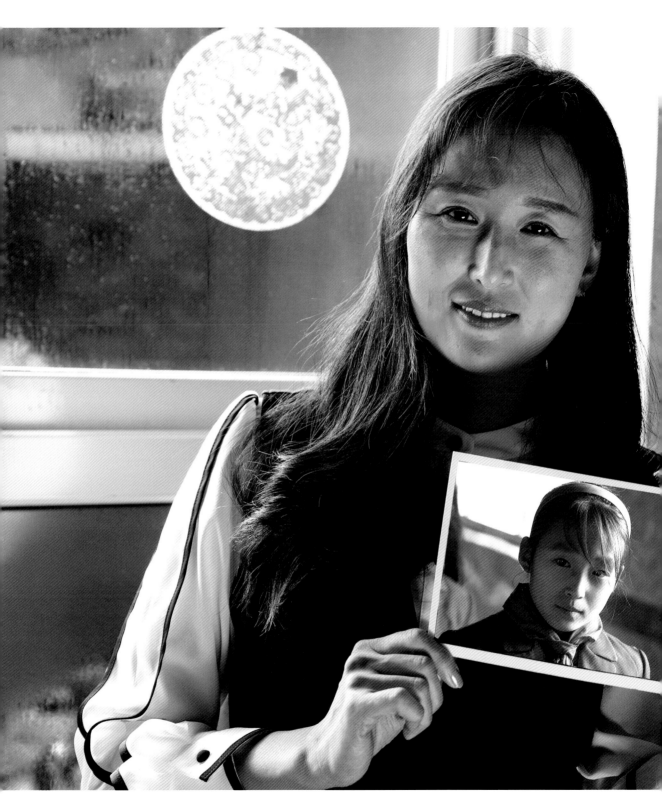

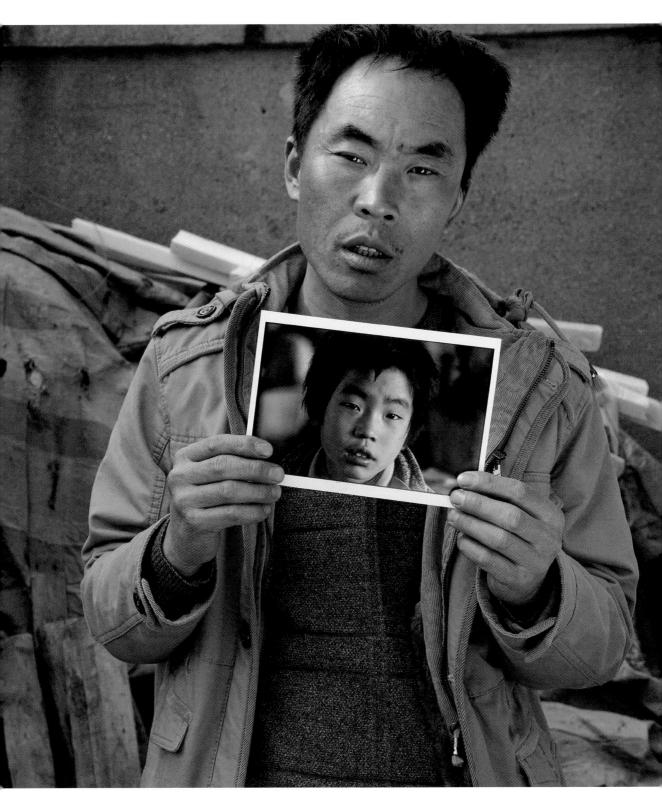

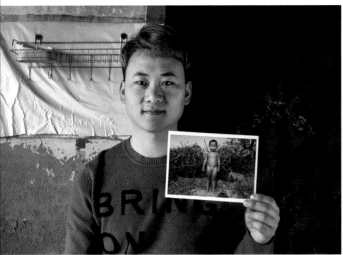

王瑞彬

90年出生的瑞彬,從事賣車工作。老家土地已改作其他用途,
經濟發展,老家的孩子比他們的父執輩有了更多的工作機會與
可能。

李景飛

30年前,我曾特別去全松表弟任教的小學,參觀小朋友上課。
30年後,我拿著當年自教室中拍的照片,卻只找到其中兩位。
李景飛很幽默,自稱是一介草民,此刻從事養殖業。拿著照片
的他簡直是Q版的等比放大。

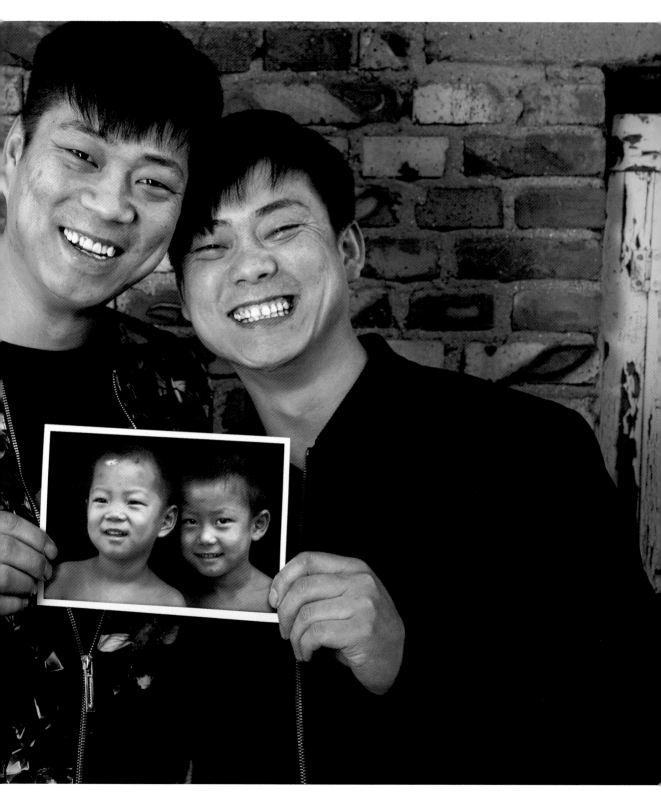

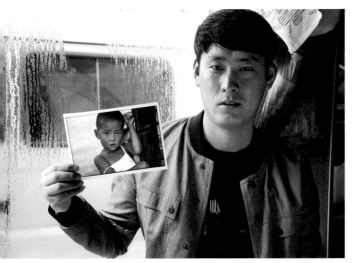

董景山

長大的景山從事車子保養及拉土的工作。他的五官與靦腆的神情幾乎跟小時候一樣。當年拍照時,我卻毫無頭緒這是誰家的孩子。

李學東、李學春

「哎呀!連自己兒子也不認識!」老表妹幫我拿著照片去鄰居家,小童的母親沒把握這是不是自家的孩子?「當然是我!那耳朵上的縫線疤痕這麼清楚。」反倒是長大的小童把自己認出。我看著身高較矮的哥哥,左耳上真有道結疤傷痕。
學東、學春兩兄弟在北村開飯館,生意興隆。兩兄弟感情甚篤,要他們摟著合影,他們仍像小時候那般地快樂與自在。長大後的學東、學春,在待人處世上進退有禮,非常討人喜歡。

董起彪、董起猛

「民間歲晚知何事，飯飽無憂屬兩公。」

這兩個一絲無掛的大碗公，把身而為人最基本需求與快樂展現得淋漓盡致！

30年後再給起猛、起彪兩兄弟拍照，正值新年，乾脆請他們捧著剛包好的水餃入鏡。兩兄弟都已成家，更有了自己的兒女。他們的孩子，一年四季從頭包到腳，就連炎夏也不再光著身子、四處亂跑。昔日，孩子們能在河裡玩水，抓小魚、蜻蜓就很開心，不似現在的小孩成天在手機上漫遊卻仍不知足。

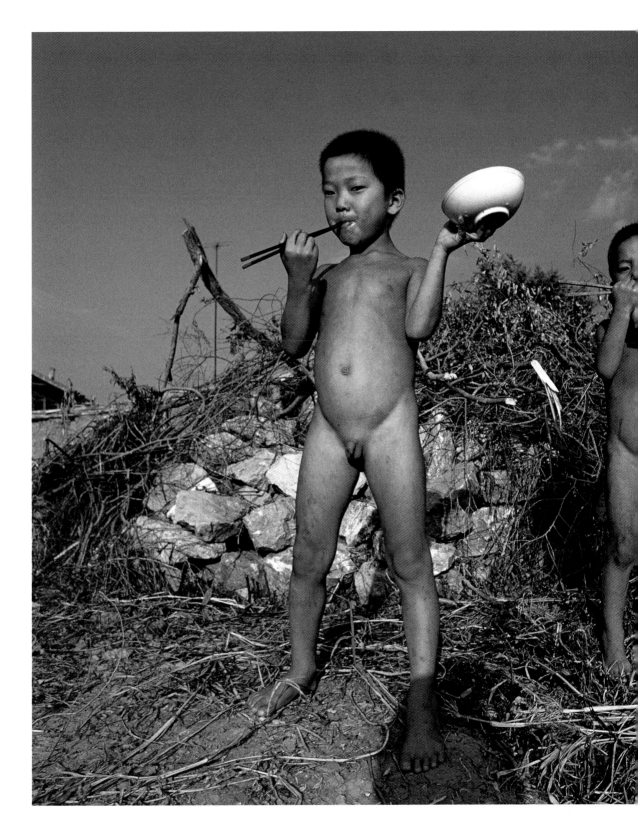

廚房的小姑娘

李紅母子

我在廚房拍攝老家人做飯,鏡頭前的紅衣小女孩卻不願離開,
幾度請不走後,索性將她當主角拍攝。30年後,再循圖來探訪
廚房的小姑娘,原來小女孩是全松表弟的表妹。嫁到北村的小
玲,與夫婿一起經營冷暖氣行銷,生意做得不小。再拍她,這
回換成他的小兒子,怎麼都請不走的想看這攝影師究竟在幹什
麼?

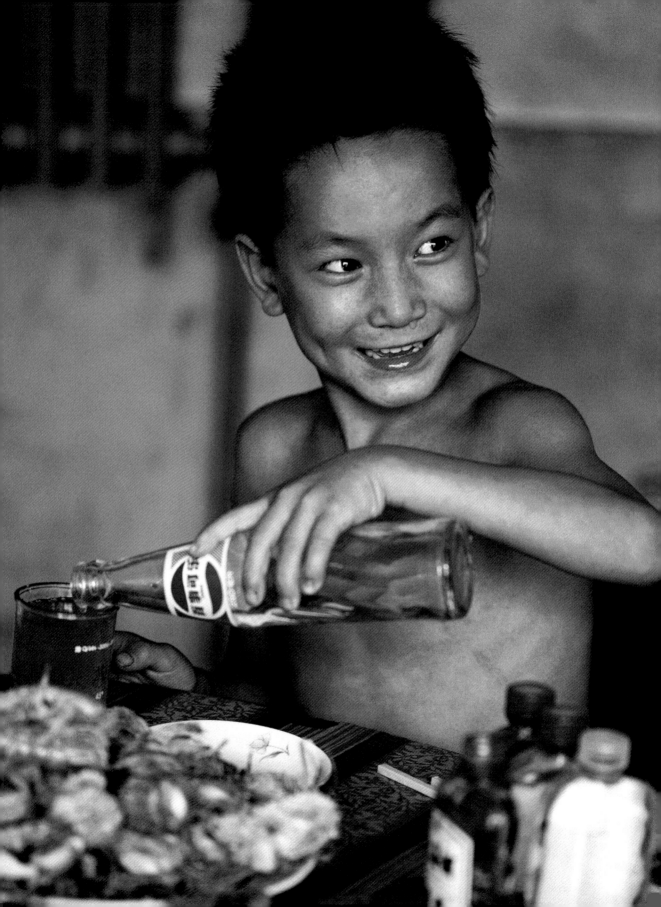

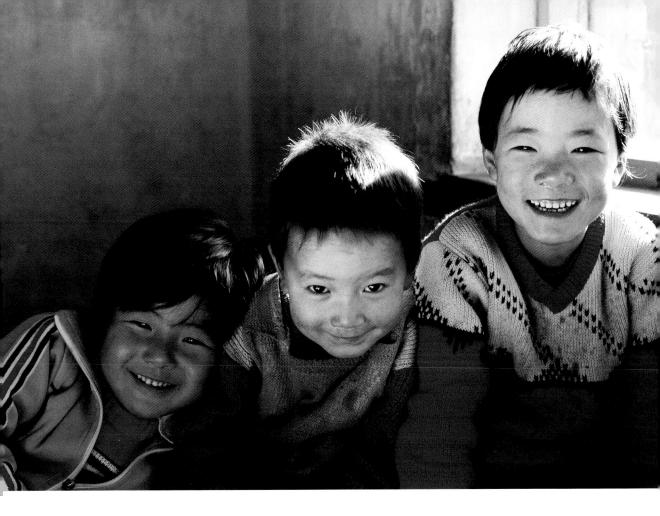

小朋友們（左）

小祖宗喝可樂（右）

三個小童，最左邊是小偉大表哥的兒子——大洋，中間的是全福大哥的小祖宗——大樂，最右邊的是他的三姊——小三。今日極難再將他們湊在一起，尤其是嫁到外地的小三，只有逢年過節才有空回娘家。 當年，這三個孩子，最淘氣的當屬左邊的大洋，他的調皮，讓我對一胎化的人倫政策頗有批評。然而，長大後的他卻異常懂事。拍孩童比拍大人有趣，然而，他們也最不受控制，每回，才按一、二張快門，他們就按耐不住地出鏡。孩子的天地永遠是盡情發揮的現在進行式，沒有過去也不在乎未來。他們的世界只能參與，不容觀看與點評。

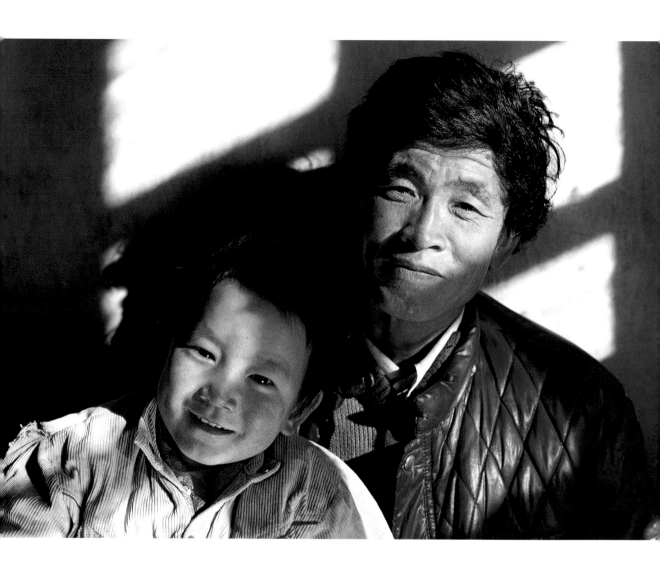

全福大哥與小祖宗

全福大哥的小兒子大樂,是他父母在有了三個閨女後,「違法」偷生的。

一心為生一個兒子而懷上第四胎的全福大嫂,在臨盆前夕,自家中跳窗,逃脫衛生院緝捕,這命大的孩子就這麼有驚無險地來到世間。

這有著雪白臉孔、小酒窩,集三千寵愛於一身,肩負傳宗接代重任的小孩,因此被我取了個「小祖宗」外號。全福大哥除非下地幹活,成天抱著他,一副「有子萬事足」模樣,而小祖宗貼著父親的神情,總讓人想捏一下、咬一口的,沾沾他無憂的喜氣。

大樂、李中樂

時光飛逝,當年在地上爬,光著屁股在河溝裡玩耍的孩子全長
大了,老一代人也被時間追趕開始凋零。小祖宗的爹、全福大
哥數年前,因高血壓、腦血管破裂,突然離世。再見到大樂,
他已是兩個孩子的爹。我問他是否仍記得,那張在餐館喝可樂
的照片?「當然記得!我那時已記事了。」他快樂地回答。
然而,那天同在席間的兩位表哥(其中一位是大樂的父親)皆
已離世,就連吃飯地點——津波老叔的飯館也已灰飛煙滅。
「我記事了!」這句話,讓我幡然醒悟:那當年怎麼都不願脫
離父親懷抱、自個兒走路的孩子,自記事起就與童年告別,開
始了自己的人生。

大表哥

這是洋洋的父親，我的大表哥──小偉哥。大表哥是大舅的兒子，他上面還有一個姊姊。母親當年返鄉未能見到大舅，讓她深感遺憾。

大舅意外過世於文革初年，之前，與大舅劃清界線的大舅媽，在大舅過世後改嫁，不願跟過去的小偉哥，由姥姥和幾位舅舅、姑姑帶大。

在老家時，我與小偉哥形影不離，事實上，我的每一張照片幾乎都由他陪我拍攝。在老家時，他是我的保鑣、助手，更是與我最親的兄長。

小偉哥與表嫂及唯一的兒子住城裡，但只要到老家，他一定全程陪我。大表哥很自卑，童年失怙，他內心總有一個不解的結。一個人童年受到的傷害，往往得花一輩子來治療。小偉哥沒這麼幸運，多年前，他身體有恙導致憂鬱症纏身，竟結束了自己的生命。我花了很多年適應他不在的日子。昔日，在老家時，每晚，他一定先幫我把被子臥暖，去野地解決大號問題時也是他陪我去，總之，他從不讓我落單，就是我發脾氣，他也會耐著性子哄我。有大表哥在我身邊，我就是世界上最幸福的弟弟，再多篇幅都無法表達我對他的想念。

大洋、李洋

洋洋是小偉哥的兒子，小時候可皮了！幾年前，他的父親、我的小偉大表哥意外過世。洋洋與媳婦從外面搬回幫寡母將家守住。或許是與他父親感情甚篤，洋洋與我很親，更將我這五表叔照顧得無微不至。就像他父親，洋洋身高一米九，在他身邊很有安全感。大表哥走後，洋洋篤信佛教，每天清晨虔心禮佛，迴向給他的父親。

喜歡民俗飾品，洋洋在市裡開了間小藝品店，就連方圓不大的家中也養了小魚、烏龜、小狗和整天學人講話的八哥鳥。一到春天，洋洋就得下地，種植日後能做成藝品的葫蘆，一個夏天將他曬得跟黑炭一樣，連家都回不了。洋洋很聰明也很有個性，父親的逝世帶給他很多衝擊，但他總往好的一面看。生活壓力很大的他，有回送我上機，竟又塞給我一堆他花錢買的東西，讓我很是心疼。

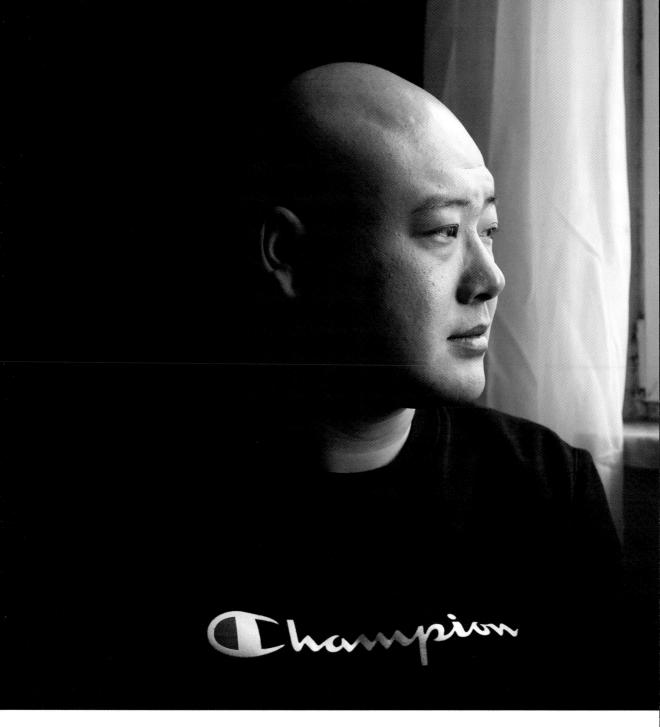

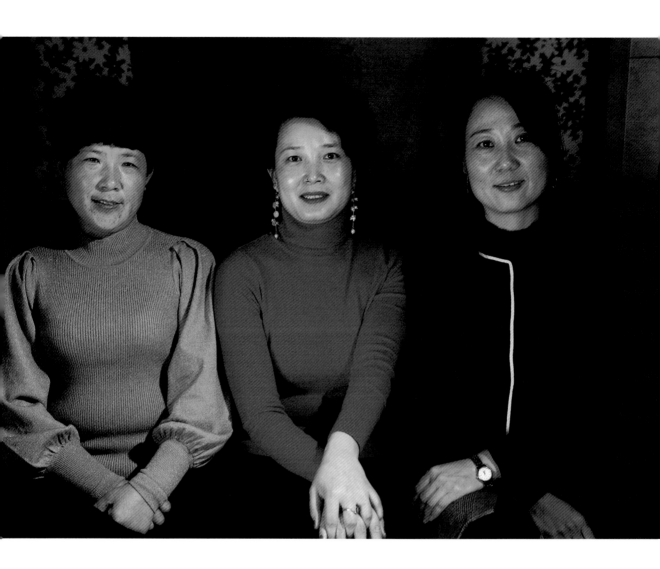

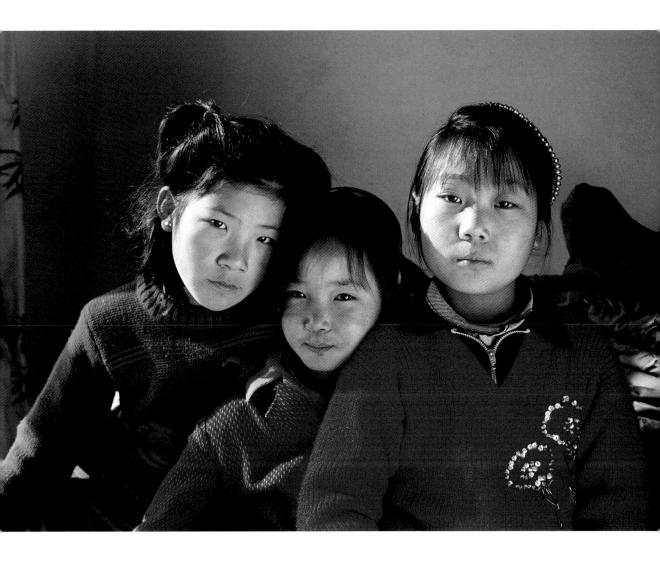

小女孩們

中間的小女孩是全祥二哥的閨女，左右是她的玩伴。再拍她們，三個小女孩都做了媽媽。右邊的馬全華，在北村中學教書，左邊的董起霞在家帶小孩，二哥的閨女也嫁了個做房地產的生意人。三個小姊妹，若不是過年，難得一聚。她們很開心30年後，還可以像小時候一樣的合影，無從想像，再一個30年，她們會變成什麼模樣？

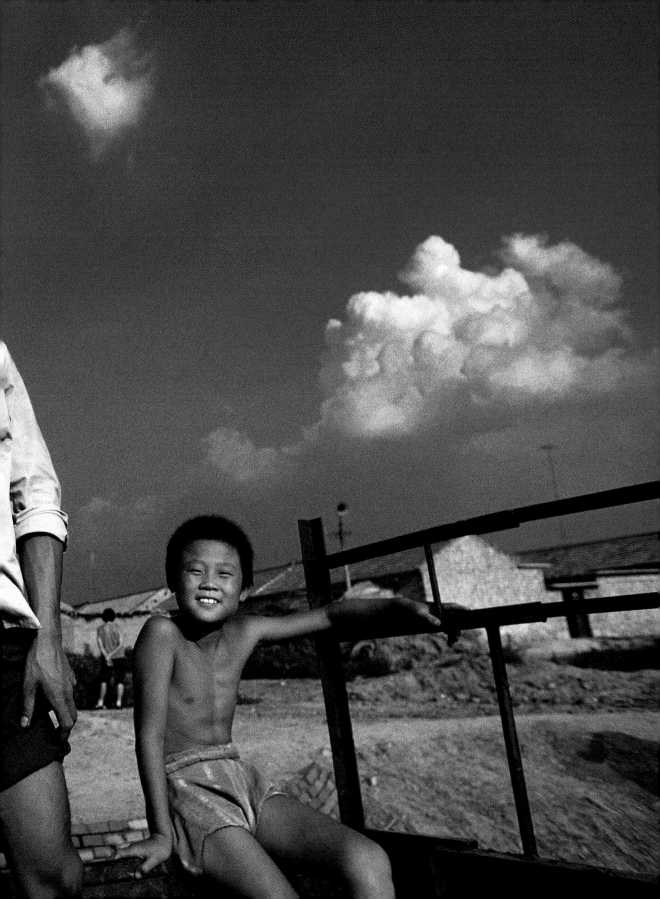

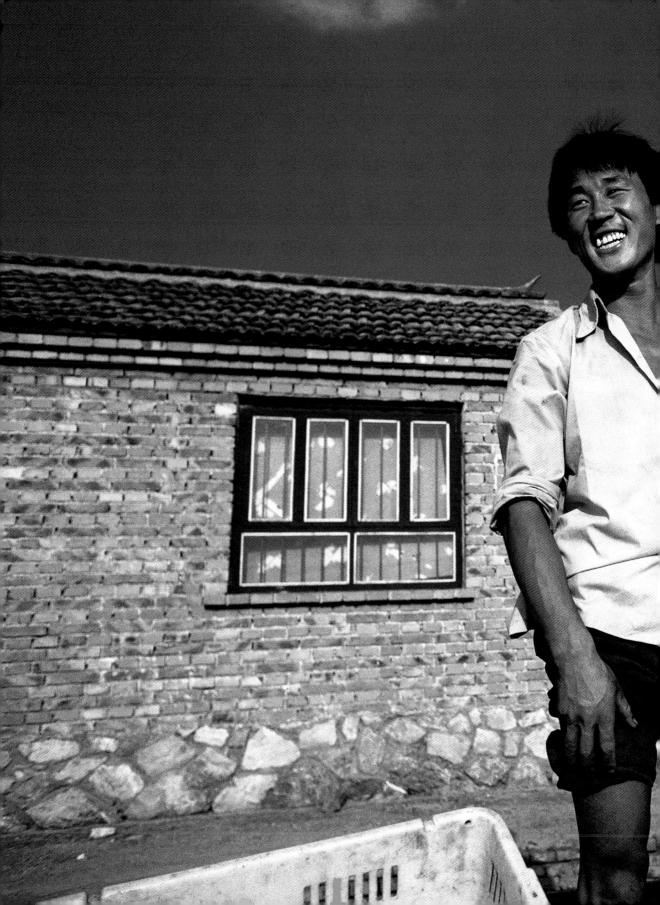

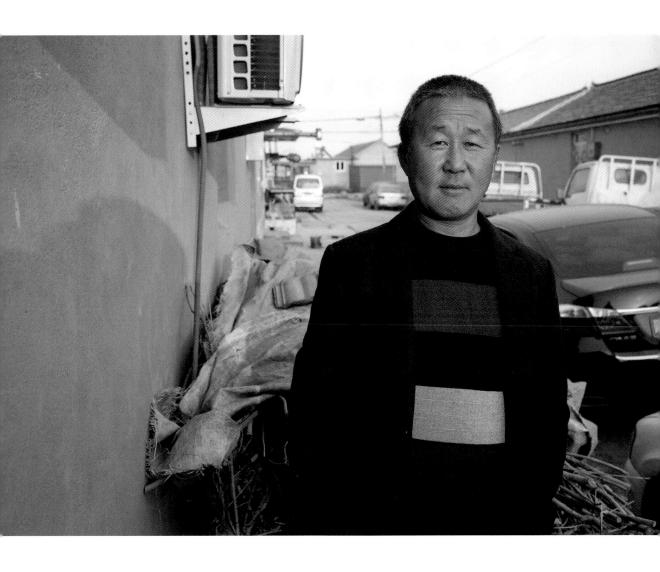

李樹生（左）

孫承路（右）

母親去探親時，正好趕上改革開放，老家有了「個體戶」這新興名詞。站在貨車上的李樹生與右邊——他的小助手孫承路正在農村小市集販售自個兒種的葡萄。

多年後，樹生不再種葡萄，承路更從事建築承包工程，儼然大老闆。這張影像恰為他們及那個轉型時代做了個有趣的紀念。

市集上的小孩

王瑞強、李明揚

同樣是在市集上拍的照片，穿著紅色背心的是外號小瑞的王瑞強，右邊那個光身子的小童是李明揚，至於最左邊的小女孩，子侄輩沒辦識出來。

由於農地已被徵收，老家的年輕人大多出外上班，老一輩，還能做活的人，就四處打點零工。小瑞在縣城做駕訓班生意，事業很大，明揚也在城裡上班。本想再把他們拉回舊地重拍，然而市集已遷往他處。此外，兩位已有兒女的大男孩，工作繁忙，極少回老家，僅能趁著過年期間，以最簡單方式為他們拍張今昔對比留影。

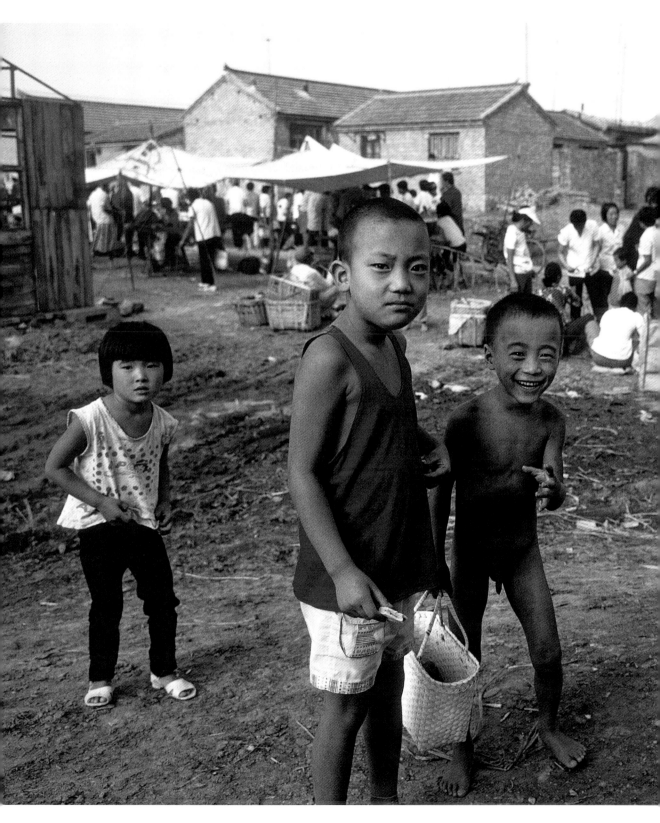

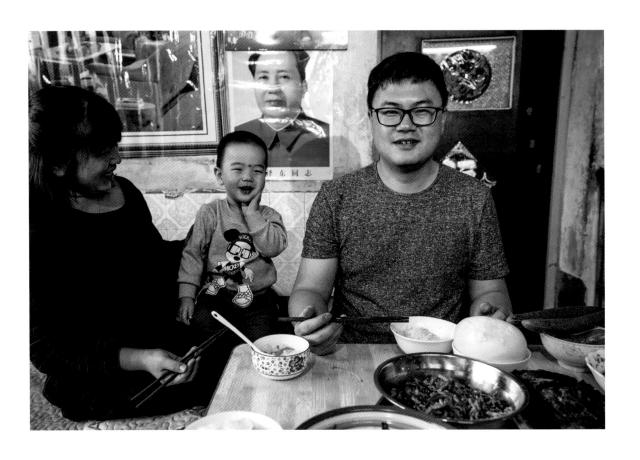

石頭堆上的小朋友

董景生

四個小朋友，只找到了最右邊的董景生，當年拿著甘蔗的小孩，今日是重點學校的物理老師；西安師範大學畢業，個頭比我還高。農村小輩今日比他們父執輩有更多受教育機會。與景生交談，他語調平緩、穩重又厚實，真是當老師的料。

景生將小兒子留在老家給爸媽帶，那富有喜感的小孩，極受姥姥、老爺疼愛，不過他應當沒機會像他爸爸一樣只著寸縷在村裡嬉耍。

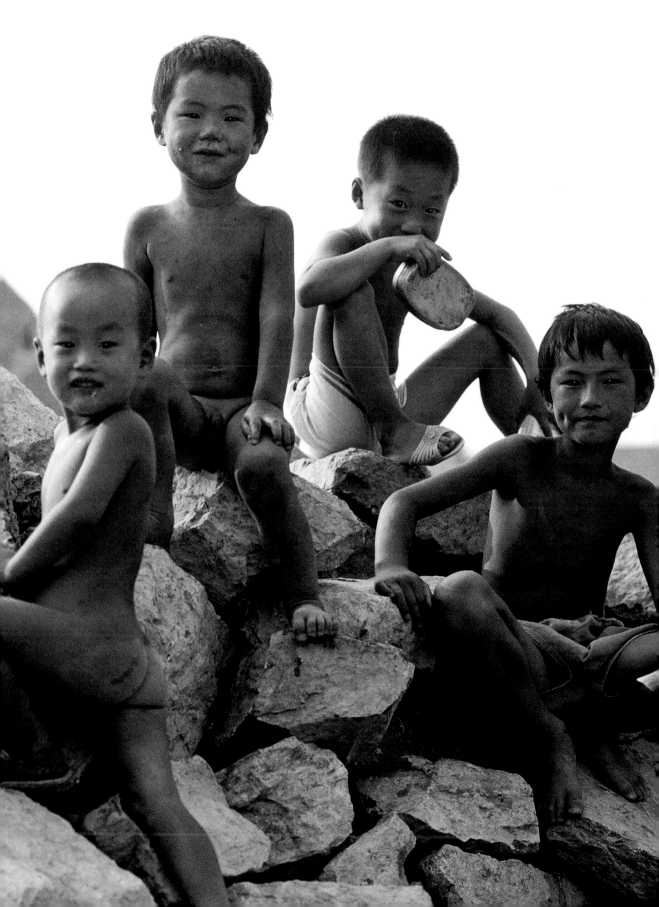

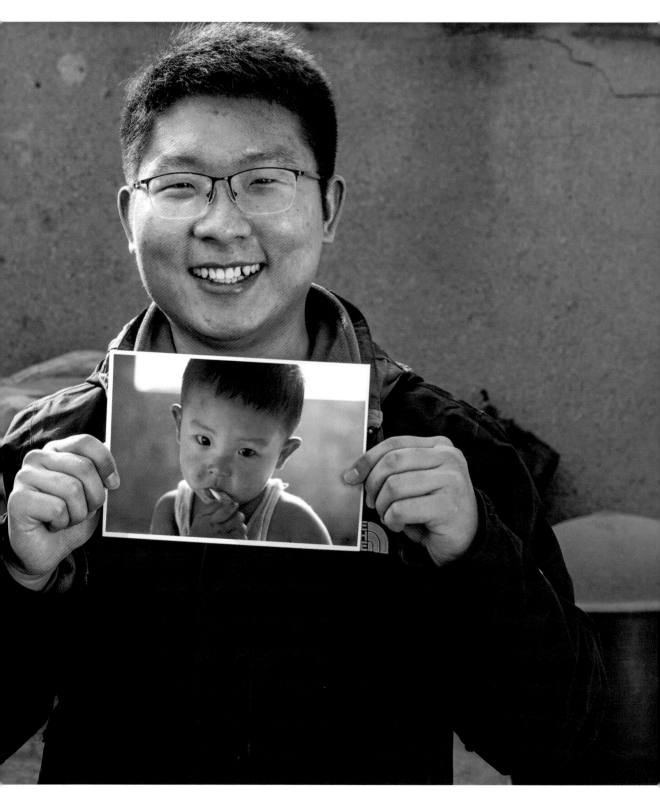

李浩

李浩是全誠表弟的侄子，自小在城裡長大，難得回老家。這優
秀年輕人，從大學機械科畢業後在研發地鐵的事業部上班。

來拍長大的孩子，卻沒人認識照片中的小童。準備放棄時，
全軍表弟的女兒卻哈哈大笑的說這是李浩：「瞧！那雙鬥雞
眼！」然而，就在前一刻，我才與他聊了半天，連照片也未拍
地放他回家。

李浩很有見地，聽他講地鐵設計頭頭是道。請他再安排時間回
老家拍照時，我才知道他是共產黨員。我故意逗他讓我抱抱，
他不知所以，靦腆地湊上來，我拍著他圓圓的臉說：「我沒抱
過共產黨！若五表叔跟你政治見解不同，你會不會把我當反革
命的鬥掉？」這大男孩被我逗得樂不可支，不知如何回答！

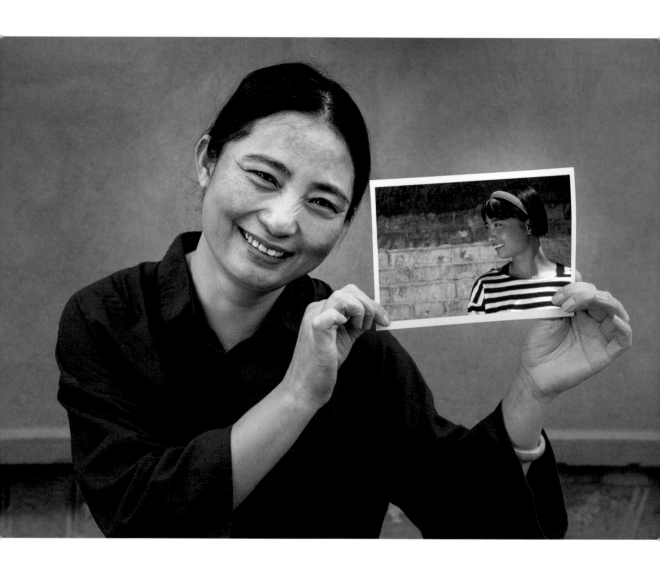

李志霞

李志霞當年在全福大哥投資的牆板工場上班，由於牆板質地不穩，這工廠最後關門大吉。然而，在那上班的女孩全都被我拍了來。

花樣年華的女孩，沒有不愛漂亮的，志霞更是女孩中最漂亮的一位。

老家經濟面貌巨變，當年的女孩們也早已嫁為人婦，很難再將她們聚在一起。

在醫院做衛生的李志霞，很開心地拿著昔日影像入鏡。她已成年的帥哥兒子竟不知自己的母親當年如此花容月貌，恰是他這年紀小伙子最想追求的對象。

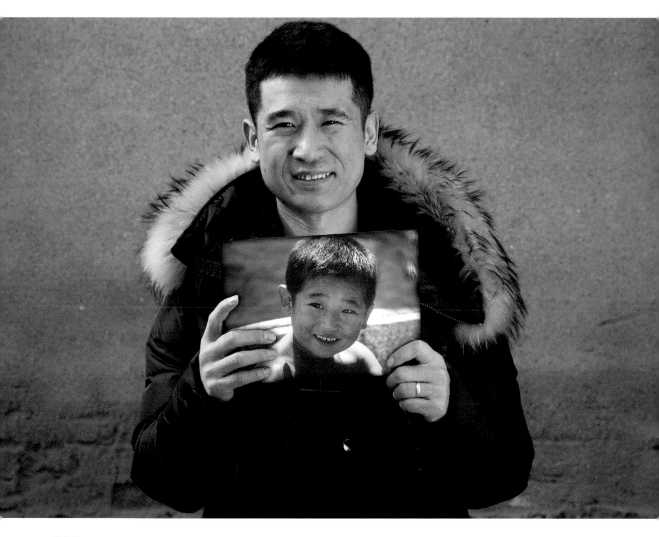

李中凱

中凱是全軍表弟的長子，我對他童年的印象總是鼻涕兩行，成
天在大人間，伸手要一毛、兩毛、討小錢買零食。此外，他也
愛哭，為此，我幾乎沒拍過他什麼照片。30年後，當我評估是
否要重拍《老家人》時，在機場任地勤的他到車站接我，就在
我找不到人時，「表伯！」一個成熟的聲音自我身後傳來，我
不敢相信這比我還高的小伙子，竟是昔日會賴在地上不起身的
小中凱。恍然隔世都無法形容這感覺，而大中凱拿著小中凱在
庭院澡盆裡的特寫，不也是如此？

長大的中凱很好用，上網買東西、問資訊，瞬間就達成。若我
在天津上機，他還能以權責範圍，為我劃個好位子。在機場上
班的中凱，頗有自己的想法，一有連假，訂個機位就飛走了。
他已去過英國看他最喜愛的足球賽，未來，他更想到紐約看
NBA籃球賽。

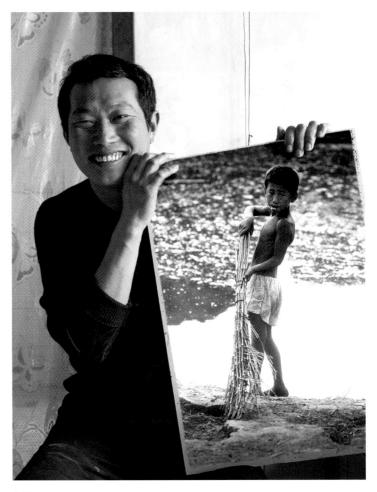

何福正

「這是我嗎？」何福正不確定的問，「瞧那雙大耳朵。不是你，是誰？」他的大嫂斬釘截鐵地說。

將30年前的小孩兜齊是個棘手工程，未料，幾位晚輩以手機將照片翻拍，經由微信社群，不一會就兜來一群人，然而仍有幾個難以確定？

幾十年前的夏天，老家男孩子們如泥鰍般地四處嬉耍，這小童在水塘邊拿著竹掃把捕捉蜻蜓。拍他時，他嘴巴上已咬著數隻戰利品。問他，他的小孩還捉蜻蜓嗎？他吃驚地回答，線上遊戲點數都不夠開銷了，誰還搞這玩意？

小寶、李天峰

「可能是小寶吧？」表弟不敢確定。倒是小寶的媽媽把自己的孩子認出來，母親仍記得小孩身上的衣服是她買的。

以舊照片找人不容易，更何況是打路邊經過的小孩。

當年拍照，底片相機既沒有自動對焦，測光也不準，膠卷更張數有限。或許得審慎作業，被我拍過的成年人，日後，我大多認得出來，小孩卻全然沒輒。小寶父親早逝，侍母至孝。當小寶母親看到這張照片，確認這是自家小兒的情景，仍是非常動人。

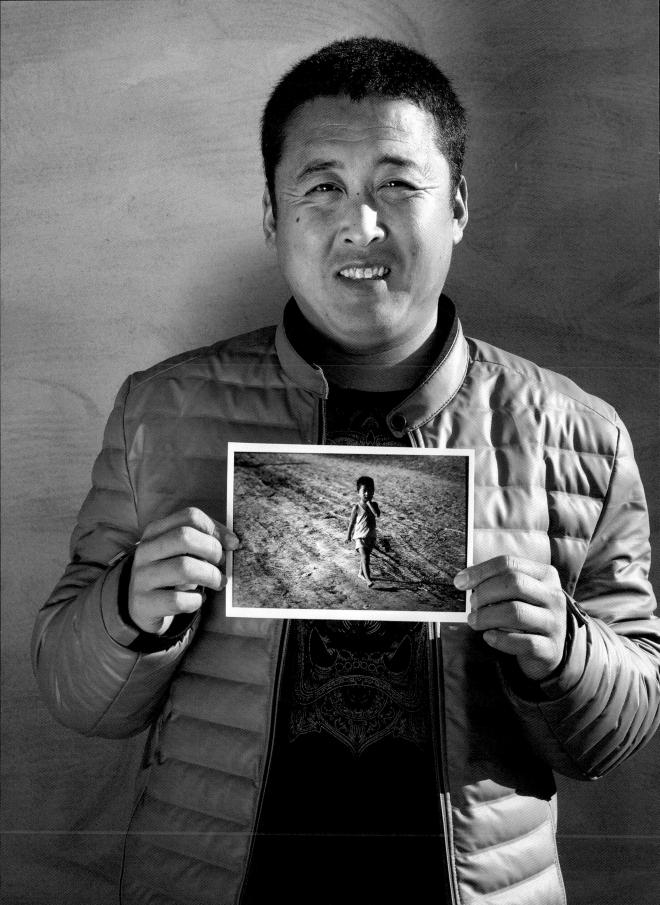

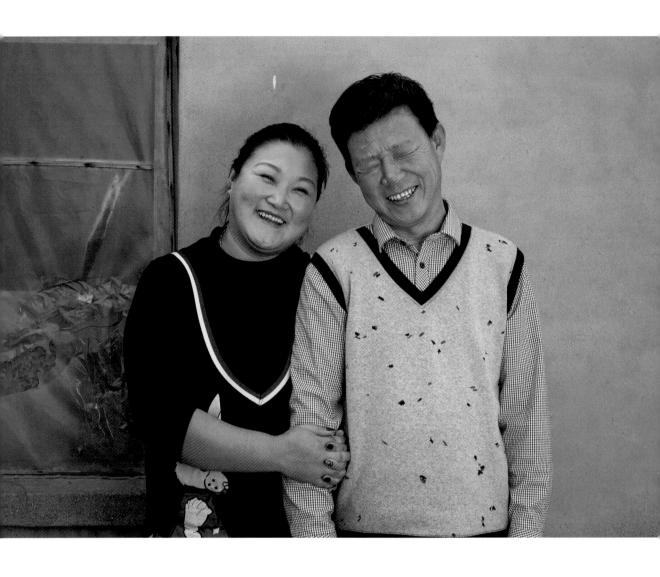

馬全盛父女

馬全盛當年與女兒合影的相片很有西方畫家維梅爾（Johannes Vermeer.1632—1675）畫作味道。30年後，全盛已略見豐腴，女兒更當了媽媽。再度合影，女兒落落大方，倒是爸爸變得靦腆害羞，兩相比對，實在有趣。

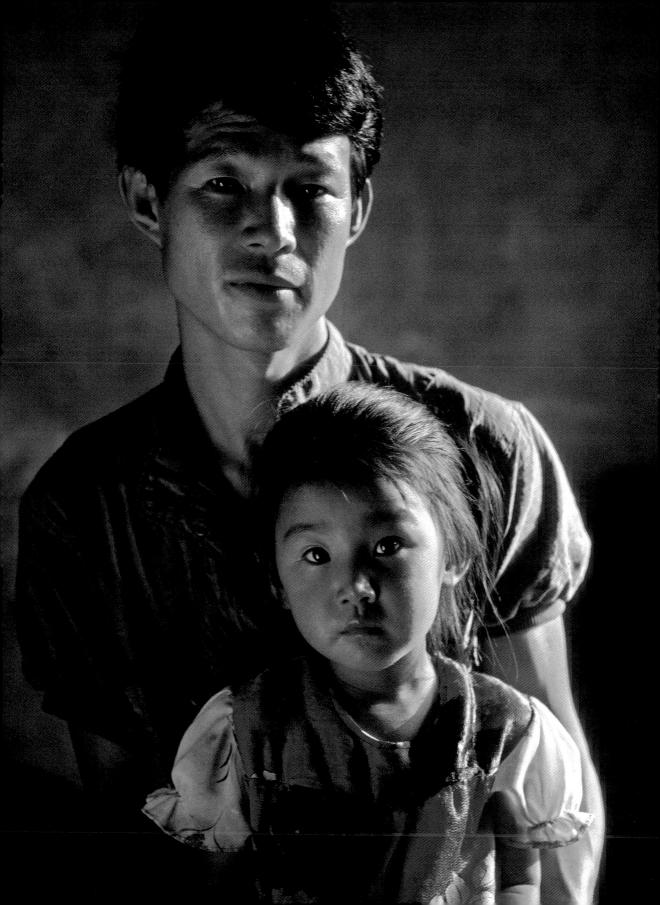

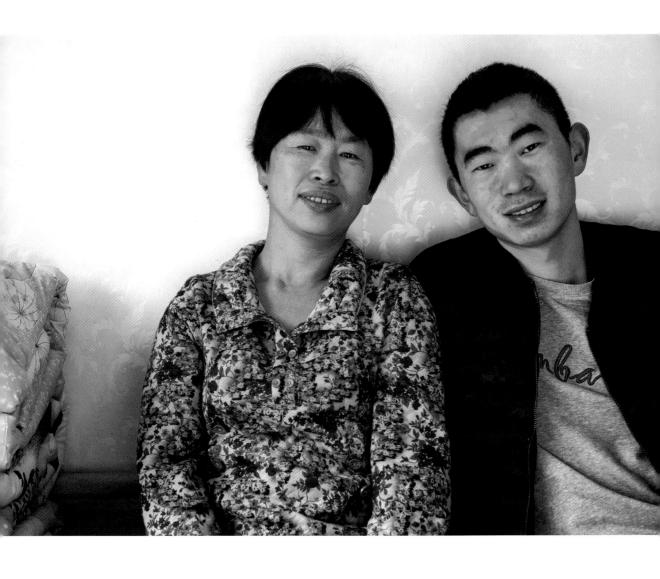

母子 嚴春麗、李明

嚴春麗是老表妹夫家的親戚，知道我在拍照，希望我能為她兒子留影。30年後，換成我請他們母子入鏡。這回，春麗已從年輕媽媽升格做了祖母，她手中的小男孩也做了父親。猶如一個模子刻出來的，春麗的小孫子簡直是她兒子當年翻版。

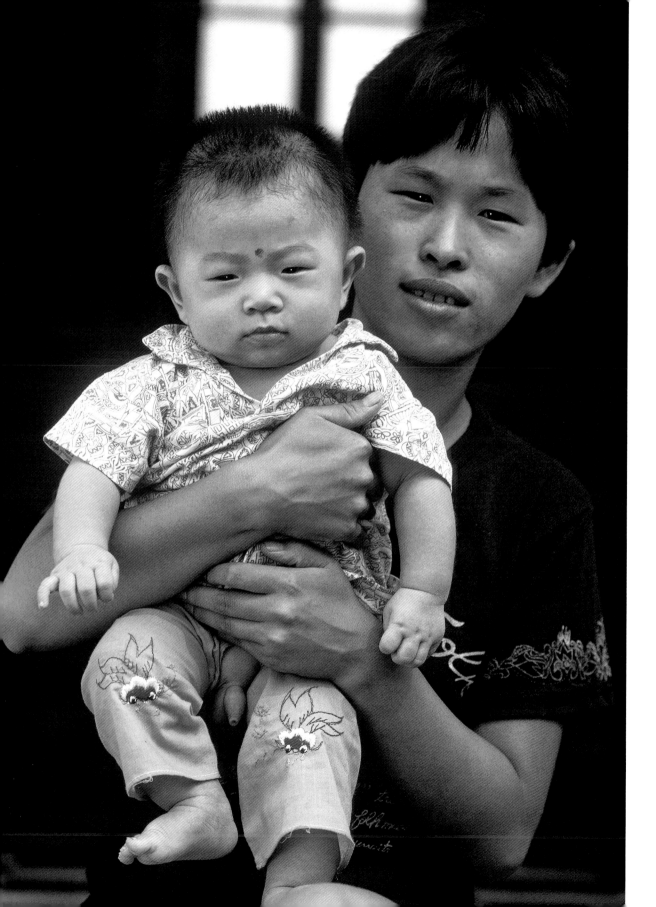

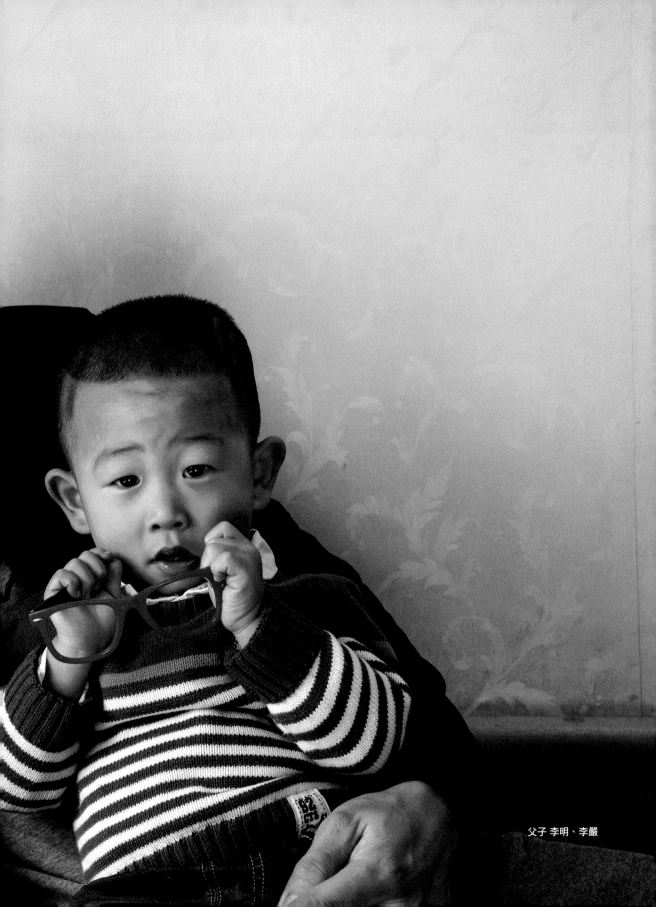

父子 李明、李嚴

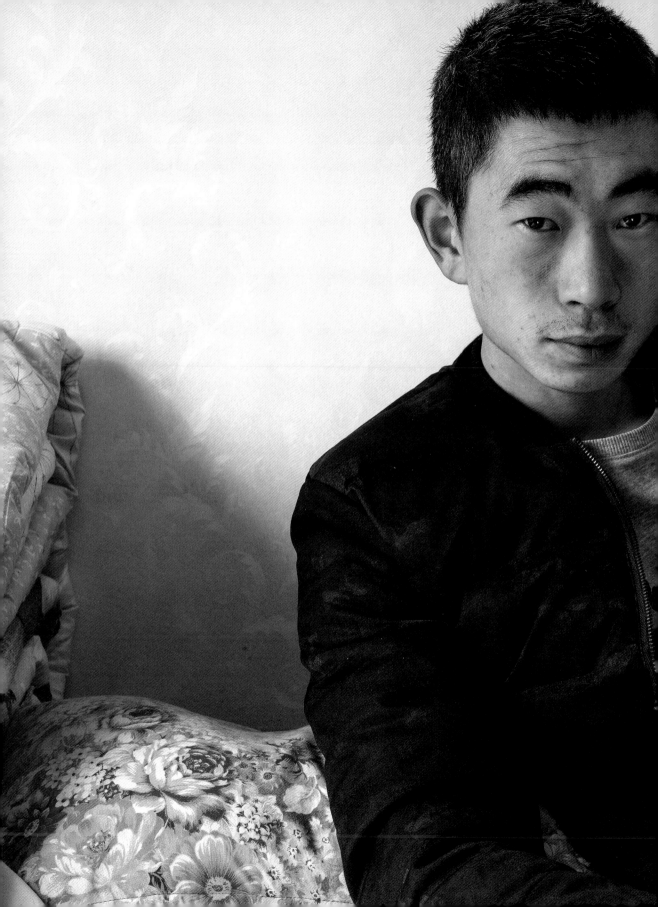

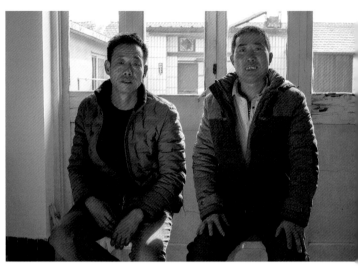

放牛人

何福軍（左）吳振永（右）

「放牛人」這照片當年以底片相機拍攝，對焦，換鏡頭間，主
題人物早已走遠。而今，使用最先進的數位相機，再沒有對焦
麻煩，甚至還可連續跟拍。

照片裡，捂著頭的何福軍及右邊的吳振永早不放牛了，且說當
年的畜牧事業一敗塗地。再將他們聚一起，他們的孩子都比彼
時被拍時還大了，而那嚴寒冬日，他們將牛群趕出村外的放牧
影像，竟成為一個隨風而逝的時代紀錄。

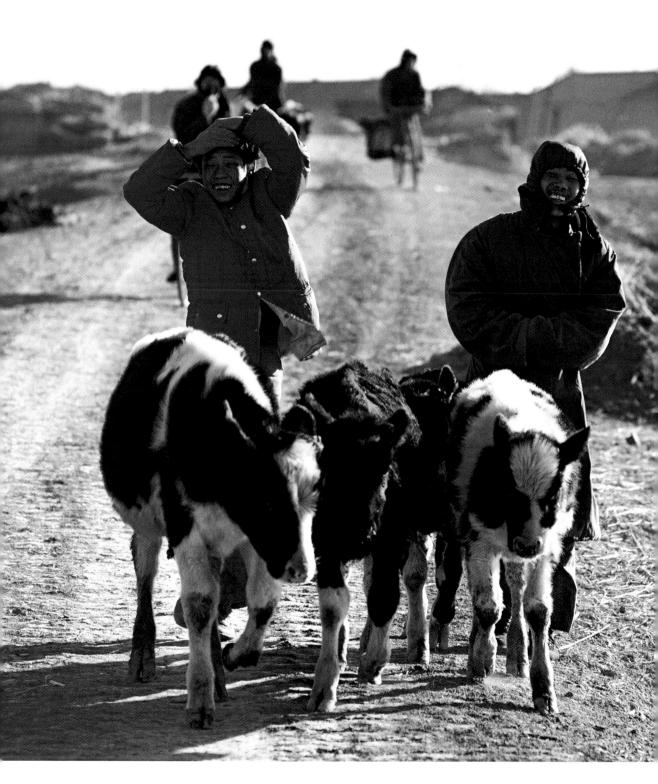

小朋友

馮曉華與兒子馮坤

「草長鶯飛二月天，拂提楊柳醉春煙，兒童散學歸來早，忙趁東風放紙鳶。」
我在老家南邊土橋上，遇見了下學的孩童，他們像小麻雀般、嘰嘰喳喳地呼嘯而來，問他們
玩什麼？每一個孩子，互不相讓地手相說明。再問到他們之中誰功課最好時？他們突然像鞭
炮炸開般的指著中間這位雙手插在口袋裡的男孩，就像特寫入鏡的大明星、這位明眸皓齒的
小男生讓我眼睛一亮！問他將來想做什麼？他屏氣凝神地回答，「還不是很清楚！」
1978年出生的馮曉華，此刻在北村的中學教書，兒子也上了大學。 就像一個保存良好，沒
有任何刮痕的電影畫面，他仍記得我給他拍照的情景，我卻對他溫文有禮的童音記憶猶新。
在給曉華重新拍照的那日，他帶我來到當年的地點，除了一條殘存、滿是垃圾的小土溝，村
中房舍早已綿延至橋的這端，未曾拓寬的小橋，更變成老家從高速公路進村的便道。
我與曉華，猶如不同時空的兩條平行線，各自書寫著自己的人生。但每一個看到馮曉華童年
照片的人仍會回到那個邂逅原點，低聲驚呼：「這孩子長得真好！」

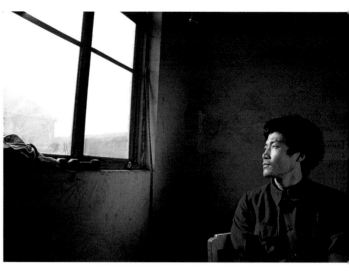

李老師

李老師父子

李老師是全松表弟同事，在村內的小學任教，是村中少數不是務農維生的讀書人。兩次探親行，我們偶而秉燭夜談。我們的話題雖比貼著土地生活的老家人開闊，卻仍有一絲說不上來的壓抑感。一個冬日清晨，我在李老師的辦公室為他拍了張照，對比窗外的艷陽及窗台上的啞鈴，整個畫面饒富隱喻趣味，卻也十足意識形態。

30多年後再見李老師，他都當祖父了。從前校園裡、磚起的教室，已全面改建成大樓，就連教學也進入數位時代。李老師在孫兒房間與兒子合影，露出難得地笑容。昔日，為給漫長嚴冬增加副食，我們一起在村外、冰冷河溝淘小魚往事，也成了下一代難以想像的回憶。

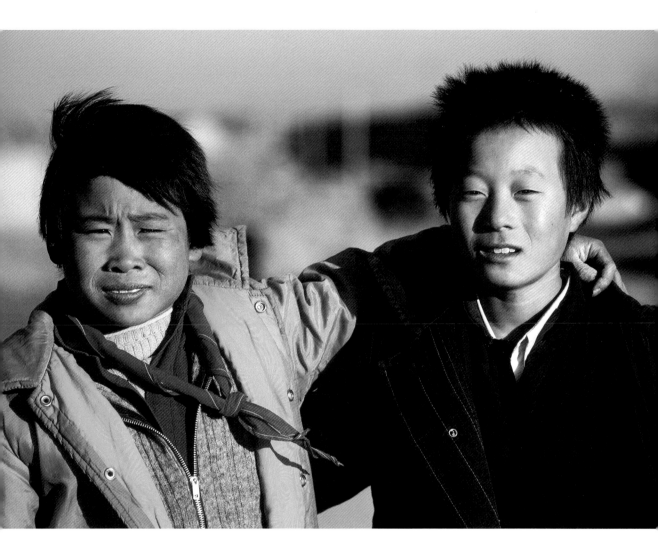

同學（左）

董起滋父子（右）

我在鄉村小道上碰到這對剛下學的孩子，他們很自然地搭肩合
影。日後。我在成堆幻燈片裡，意外發現很多為右邊這男孩拍
的影像，原來小男孩家就在二姊夫任職的衛生院附近，他幾乎
一下學就往那兒跑。

長大的起滋，沒有像二姊夫般地拿起聽筒去當赤腳醫生，卻開
起長途卡車來，所跑的路線大多是東北關外地區。再有機會給
他拍照時，他已是一雙兒女的爹。或許是氣候乾燥，老家的
中、老年人大多有眼簾下垂毛病，我極力對起滋說，這只要一
個小整形外科手術就可解決，這樣他不用老揚起頭看人，頸肩
不會出問題，開車也能輕鬆點。或許是習慣了，起滋不知道這
竟是個可以改善的毛病。

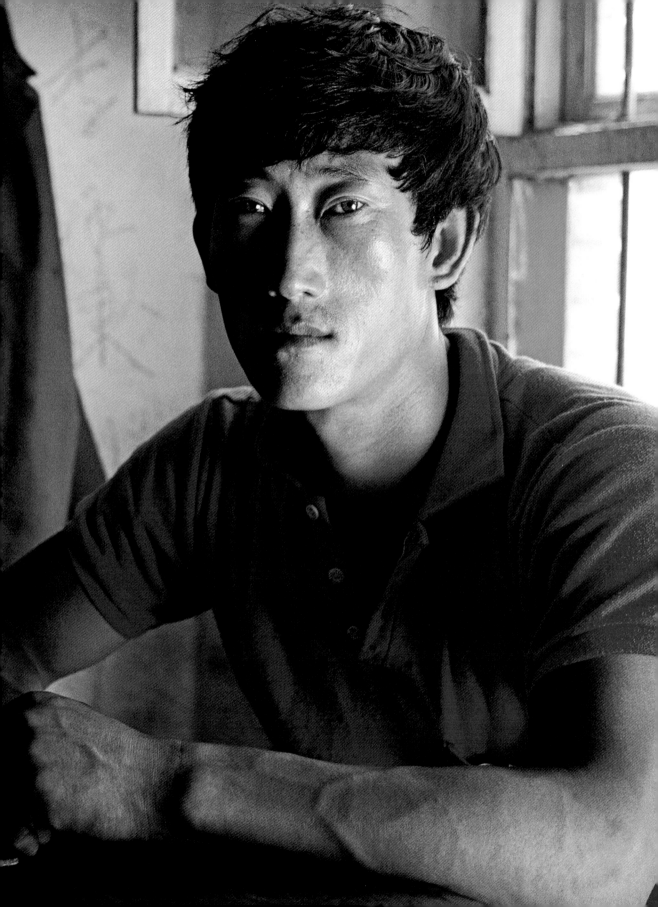

土匪、吳振悅

身為攝影師，我鮮少有機會得知影像於他人的意義？

當年我去到二舅與人合股的磚場遇見這紅衣青年。重啟《老家人》，我帶著放大照片請表弟、子姪們幫忙找人。

看到這照片，表弟大手一揮「沒啦！」我甚感駭異，照片中的年輕人正值壯年，怎會如此早逝？

「車禍走的！」原來村中老廟，為改做老人中心而遭拆除，幾位負責這工作的年輕人，據說後來下場都不好。「應該是得罪了廟中的神明。」老家人繪聲繪影。外號「土匪」的年輕人就這樣自人間蒸發，讓我深感錯愕。

就當這照片即將成歷史檔案時，表弟帶我去另一位大哥家拍照，這位曾被我拍過的兄長是土匪同母異父哥哥，彼時我卻一無所知。

「看看這是誰？」進入大哥家後，表弟拿出了這張照片給土匪的大嫂看，那陌生婦人瞬間將照片捧進懷裡嚎啕大哭。我埋怨表弟魯莽，要他趕緊將照片收起，若讓他兄長看到，反應怕是更激烈。

拍完照，待大哥出門後，他的兒子想要這照片做紀念，然而他母親說什麼也不同意，直說若讓他爹看到，這日子還過不過？

我立時圓場：若這片帶來的不是安慰而是傷痛，不留也罷！

第二天清早，仍賴床時，隱約聽到門外敲門聲，兩位不到20歲的年輕人在院中與表弟交談。起身間，表弟已帶他倆進門，仍弄不清狀況時，其中一位畢恭畢敬的開了口：「五表伯，我們在朋友微信圈上看到了我父親的照片（很多影像的確是藉著表弟的微信群組認來）。我爸過世時，我們還很小，都不清楚爸爸的樣子了，五表伯可否讓我們拿手機給這張照片拍個照就好，做個紀念？」

我這才明白原來是土匪的孩子來了。然而，當年我確實有將照片寄來，我想可能是他們的母親睹物思人，將照片燒了吧？（由於無法承受傷心的情緒，老家人有將已逝親人從照片中剪掉的習慣。）

「這照片本就要給你們的」，我看著那深怕我會拒絕的兄弟倆說道。

「我不知道你們父親過世了，不好意思又讓你們傷心！我當年拍了很多張你們父親不同角度的照片，只要你們願意，任何尺寸，表伯都給你們洗了寄來！」兩兄弟眼角泛著光芒。他們幾乎要向我鞠躬，被我趕忙阻止。我看著他們捧著照片離去，很是心疼。

「原來攝影還有這點價值！」我感慨地對表弟說。素昧平生的小兄弟為我上了這寶貴的一課。

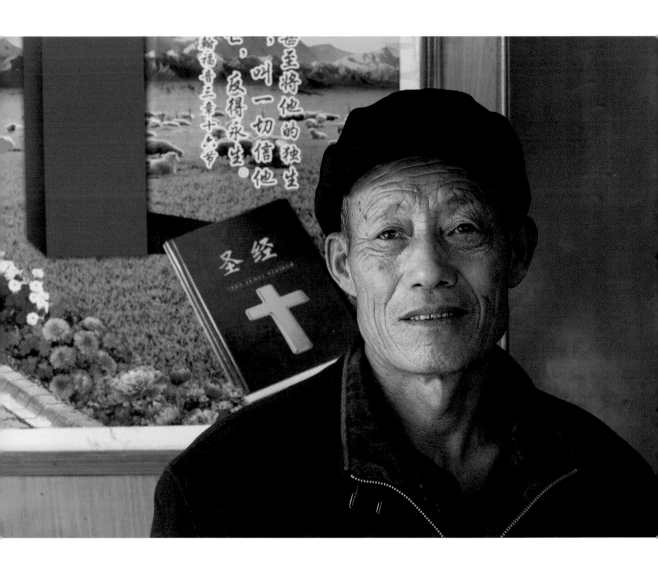

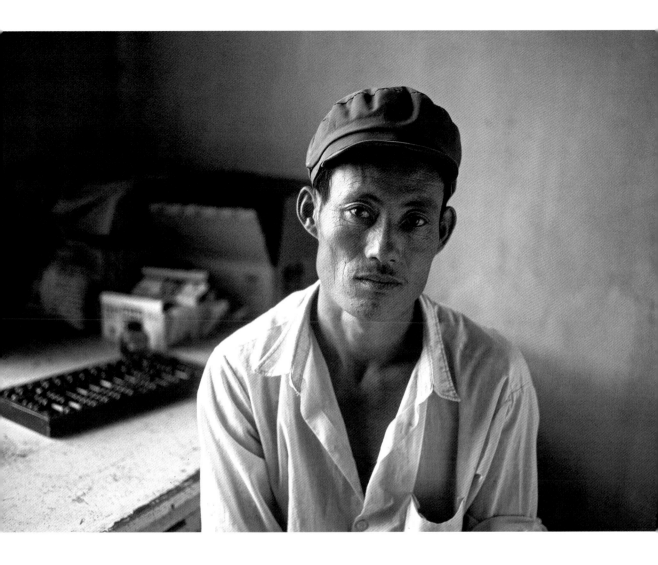

衛生院的人

董步言

我在村中衛生院給這兄長拍照時，根本不認識他，只知他來二姊夫任職的診所拿藥。30年後，我拿著這張照片到老家循像找人。「土匪的哥！」表弟的回答讓我錯愕：我與這陌生人都不知道，某年某月的某一天，我曾在另一個地方，為他弟弟拍了張與他大異其趣的肖像。

董大哥的妻子信了基督教，他們家牆上因此貼滿了中西合璧的宗教海報，斗大的「愛」字好不醒目，紅色的《聖經》也格外動人。傳統文化重視孝道，祠堂的存在化解老家人打何處來、往何處去的焦慮。基督信仰對生死有不同解釋。「愛是永恆」的句子，在劇烈轉型的農村裡格外深刻。

起林二姊夫

二姊夫是春望大舅女兒的丈夫，為人幽默，更是昔日村里受人敬重的赤腳醫生。1949年後，由於醫療資源匱乏，當政者在各鄉、各村找尋資質較優的年輕人學習醫療知識，學成後，再返鄉服務。由於未受過正規醫學院訓練，赤腳醫生因此得名。這晚稱雖上不了檯面，但他們的醫療知識與判斷，卻不見得不專業。第二次陪母親返鄉探親時，母親夜夜咳嗽到無法睡眠，二姊夫前來診斷，直言肺及支氣管都沒有毛病，或許是過敏引起。直到返台，母親給主治醫生診斷時，才得知母親是對醫生開的高血壓藥過敏。一停藥，母親的咳嗽隨即停止。這也讓我對二姊夫赤腳醫生的診斷能力刮目相看。

二姊夫不愛講話，或許是醫生當久了，頭幾回探親，我挺怕這看起來相當嚴肅的二姊夫，老覺得他很像早期從電影、電視中看到的「匪幹」形象。直到近年，二姊夫退休了，我才知道他其實相當健談而幽默，他告訴我，在衛生院他不得不扳起臉孔，因為村人常常不按時吃藥且不注意衛生，他有時不得不嚇唬他們。改革開放後，公立醫院多了起來，行之有年的赤腳醫生也終於變成時代過往，退出歷史舞台。

蘆葦田上的人

李鳳盔

我在二舅包的蘆葦地上看到作農的人，他叼著菸說：「這土樣
有啥好拍？」二舅當年一再叮嚀我得把拍人家的照片給回寄
來，還好有如實辦理，讓我的重拍工作順利許多。在小市集
上，我一眼就認出身著特勤保安制服的鳳盔。他說「現在體面
多了！」

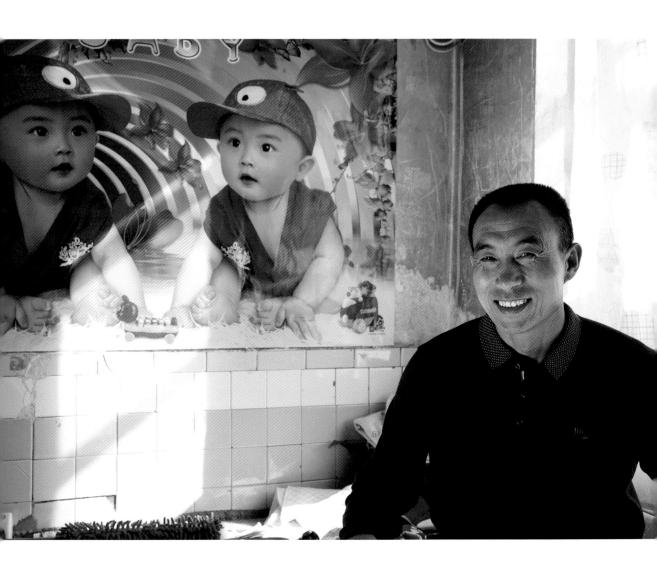

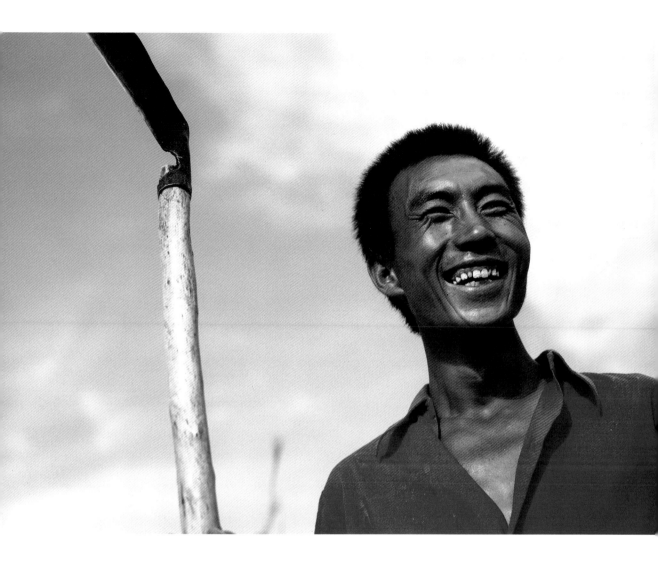

蘆葦田上的人

張合春

二舅很有生意頭腦，當年除了投資磚廠也承包蘆葦地，割下的
葦枝可賣給加工廠。這費勞力的工作所得甚微，但在農閒冬
日，仍是一項重要經濟來源。我曾在蘆葦地上為不少人拍照。
循著照片來找合春時，他已當祖父了。暖和冬日裡，他的房間
貼著象徵美滿的幸福寶寶壁紙。合春是村中少數仍從事農活的
人，近年他種植利潤還不錯的西瓜。

小驢童

董井柱（右）、何福春（左)

我帶著昔日影像來老家找人，然而表弟妹、甚至再小一輩的子
侄們都不認識這對牽驢孩童，這或許是打別村路過的孩子，再
也找不著了。

某日，起林二姊夫請我吃飯，他把他的老弟弟找來作陪，這位
兄長一進門，就跟我道謝當年曾為他家小子和他的小友及驢兒
拍照。

我不敢確定這是否就是我遍尋不著的小驢童？飯後我隨著陌生
兄長回家，那30年前就寄到的彩色照片，竟豔麗依舊地鑲在土
牆上的鏡框裡。

小驢童已成中年大叔，就連孩子都上了大學。我問這對竹馬之
友，當年怎會讓陌生人拍照？

「小朋友！我能為你們和你的驢拍張照嗎？」我不禁莞爾，這
的確是我與垂髫小童的問候方式，難得他們仍記得。

「怎會忘呢？」他們認真地說，那可是他們童年頭一回被人拍
照，就連小驢兒也認真看著鏡頭。照片除了保存他們的童真，
就連當下空氣也彷彿密封在相紙裡。

以Cibachrome相紙沖洗的照片（註）除了價錢昂貴更強調顏色
永固。在後數位、影像氾濫成災的今日，土牆鏡框裡的影像卻
數十年如一日、熠熠生輝地歷久彌新。那百年不褪色的相紙訴
求，在用過即丟的高消費時代裡，為我們保存了一個永不磨滅
的人生記憶。

註. Cibachrome相紙為幻燈片（正片）直接投影沖洗的相紙，樹脂纖
　　維的相紙保證影像顏色百年不褪色。

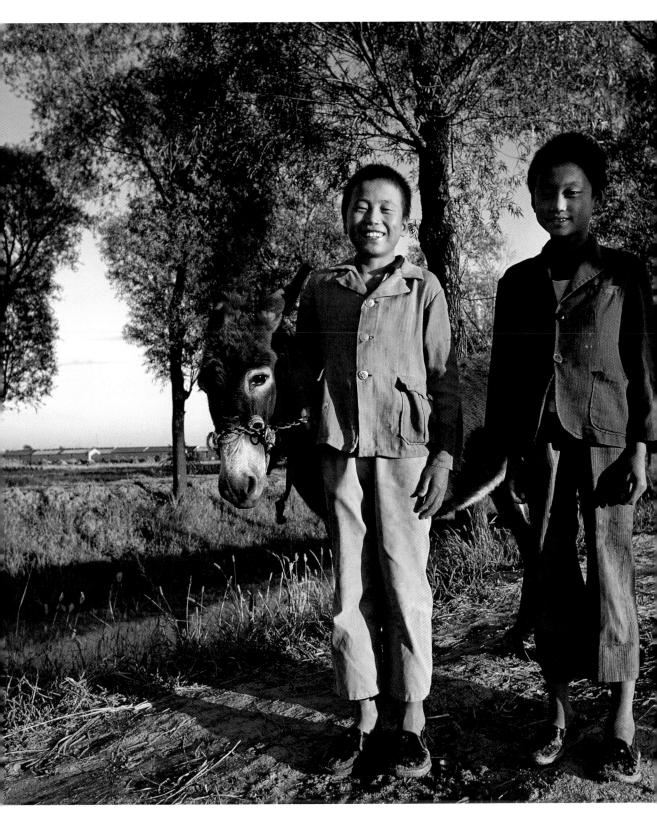

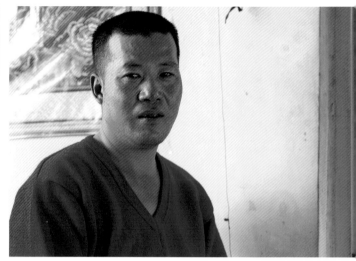

北方的大小子

雨生

有點傻氣的小孩在秋末、微寒的黃昏一路跟隨我，我向他解釋我在拍照，他全然不懂地在我背後一直以濃濁鄉音重複著追問：

「你幹啥呢？」

「這是傻雨生！」

「小孩的臉這麼小，你確定嗎？」我懷疑的問表弟。

「沒錯！你看那傻樣，到現在都沒變。」表弟篤定地說。

北方的小孩長大了，我本想安排他在類似的場景中拍照，但老家已景物全非，就連那如藍寶石般的清澈天空也難得再見。

步入中年的雨生在村外的卡拉OK店做清潔工作。找到他時，他正在補眠，不想被拍照。

北方的小孩變成了傻雨生，人們這樣說他，並無歧視意味，反倒有種親密疼惜。

雨生有點慢，腦筋不太靈轉，但終能自立。若把他放回到30年前、那天地靜好的楊柳小道上，他依然會是個曲眉豐頰，厚實不羈的北方大小子。

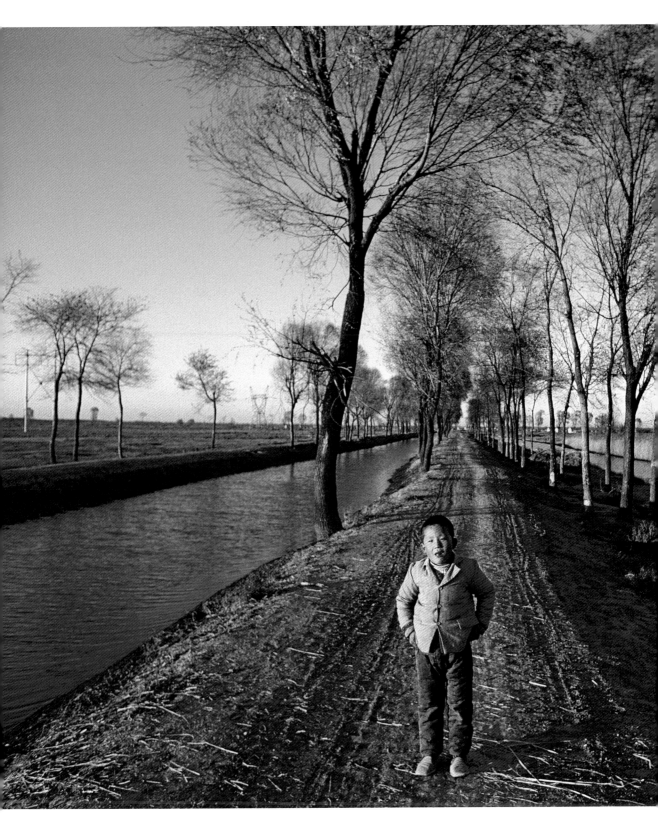

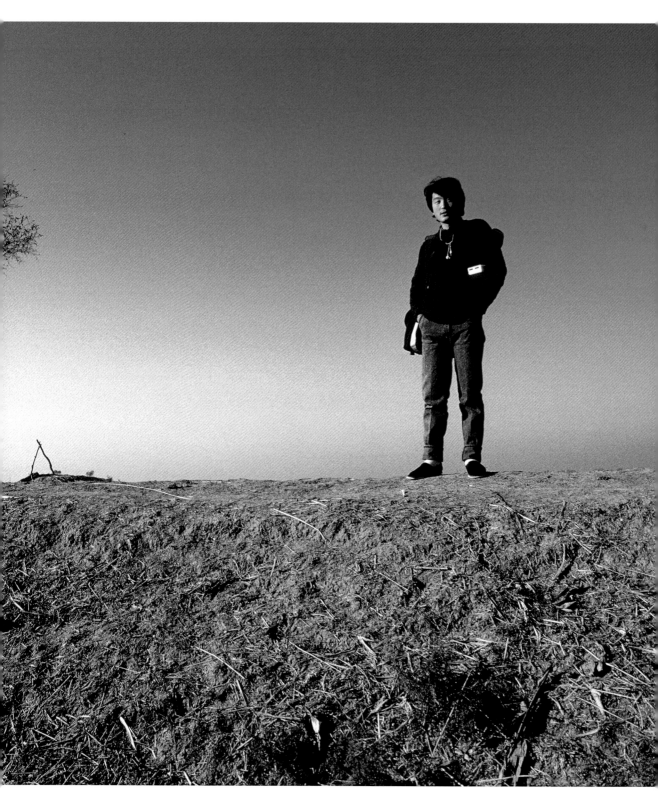

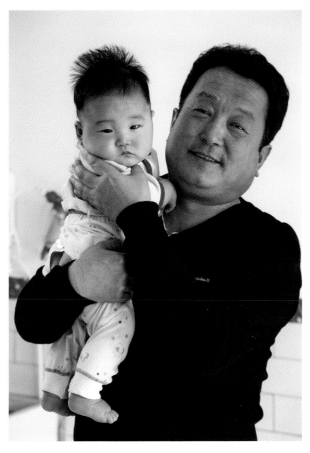

小二擔

二擔子與外孫

小二擔是我的小表弟、老舅的小兒子。

初見他時，他仍在就學，總在課餘幫我背沈重攝影器材，村裡村外漫遊。我看他結婚生子，近年更升格做了老爺。每回，他的二閨女把小孩抱回家時，他那興高采烈模樣，簡直像大小孩抱小小孩般地有趣，而這小娃比書中第15頁二擔子頭一個閨女被拍照時都還要大了。

在我眼裡，小二擔永遠長不大。重拍《老家人》我住他家，卻總看不到人，就像他媳婦說的，他成天不著家。偶爾喝多了，他還會像小弟弟般地到我跟前撒嬌。有天，他又喝多了，被媳婦念得躲進我房間，這已當外公的小表弟，依偎在我身邊有趣又可愛。

小二擔不像他大哥讀了大學在城裡生活。這幾年，老家農地因開發都已被徵收，未來，他可能也要住進幾十層樓高的公寓，再也不這麼方便地四處亂跑了。

老舅、舅媽未及天年就過世。老舅的幾個兒女，除了小二擔，也先後離開了農村。經濟發展徹底改變農村的生態，但人的秉性卻不見得會受外界影響。「表兄啊！」全誠表弟每回這樣喊我時，總讓我為這充滿信任的孺慕之情感到窩心。

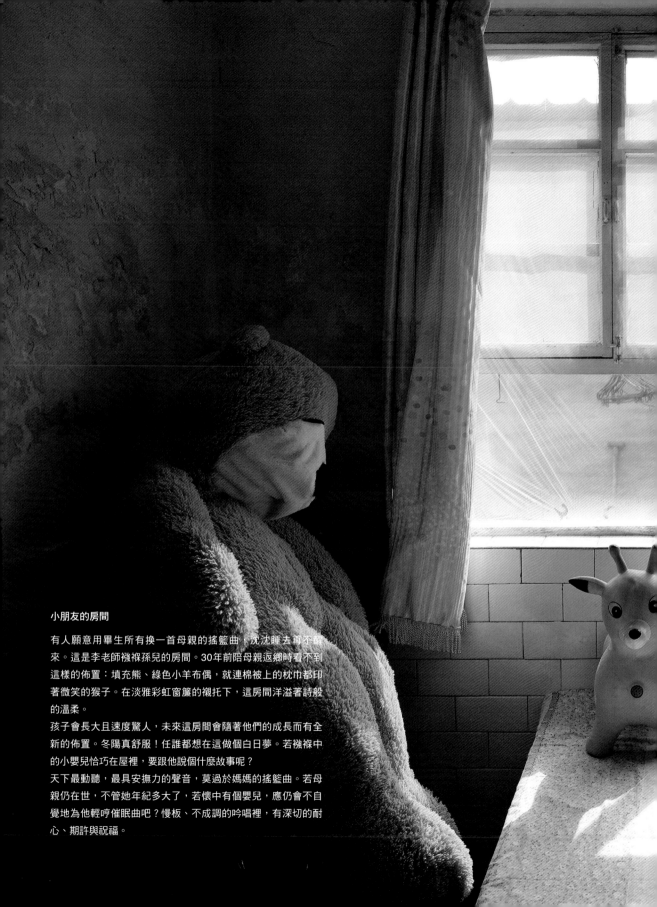

小朋友的房間

有人願意用畢生所有換一首母親的搖籃曲，沈沈睡去再不醒來。這是李老師襁褓孫兒的房間。30年前陪母親返鄉時看不到這樣的佈置：填充熊、綠色小羊布偶，就連棉被上的枕巾都印著微笑的猴子。在淡雅彩虹窗簾的襯托下，這房間洋溢著詩般的溫柔。

孩子會長大且速度驚人，未來這房間會隨著他們的成長而有全新的佈置。冬陽真舒服！任誰都想在這做個白日夢。若襁褓中的小嬰兒恰巧在屋裡，要跟他說個什麼故事呢？

天下最動聽，最具安撫力的聲音，莫過於媽媽的搖籃曲。若母親仍在世，不管她年紀多大了，若懷中有個嬰兒，應仍會不自覺地為他輕哼催眠曲吧？慢板、不成調的吟唱裡，有深切的耐心、期許與祝福。

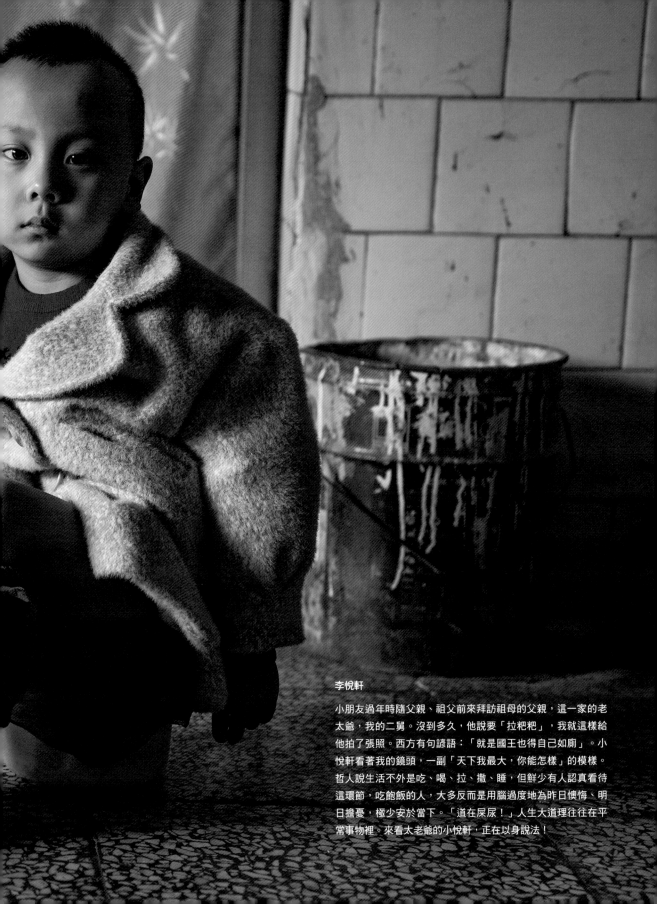

李悅軒

小朋友過年時隨父親、祖父前來拜訪祖母的父親,這一家的老太爺,我的二舅。沒到多久,他說要「拉粑粑」,我就這樣給他拍了張照。西方有句諺語:「就是國王也得自己如廁」。小悅軒看著我的鏡頭,一副「天下我最大,你能怎樣」的模樣。哲人說生活不外是吃、喝、拉、撒、睡,但鮮少有人認真看待這環節,吃飽飯的人,大多反而是用腦過度地為昨日懊悔、明日擔憂,極少安於當下。「道在屎尿!」人生大道理往往在平常事物裡。來看太老爺的小悅軒,正在以身說法!

表妹的小孫女

從一胎化世代走來，重男輕女文化已在改變，表妹的小孫女在男丁興旺的家族裡比男孩還得寵、氣勢更壓過男生。女孩都愛漂亮，小女孩頭頂上除了有太陽眼鏡，身上衣服更有層層蕾絲花。不知她長大後願不願像自己媽媽「洗手下廚作羹湯」做飯給男生吃？小朋友不知道祖父及更早曾祖父輩的經歷——戰亂、饑荒、大革命，既遙遠又無從想像。她的爸媽得喊我母親「大姑姥姥」，然而，大姑姥姥當年怎會離家、去到遠方？小朋友無法理解，更何況她父母見到大姑姥姥時，都還沒她現在大呢！

「童孫未解供耕織，也傍桑陰學種瓜。」成人世界在孩子眼中永遠有趣好玩。

小朋友不識大姑姥姥也罷，但希望她也能繼承這家族的善良、仁慈與堅強。

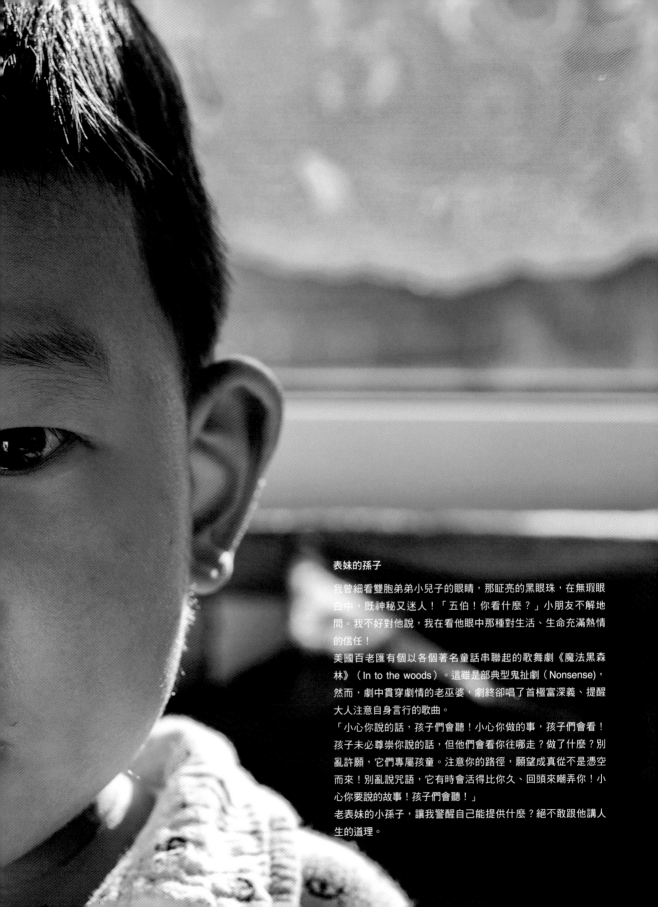

表妹的孫子

我曾細看雙胞弟弟小兒子的眼睛，那眨亮的黑眼珠，在無瑕眼白中，既神秘又迷人！「五伯！你看什麼？」小朋友不解地問。我不好對他說，我在看他眼中那種對生活、生命充滿熱情的信任！

美國百老匯有個以各個著名童話串聯起的歌舞劇《魔法黑森林》（In to the woods）。這雖是部典型鬼扯劇（Nonsense），然而，劇中貫穿劇情的老巫婆，劇終卻唱了首極富深義、提醒大人注意自身言行的歌曲。

「小心你說的話，孩子們會聽！小心你做的事，孩子們會看！孩子未必尊崇你說的話，但他們會看你往哪走？做了什麼？別亂許願，它們專屬孩童。注意你的路徑，願望成真從不是憑空而來！別亂說咒語，它有時會活得比你久、回頭來嘲弄你！小心你要說的故事！孩子們會聽！」

老表妹的小孫子，讓我警醒自己能提供什麼？絕不敢跟他講人生的道理。

卷二一

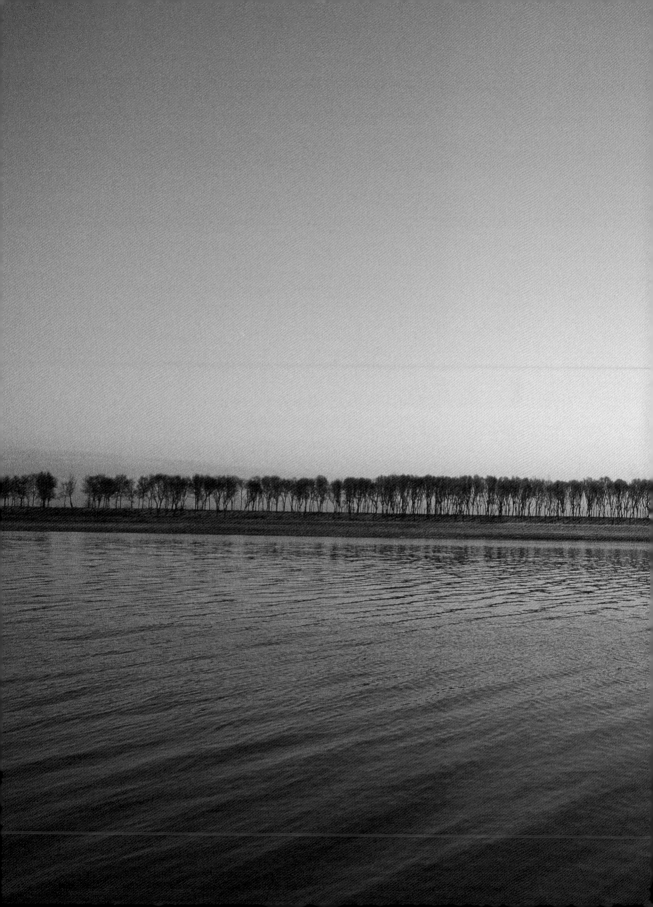

薊運河

距1988年第一次陪母親返鄉探親到重啟《老家人》專題不過30多年，海峽對岸卻變化驚人。母親離家前的那段歲月在浩瀚歷史長河中，雖不過是浮萍一片，卻是許多人的一生一世。波濤洶湧的長河承載著億萬人的命運，有的隨波逐流從彼岸到此岸，有的卻隨著駭浪載浮載沉，甚至滅頂。我是長河這端出生的新生代，我對上一代人如何到此端來所知有限，遑論再往上溯源。

1991年出版的《老家人》攝影文集，我第一次提到母親的故鄉：
「在距今一百多年前，薊運河是中國北方一條主要的交通動脈，它於河北省東北部的天津市郊出海。順著楊柳搖曳臨出海口的南岸下行，一眼望去盡是天地相連的肥美平原。平原上橫跨著屬於海河支流的東引河及金鐘河，在這幾條河流之間依序散布著幾個大小村落，它們是南澗沽、任鳳庄、七家滬、八畝沱、樂善莊、北淮淀，再過了與北淮淀分界的河溝，就可抵達「南淮淀」—我母親的故鄉了」。
之前，我對母親的家鄉一無所知！直到陪母親返鄉，我才通曉，她在15歲那年被迫離鄉，而她的母親－我的姥姥近半世紀來、日夜都在盼著她回家。

1988年9月28日一早，在母親離家42年後，我陪母親自台北到香港轉機北京、最後抵達母親天津鄉下老家時已是深夜。寒風瑟瑟中，母親老家門口，卻擠滿看熱鬧的村人，讓接我們的小麵包車動彈不得。一路上緊挽著我臂彎，幾乎未曾開過口的母親，突然激動起來。車才熄火，她毅然自我臂彎抽離，迫不及待下車，全然不顧迎面跟她打招呼的親人，甚至將他們粗魯推開，快步往屋內走去。我為母親如此失態甚感驚愕，還不及勸阻她時，人群已將母親與我隔開，我成了這陌生地界的局外人。待我終能穿過人群進到屋裡時，屋內早已哭聲震天。終於挨到母親身邊，我卻渾渾噩噩地問母親：「那人真是妳媽嗎？」
時空政治的隔閡，這竟是我在老家說的第一句話。
短短三星期，母親與老家人有說不完的話，我也飽受震撼，原來母親當年有如天方夜譚的老家故事竟是這樣心酸。然而，老家人、尤其老一代人在困厄環境中仍有種歷史讀本、新聞媒體都無從表達的生命大氣。
我想進一步探索這氣質，然而，相沿成俗的文字及影像中國，冰冷晦澀，除了血緣親情，我無從著手如何以攝影呈現我的感受。
在一個近似神蹟的經驗中，我意外開展了這毫無頭緒的攝影工作，更完成了生平最重要攝影專題。且讓我藉著一張張、幾乎有如神助的影像，與您分享這經驗與母親的老家人故事。

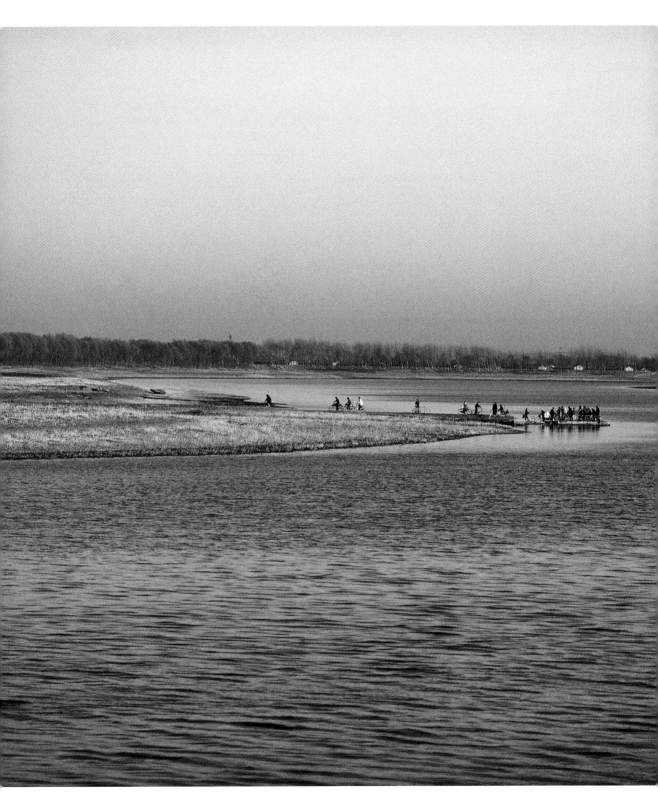

二哥的手

懷抱抽象卻龐大的企圖。1989年秋天,距首次探親一年後,我帶著相機、有備而來地二度陪母親返鄉,卻一張照片也拍不到,老家人看到我拿出相機就四處逃散,更不願多談過去。半個月後的某夜,我深受挫折而開始祈禱:若再拍不到照片,我考慮放棄這專題。第二天一早,我與小偉大表哥再度背起相機出門,去到全祥二哥家,他因日前割蘆葦、傷了手,無法下地。除了過冬的食物及簡單家具,二哥家空空蕩蕩、整間屋子凍得教人直打哆嗦。如往常般,我厚著臉皮央求他讓我拍照,不像在地裡,這回他無處可逃,禁不住我一個勁兒磨蹭,他開始翻箱找衣服,當他發現還是身上這套最體面時,靦腆地問我:「就這身衣裳,行嗎?」我未料他真會肯首,趕緊將相機鎖上腳架,但腦筋卻一片空白。

我請小偉哥幫我拿反光板,就在我貼著像機對焦時,一道強光突然自觀景窗射出讓我瞬間後退;二哥閃耀著金色光芒的臉清晰揭示著「讓他們說自己」的天啟訊息!霎時間,我不知以何態度來觀照被攝人物且四處碰壁的瓶頸,竟立時找到了出路。

我的《老家人》影像構圖簡單,既無花稍技巧更全以自然光拍攝,全拜這「讓他們說自己的!」啟示。恰如《宗徒大事錄/使徒行傳》中的保祿(註),直到我眼中所有先入為主想像如麟片般地被揭掉,我才真正看到周遭一切⋯⋯

那天,我不只拍了二哥的臉,就連他的鞋,甚至他過冬的食物都一一入鏡。之前,我陷於自我摸索桎梏中,從未發覺觸手可得的尋常事物裡皆有生命。

藉著拍照,我仔細端詳了二哥那隻因受傷而異常腫脹的手,之前,我除了未關心他的傷勢,還慶幸他因此能被我逮個正著,然而,若不是痛到難以忍受,勤快的二哥絕不會窩在家中休息。或許是感同身受的同理心,老家人不再躲避我的鏡頭。而當我能真正進一步參與而不是表象觀看與描繪時,我竟在有如黑洞般的歷史迷陣中找到方向,進一步縮短了我與老家人及過往時代的距離。

註:保祿不是基督的門徒,原本四處迫害基督信徒的他,在一次近乎奇蹟事件中,全然皈依
　　基督,是將基督信仰向外拓展最偉大的基督追隨者。

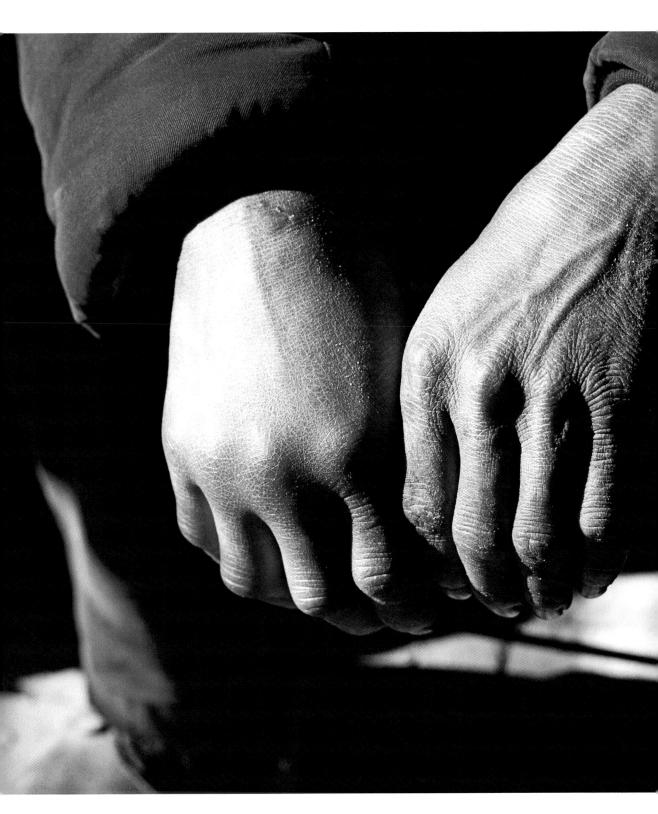

二哥的鞋

二哥腳上這雙由麂皮、帆布構成的鞋縱然樸實，卻依稀透著股
一種無可名狀，來自生活甚至生命深處的詩意。

過冬的食物

兒時雖不富裕卻能溫飽，遑論挨餓？六〇年代，老家竟有不少人餓死。氣候使然，北國大地一年只有五個多月時光可耕種，蝗災、水災、旱災更如家常便飯不時來搗亂。二哥這籃收自田裡淘汰後的胡蘿蔔，長相欠佳、發育不全，卻是漫長冬日的蔬菜來源。天主教彌撒奉獻禮時，主禮者總會雙手舉揚麵餅、仰望穹蒼，虔敬唸到：「我們將人類勞苦的果實——麥麵餅奉獻給祢！」端詳這細心收集的小胡蘿蔔，我頭一次體會已有二千年歷史、徒成形式的禱詞，原是這樣振聾發聵，發人深省。

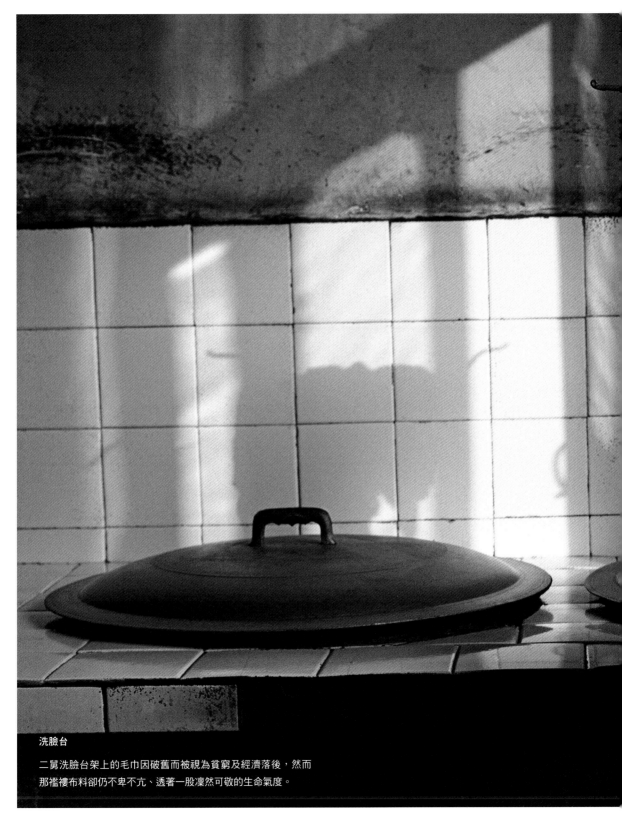

洗臉台

二舅洗臉台架上的毛巾因破舊而被視為貧窮及經濟落後，然而
那襤褸布料卻仍不卑不亢、透著一股凜然可敬的生命氣度。

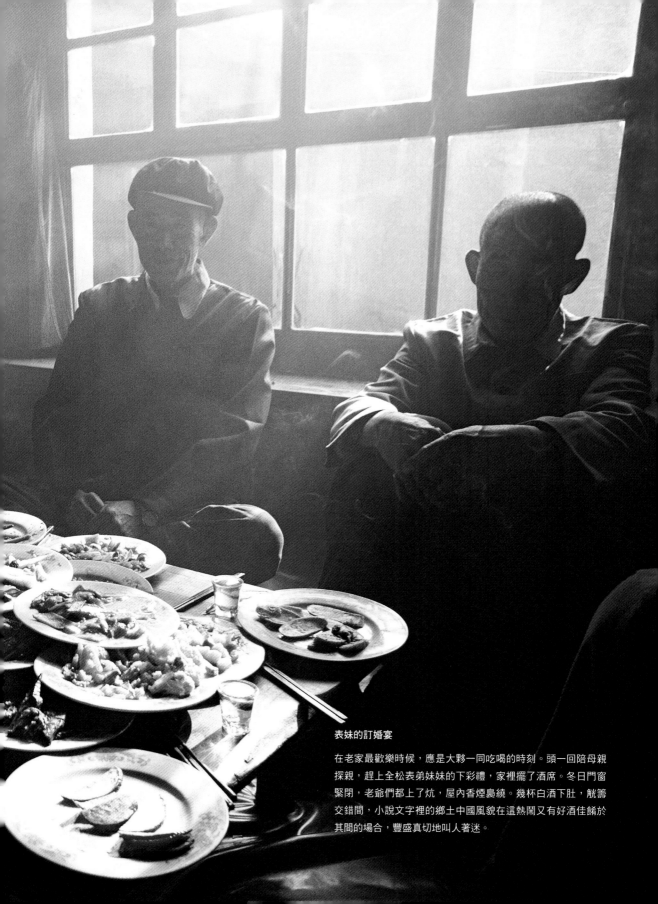

表妹的訂婚宴

在老家最歡樂時候,應是大夥一同吃喝的時刻。頭一回陪母親
探親,趕上全松表弟妹妹的下彩禮,家裡擺了酒席。冬日門窗
緊閉,老爺們都上了炕,屋內香煙裊繞。幾杯白酒下肚,觥籌
交錯間,小說文字裡的鄉土中國風貌在這熱鬧又有好酒佳餚於
其間的場合,豐盛真切地叫人著迷。

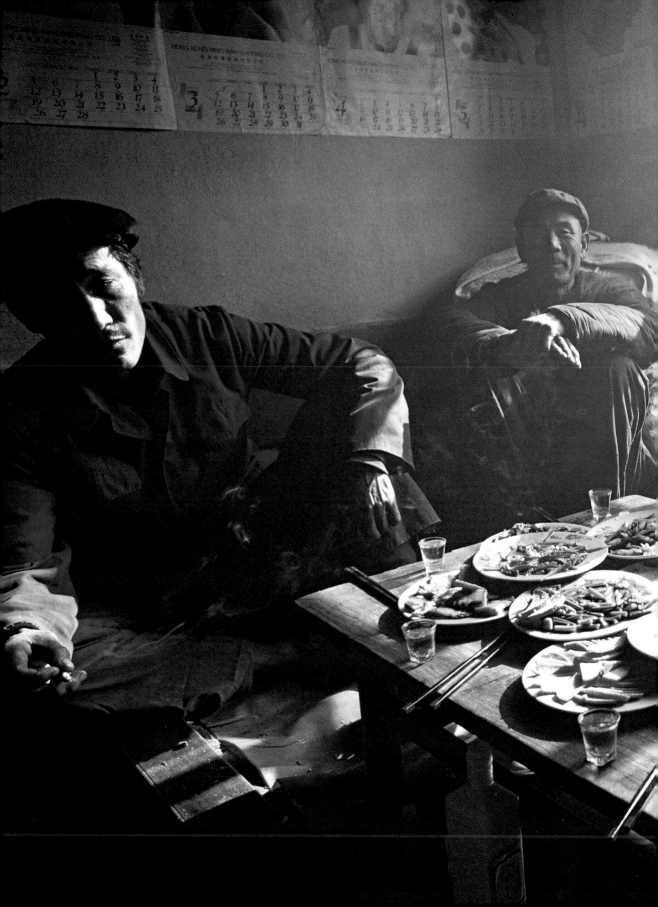

學校打鐘人與他的孫女

全松表弟在學校任教。全校的作息全靠打鐘。打鐘的大爺整天
就在打鐘室,一刻也不能耽誤的按時搖鐘,提醒上下課時間。
學校裡,很多男老師很喜歡在課餘時到打鐘室坐坐,因為打鐘
大爺整日都會在房裡生爐取暖和燒上滾燙的開水,老師們除了
取暖,正好來這沏杯潤口的熱茶。

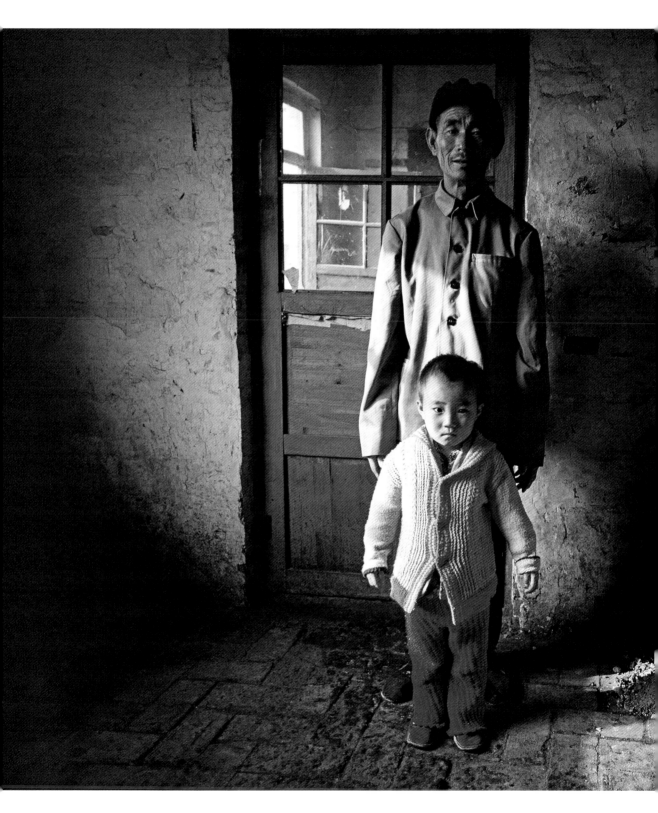

二舅

我曾在《老家人》這本書中以極大篇幅描寫二舅。文革初期，大舅及另一房舅舅同時故去，老爺又犯了瘋病，兩家老小重擔全落在二舅身上。已煙消雲散的「四合堂」幸未通盤瓦解，全賴這沈默寡言的老農。

以有情節的文字來描述一個人比攝影容易，我一直琢磨如何以影像表現心目中的二舅？某個冬日，灑進屋內的陽光將炕上塑料布色彩反射到二舅臉上，我終於按下快門。

在老家，只有我敢對二舅「造反」，有回，我趁出遊機會來老家，抵達翌日、天仍漆黑時，二舅喊我吃飯，說再不起來他要下地了。我摟著他，枕在他腿上說「再眯一會兒就好」。待我睜眼時，已日照三竿，二舅竟讓我枕在他腿上幾個鐘頭，一步也未離開。

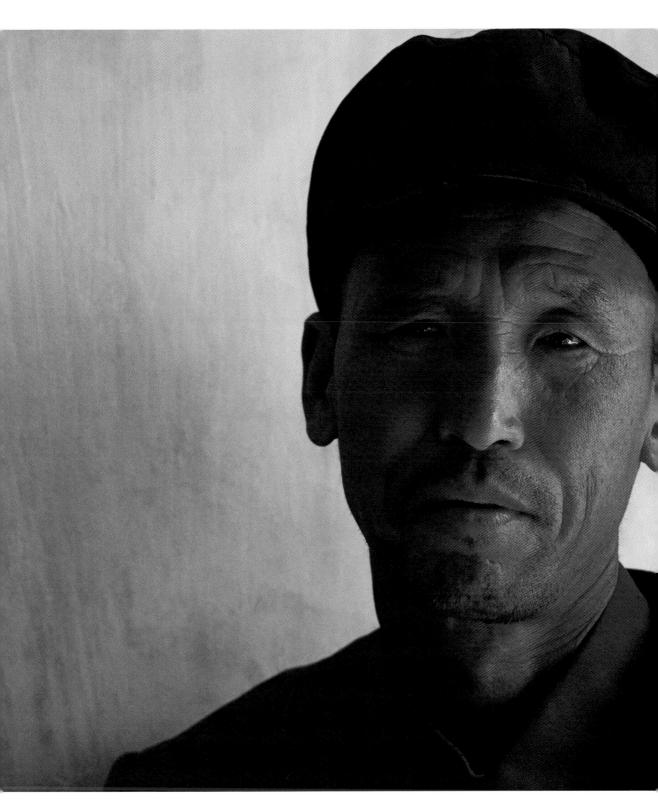

全文大哥

全文大哥是二舅的長子。「忠厚、老實、任勞任怨」,所有關於中國農民的形容在他身上彰顯無遺。

全文大哥話不多,從不批評人,再苦的事,笑笑就算了,但這不表示他心思粗糙。有回,我為一位不懂事的外甥媳婦與護著她的二舅調皮拌嘴。事後,全文大哥悄悄對我說,那小媳婦從沒正眼瞧過他們夫妻倆,言下之意,我也為他們出了口惡氣,然而下一秒,他卻慎重地對我說:「表弟啊,這事,在二舅跟前就不提了。」

全文大哥沒趕上受教育的年代,然而他對傳統文化禮俗卻了然於心,例如,當我陪著母親到沒有墓碑的祖墳地祭拜時,他除了能一一指出長眠地下的祖宗是誰,就連他們的軼事也一清二楚,絕不含糊。

沈默農民卻往往是中國歷史命運的改變者,然而無論是藝術、文學,甚至打著為他們翻身的革命旗幟上,他們又往往是最受扭曲的一群。早些年,每當我看到那以工農兵為題、源自俄國共產美學的宣傳雕像及海報,人物除了牙齒雪白,眼中更閃爍著一股讓人不舒服的殺氣。全文大哥再怎麼努力都做不到那表情於萬一。

此刻,我仍以攝影如實呈現出我心中的全文大哥。

我仍記得頭次看到他紮頭巾在地裡幹活時,就想以這模樣為他拍照,然而他總嫌自己土不肯入鏡。直到拍了全祥二哥,事情有了轉機;某日,趁他沒下地,我試探問可否讓我拍個照?他竟出乎意料地自行紮上了頭巾……。猶如沒有華麗辭藻的詩歌,聊勝於無的背景音樂,這張影像不只拍出了我心目中的全文大哥,更為他那總被人濫用的形象,做了最深情的素描。

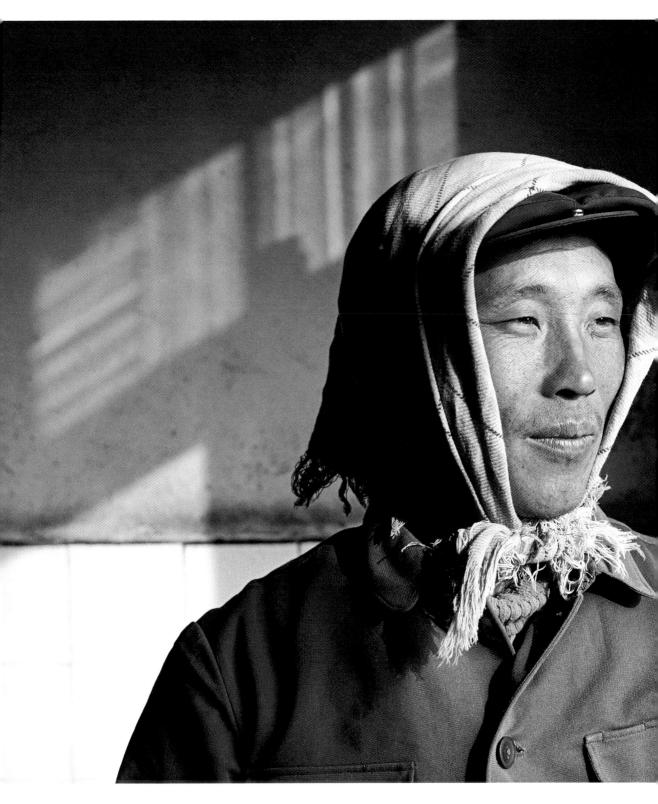

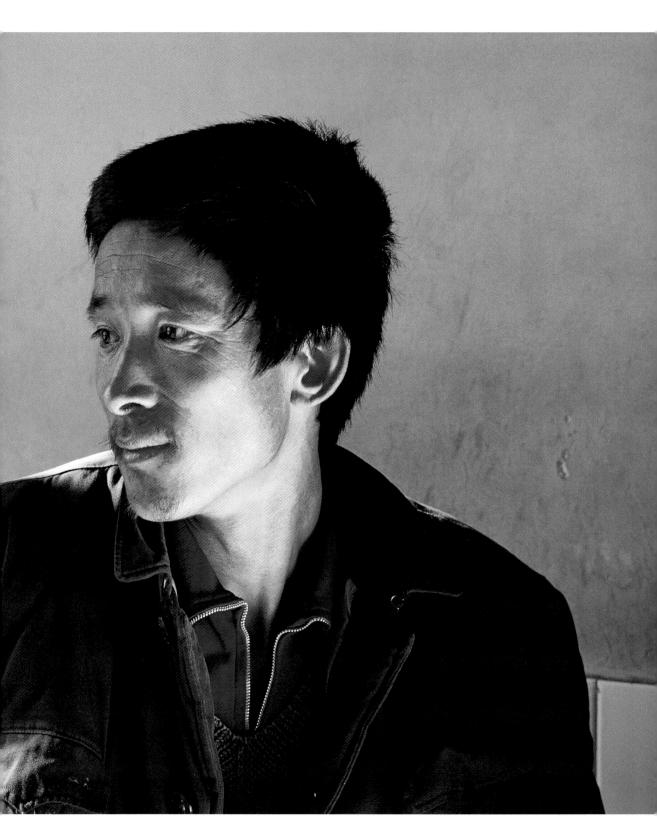

全祥二哥

《聖經創世紀》中「上帝以自己的形象造人」比喻，極難闡述。然而我在拍攝二哥時，卻稍稍領會這句話含意。這是二哥生平第一次被這樣拍照，別說他不知道我的企圖，就連我自己也不是很清楚，我只覺得他們飽經風霜的面容有一種難以形容的高貴，但這氣質總被現實遮蔽，最後竟變成一種近似害羞的自卑。「上帝以自己的形象造人」的隱喻究竟是什麼？在光、天、地都創造出來後，上帝最後造了人。我曾玩笑說，祂也許無聊了，就以自己的形象捏幾個泥巴人玩玩。我們要如何以開放且持平的心來端詳自己與他人？《聖經》記載上帝創造一切後的態度是全無分別心的「這一切都很好！」拍完二哥後，我順利展開拍攝老家人，每一個被我拍到、認識與不認識的人或經過疾苦、心碎，卻仍保有一種他們自己也不清楚，深植於靈魂深處，無需多作解釋的大美。

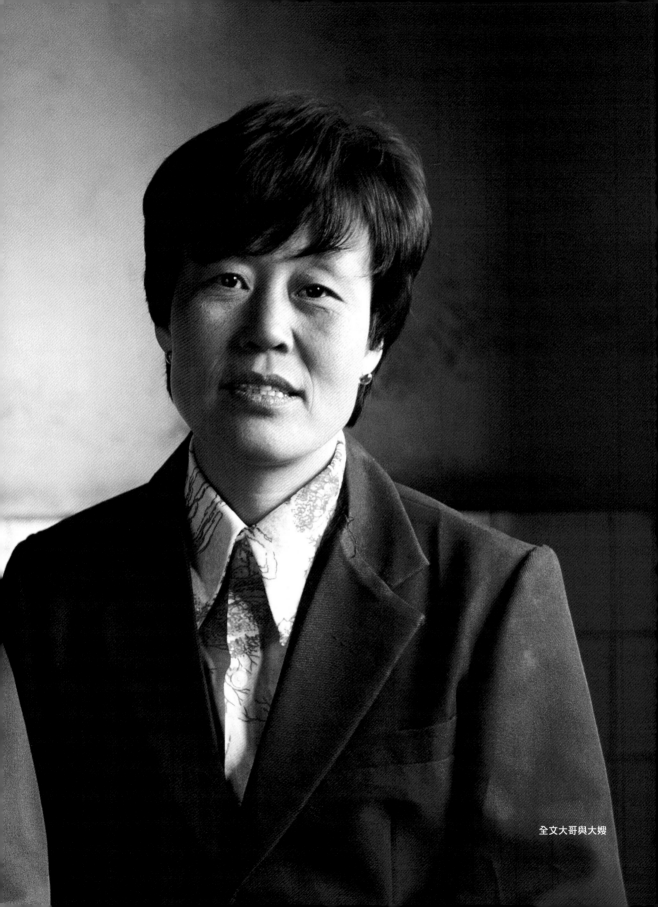
全文大哥與大嫂

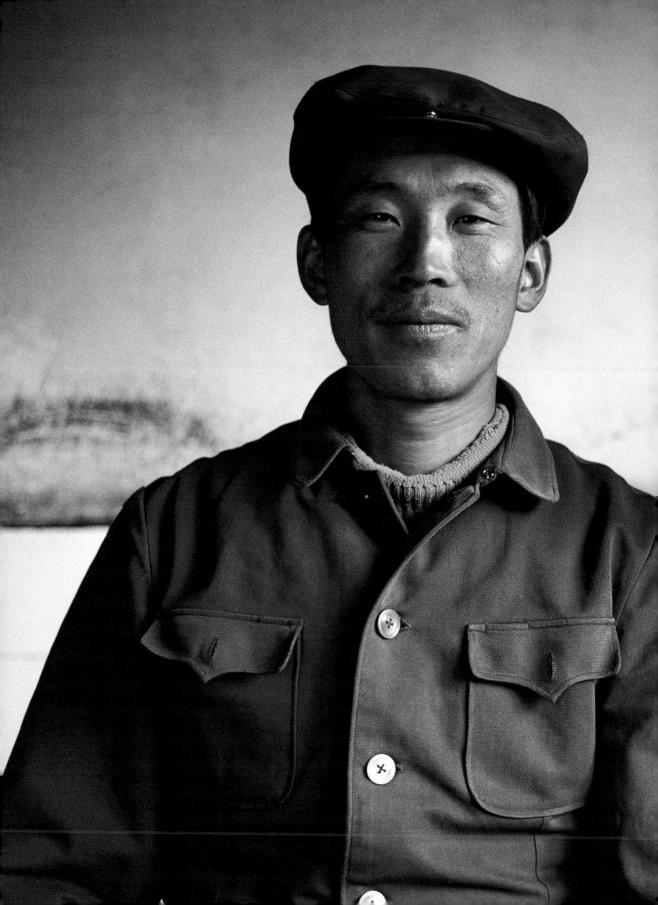

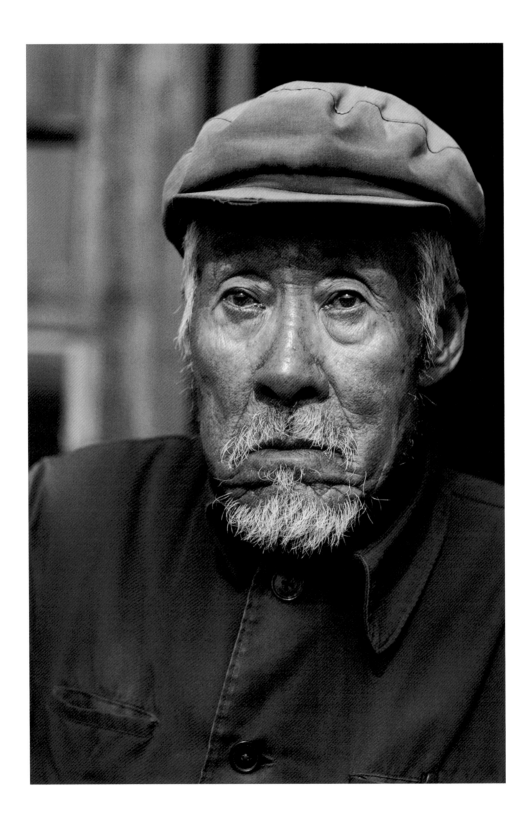

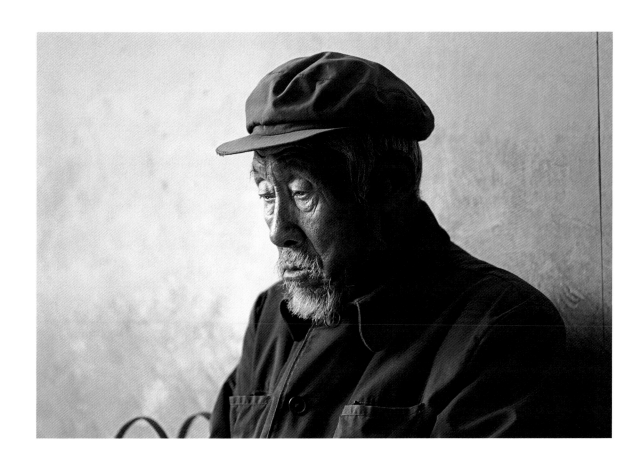

大舅老爺

姥姥的幾位老弟妹們活得很高齡，對照他們的命運，這高壽卻顯得悲涼。姥姥那代人，從前清開始，一路走過中國數個世代交替。若不是1949年的巨變，大舅老爺今日可能仍身著長袍馬褂，做他的鄉紳少爺而不是一身人民服的農民。

大舅老爺是姥姥的弟弟，姥姥娘家唯一的男生。人們總說他當了大半輩子的大少爺！油瓶倒了都不扶。

母親第一次返鄉時，大舅老爺和二姨姥姥一樣，被老家人套車接來。這穿著白掛，黑褲，帶著墨鏡的老爺來了後，就一個人悄悄地坐在套屋裡。我以為這年已八十又重聽的老人，或許是頭腦不靈光的，不敢去搭話。

後來，再有機會遇上老人家時，才知道他什麼都明白；因為在分隔一年後，大舅老爺竟能叫出我的小名。

母親的長輩們或是受了太多苦，鮮少有笑容，與母親敘舊時，也大多只談論母親兒時情景，沒有人會不識趣地再把時光往後移。

這當年鄉紳家庭極力培養的大少爺，就像二姨姥姥一樣，日後也嚐到了苦頭。鬥爭地主階級時，大舅老爺有錢且且的父親及大哥，不但被抄家，還被人吊起來，一棍棍打到血肉模糊，大舅老爺的家產緊接著被充公。

與大舅老爺一起時，他總像做錯事般地瑟縮一旁，當我知道他讀過不少書且會說俄語時，故意逗他念詩，他眼睛一亮地背誦了一首據他說是出版於乾隆年間形容此地風景的小詩。拍照時，他更對我說：「孩子，這日文叫『寫真』是不？」

大舅老爺身材高大，坐在炕上時總是腰桿兒打直。我無法想像他做少爺時的派頭，更不敢去探索，他當年如何熬過新社會一個又一個的改造運動？

30年前為大舅老爺拍照時，不敢跟他多聊，等到我稍稍懂得體會別人苦痛時，老人家早已離世。這幾張影像，恰如有圖為證地為他們的人生做了最後一點紀錄。

全芝大姊

全芝大姊是二舅的長女，為人直爽，很有大姊氣勢。

30年前，我曾以老家年輕人為題，敘述他們的經歷，而今，他們卻也步入了花甲之年。

全芝大姊為人幽默，說話乾脆，當我謹慎地詢問大姊夫未及下壽，怎會因肝病去世？她竟爽快回答：「不想活、不就死了唄！」

大姊這代人印象最深的莫過於「吃」這事，成長期間正值吃四兩時期（註），由於沒東西吃，大人就把稻草、玉米、高粱莖葉磨成粉，做成窩窩頭。然而人畢竟不是牛，有四個反芻的胃，第二天她們屎拉不出來，連哭帶噱地還要大人幫著摳，真是沒少受罪。

鄉下人對人的好，也總顯現在吃的方面，有回，全芝大姊為我下麵，竟在裡面放了八個雞蛋，讓我在老家看到雞蛋就怕。迄今，大姊仍為我包水餃、做炸醬及打滷麵，她手腳俐落，從切菜、發麵，一氣呵成，不一會兒就可上桌。

大姊的一對兒女都已完婚，在外地工作，兒女想接她去住，她卻覺得一個人清靜，再者是二舅、舅媽年事已高，她可就近照顧。「表弟，吃了嗎？」30年如一日的，全芝大姊無論任何時候見著我，總這樣問候。

註：三年自然災害，糧食不足。每人只能配給四兩食物，被稱之為「吃四兩」。

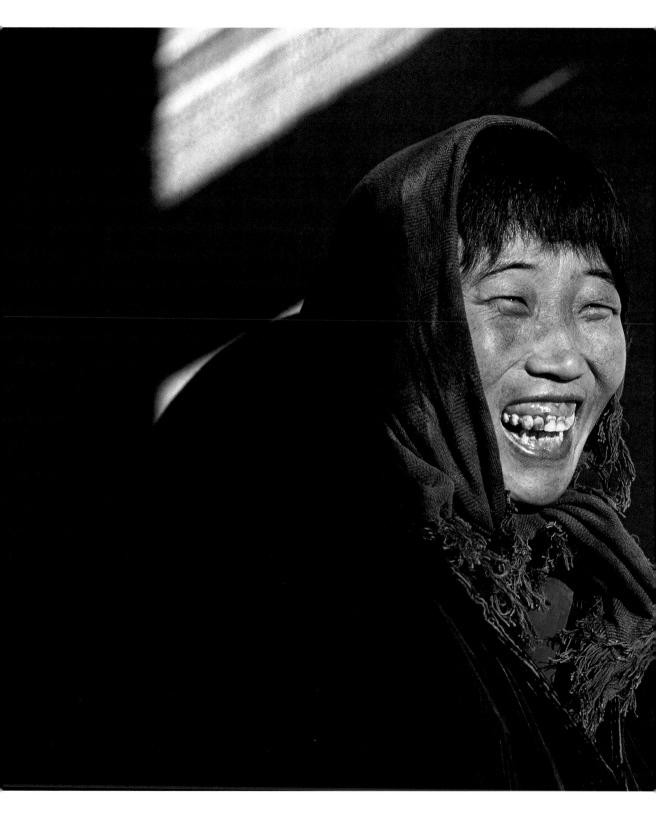

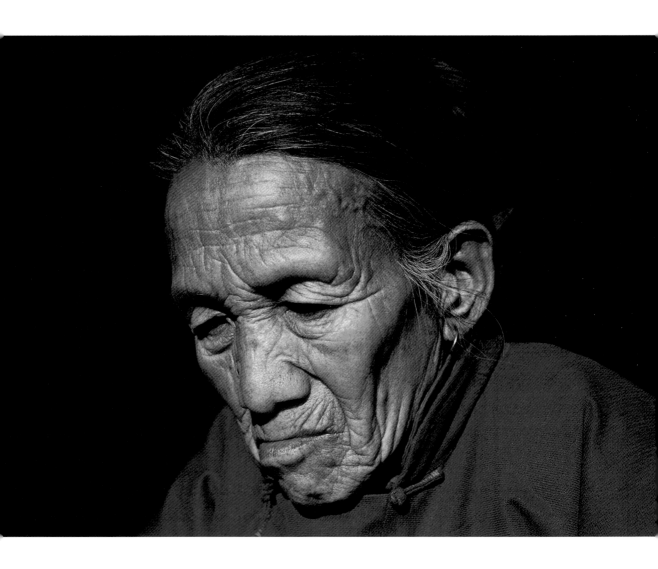

冉三孀

第一次陪母親返鄉探親，在村裡，我總看見一位愁容滿面，裹著小腳，身著粗棉布衣裳，從不跟人打招呼、低著頭走路的老婦人。

第二年到老家，我仍記著這位老太太，很想為她留影，我尤其好奇老人家的臉為何這般愁苦？

「這村子人，天不亮就下地幹活，回來已累得慌，哪個人不是一臉苦相？你說的到底是哪個？」舅媽為我對一位攢眉苦臉的老嫗好奇，不以為然。直到有天我在舅舅家門口，看到低頭而來的老婦人，趕緊要舅媽看。

舅媽說冉三孀在六〇年大饑荒時自安徽逃荒到這，在村中討飯一段時日後，有位娶不起媳婦的冉三叔，因童子之身不能進祖墳地的風俗，在村中撮合下，與這婦人一起生活。身為晚輩的我應該喊她冉三孀，但我就是沒勇氣走近她，只敢遠處偷看。

我跟舅媽說我很想給冉三孀和冉三叔拍個照。

「這倆老連相機是什麼玩意都不清楚？你要我怎麼說去？」舅媽沒好氣地說。我不好對舅媽說，冉三孀是大饑荒年代的一個縮影，或可放進我的專題。舅媽還是領我去了。我像個小賊，什麼都不敢說的，帶著一個鏡頭，連腳架都不敢拿，緊跟在舅媽後頭。我們在村中小土道穿梭，來到一個小得不能再小、僅能遮風避雨的土屋前。

「台灣來的外甥想給您老拍個照哪！」舅媽在門口對屋裡嚷開來。我終於見到了冉三叔。

「要怎麼拍？」舅媽問我。

「請老爺、姥姥坐門口就好。」我大聲回答。

或許是尷尬，舅媽幫我牽好線，掉頭就走了。

「這倆老給人獵了影！還被喊了老爺、姥姥，真是小老媽坐飛機，上了天了。」回到家，舅媽啼笑皆非地對家人說道。由於在風沙極大的室外攝影，一拍完照，我一路跑回家躲進廂房整理相機，我不好對外人說，能拍到冉三孀，直如拐騙，很是心虛。

就當我俯身炕上整理相機時，房外傳來了腳步聲，一抬頭，竟是冉三孀。她一言未發地在我身邊坐下，解開身上的小兜，刷地一聲，倒出一堆紅棗，推到我跟前，說了聲「吃！」就頭也不回地走了，我連謝謝都不及說地看著那堆棗子發呆。

後來，我又再挖到一點冉三孀的故事，原來她也有自己的家，但在丈夫過世，家裡沒得吃的狀態下，為了不給已成家的女兒添麻煩，竟一個人千里迢迢地一路討飯到北方來，最後在這陌生村子落了戶。大饑荒結束，冉三孀託人與家鄉聯絡。據說她那個也有了兒女，早過不惑之年的女兒，每年秋末農忙結束後，都會挑上兩個扁擔，裝著新收成的糧食，一路從安徽又是火車、汽車，甚至走路，日夜兼程地給母親送來。

多年後，當我又有機會再來老家時，再不見冉三孀的身影，原來他與冉三叔沒有兒女，已住進了村中的養老院。我很高興他們終於有人照顧，但怎麼也無法忘懷那個拍照後早晨：一位經歷過這麼多苦難、總低著頭走路的老婦人仍保有長輩身分的尊嚴，那堆紅棗可能是她家唯一能拿出手的東西了，她卻執意給我這陌生晚輩送來。這反映在待人接物上的文化底蘊，只能意會，若硬要說白，只顯得矯情，就像那個拍照後的早晨，我看著那推紅棗，點滴在心頭的什麼也說不出來。

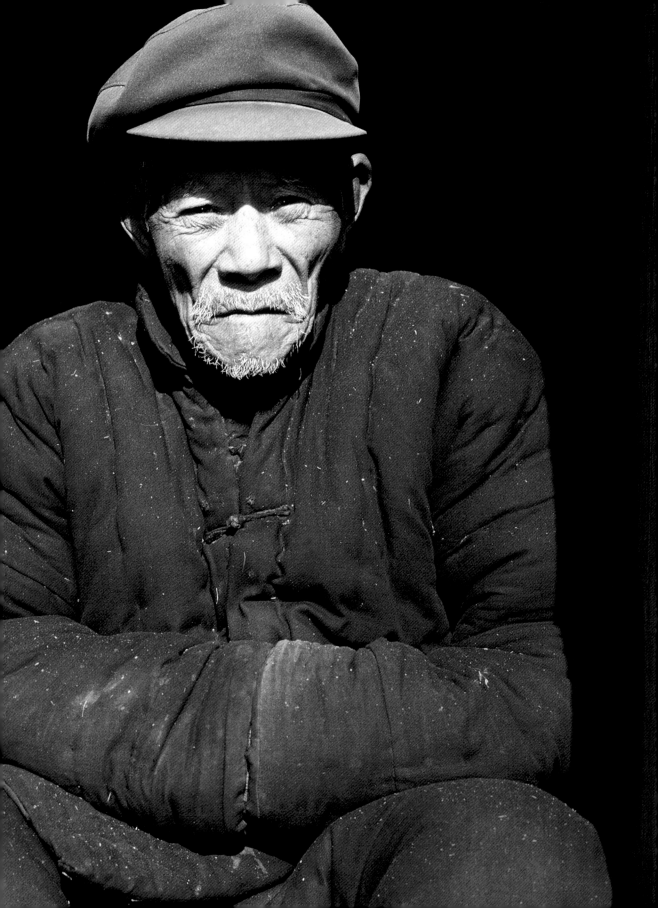

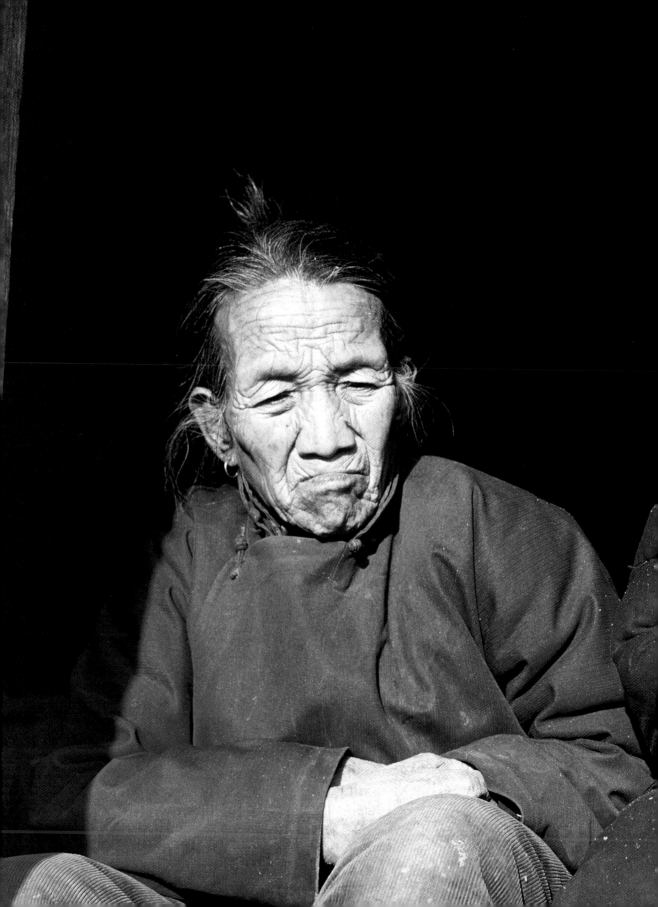

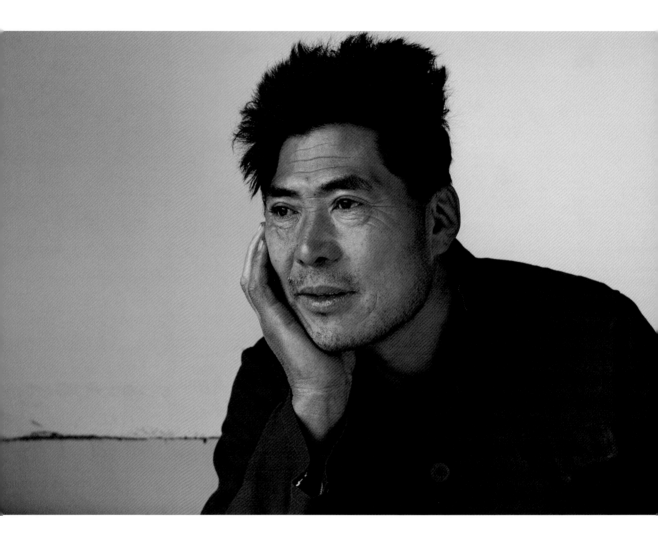

津波老叔

津波老叔在村中開了個小飯館，改革開放初期，他有個時髦的身分——個體戶。

在老家期間，表哥偶而會帶我上津波老叔的飯館打牙祭。席間，他們很愛開老叔玩笑；對比他個體戶身分與昔日革命期間受到的折磨。據說津波老叔當年挨鬥時，由於太害怕，一雙眼皮會不自覺地眨個不停，而有了「螞蚱眼」外號，這後遺症綿延至今，就連我為他拍照時，都可感受他眼眸深處源自那段歲月的餘悸。

社會改變，小農村有了更多餐館，甚至還有了澡堂，然而津波老叔的飯館卻早已歇業。原來老叔長大的孩子們，趕上了這一波前所未見的改革開放，從事更大的生意去了。

30年時光對許多人或只是一眨眼，但對一個封閉的小農村，卻是幾個世代交替。老家隨著經濟發展也有了鋪天蓋地的變化，除了外在，內部的震盪更大。

據說津波老叔的大兒子，在經濟富裕後由於沈迷賭博，搞得妻離子散，最後還因債台高築而自殺身亡。生了病的津波老叔因受不住這一波波刺激，在醫院養病時竟跳樓輕生。

攝影只能凍結當下瞬間，凍不住龐大的形勢變化，然而我仍在那瞬息萬變夾縫中，為老叔拍下了這張具體顯示他彼時心境的影像。

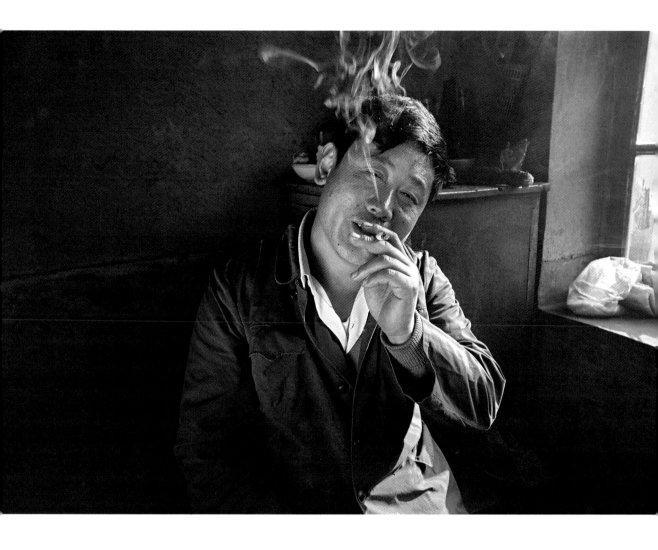

幫廚的人

「拍照，就這德性？」

「這德性好！」我對幫廚大哥說。全松表弟的妹妹下彩禮，他的姊夫也來幫忙。

據說幫廚大哥是知青下鄉時自東北到此，最後在這兒娶妻生子，安家落戶。

拍攝《老家人》，我不放過任何機會。多年攝影生涯，總被人問起，為甚麼影像中的人物那麼自然，訣竅為何？

「只要你自在，別人就自在！」我說。

幫廚大哥在改革開放後，攜家帶眷回到了冰天雪地故鄉。我再未見著他，就連他的名姓也不知道；然而，那短暫的快門瞬間，卻為我們做了次回味無窮的深度交流。

二姨姥姥

這是我母親的二姨，姥姥的妹妹，是母親自小最喜歡親近的長輩。

母親小時候與姥姥一起回娘家，最愛與她的二姨一起。母親說她二姨會畫、會繡、會管帳，就連雪白的被面，也是自己縫製。彼時，只有母親有這特權與她的二姨同被而眠。

二姨姥姥中年一場婚變，導致她40多年未與娘家人聯繫。

舊時社會，兒女親事多由家長決定，但二姨姥姥打一開始就不樂意這安排。婚後，夫妻倆果然處不好，日久形同陌路。母親逃難離家後，已37歲卻仍無子嗣的二姨姥姥，不再認命，毅然離婚。舊式家族認為這有辱門風，二姨姥姥因此不再與娘家往來。直到母親返鄉，二姨姥姥為見母親，才與姥姥這幾個老姊弟聚首。好強的二姨姥姥，在母親面前，只聊母親在家歲月，反倒是姥姥私下告訴母親一切。

再嫁的二姨姥姥，除了自主人生，更有了兒子且受高等教育當上工程師。然而文革興起後，身為「地主階級」的二姨老爺先被整死，二姨姥姥緊接著被輪番批鬥。除了被罰掃大街，每天下午還得在脖子上吊著四塊磚頭，接受「思想改造」。面對這樣的屈辱，二姨姥姥卻執意將背挺直，但被罰在一旁觀看卻無力反抗的姨舅，禁不住這刺激，當下就精神崩潰，至今再未復原。

在二姨姥姥家徒四壁的屋內，我以窗外射進的光線為她拍照，那滿是皺紋的臉孔，反射出的不是對生命的詛咒與憤恨，而是無盡地慈愛與包容。

若說二哥的臉為我找到一個觀照入門，二姨姥姥就是這觀照最深刻結晶。

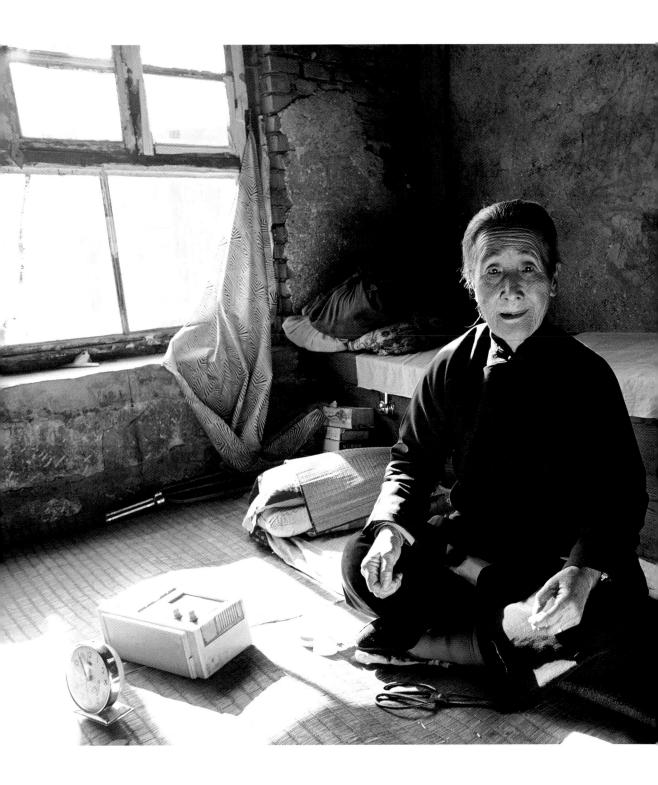

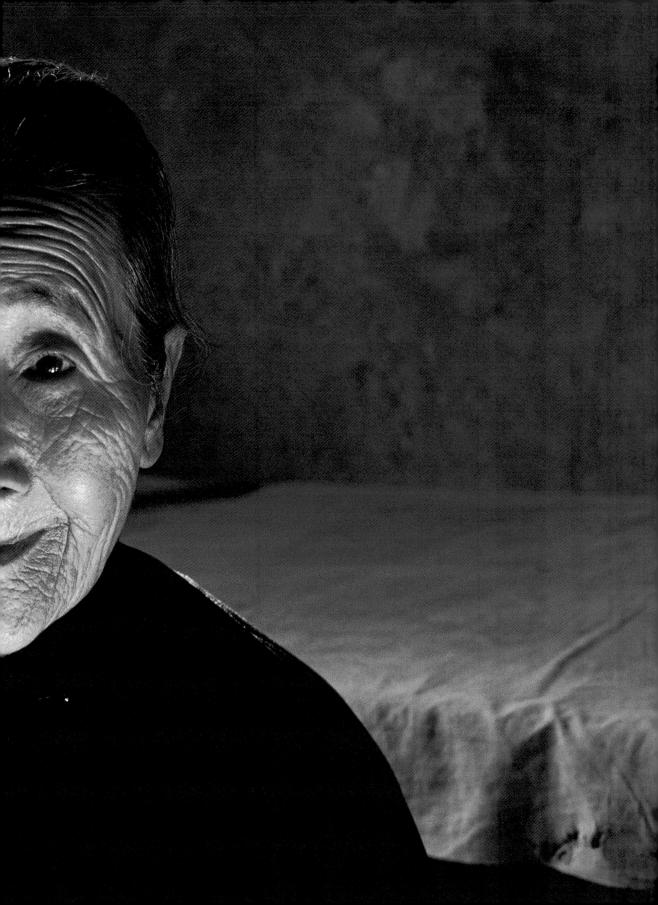

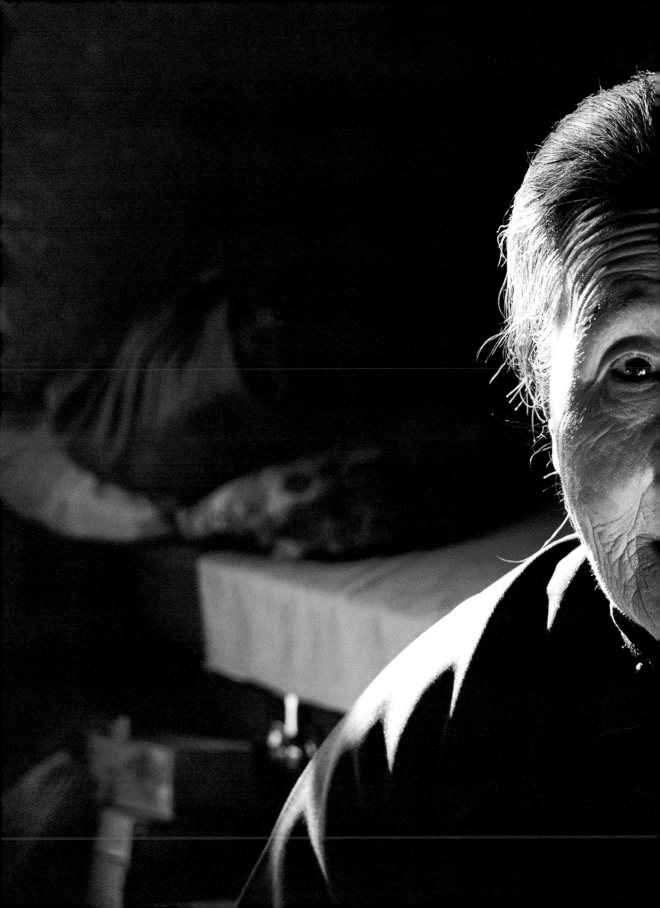

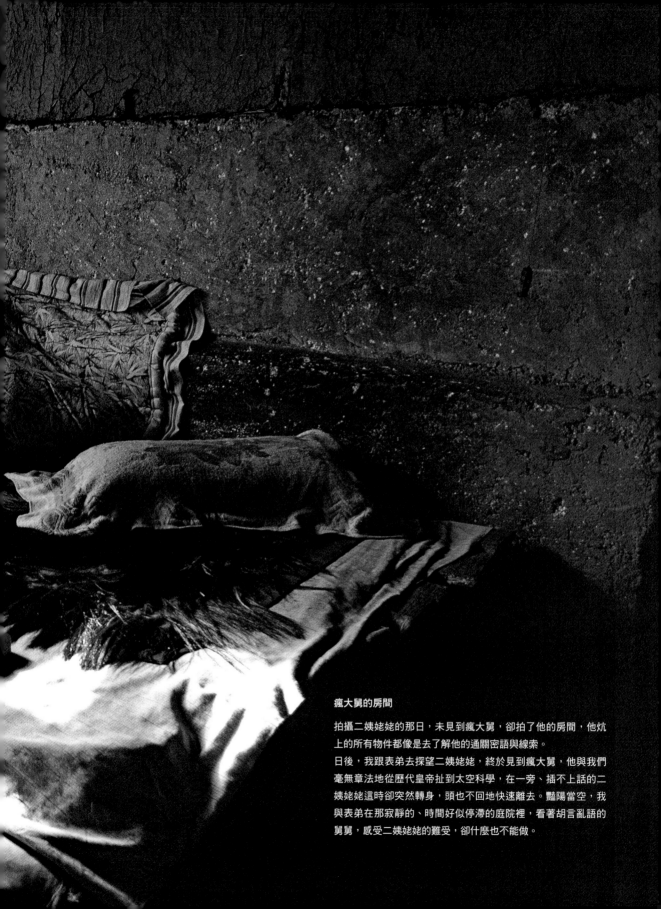

瘋大舅的房間

拍攝二姨姥姥的那日，未見到瘋大舅，卻拍了他的房間，他炕上的所有物件都像是去了解他的通關密語與線索。

日後，我跟表弟去探望二姨姥姥，終於見到瘋大舅，他與我們毫無章法地從歷代皇帝扯到太空科學，在一旁、插不上話的二姨姥姥這時卻突然轉身，頭也不回地快速離去。豔陽當空，我與表弟在那寂靜的、時間好似停滯的庭院裡，看著胡言亂語的舅舅，感受二姨姥姥的難受，卻什麼也不能做。

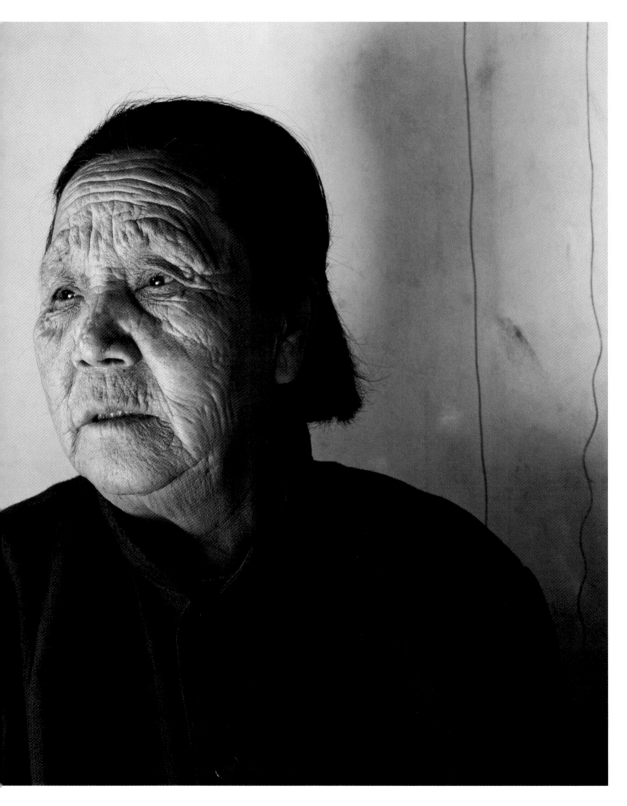

六姥姥

六姥姥是姥姥對門鄰居。母親返鄉探親時，六姥姥常過來串門子與姥姥及母親聊天。中國文化裡有些很簡單詞句，卻能具體表現出那發出肺腑，難以言明的無奈與遺憾。有回六姥姥語重心長地對母親說：「大姊，能隔萬重山，不隔一層板。您都能千里迢迢地回家看母親來了，然而，那逝去的人雖近在眼前，卻再也瞅不著了。」六姥姥的板中人是指逝去多年的大舅，未能看見大舅，是母親返鄉最大的遺憾。

對門的大爺

某日，我從二舅家出門碰見了這位住對過的大爺，「孩子，為我拍張照吧，我好給兒孫們做個紀念！」拙於央求的老爺靦腆地對我說。那天，我拍了大爺的正面、側面，竟覺得這影像很有美國蛋彩畫名家魏斯畫作的味道。

我拍照向來是興之所至，極少去思考它的價值，彼時，或許是年輕，老覺得更好的影像還未拍出，不是很珍惜。直到生活重心移往新大陸，老家人託二舅捎信說某年、某月我曾為他們的父執輩拍照，而今老人家過世了，能否為他們稍張照片做紀念？

這謙卑請求，讓我了解這些影像的價值，也讓我更珍惜身為攝影師的特權。我不認識這位老大爺，但他的後代子孫能因這張照片記住他們，讓我與有榮焉。

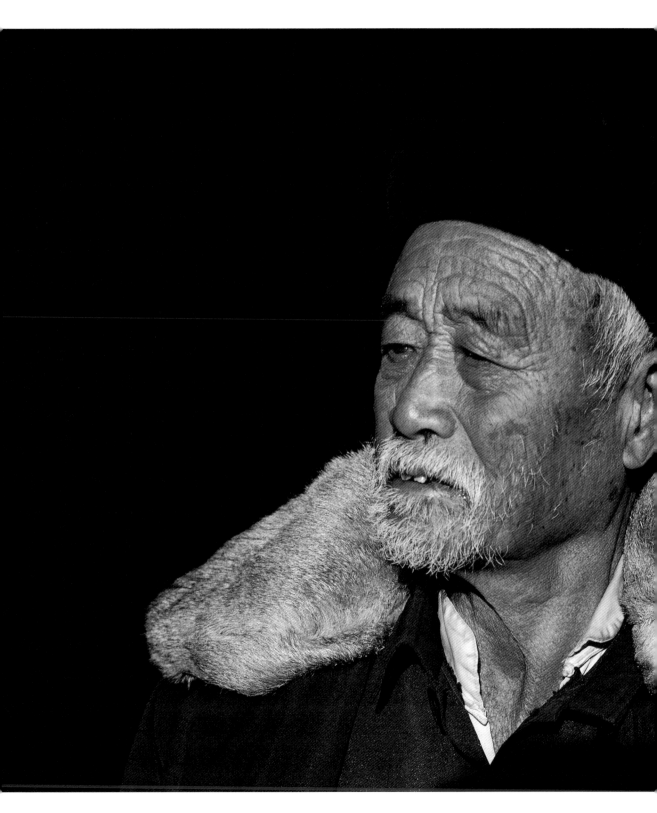

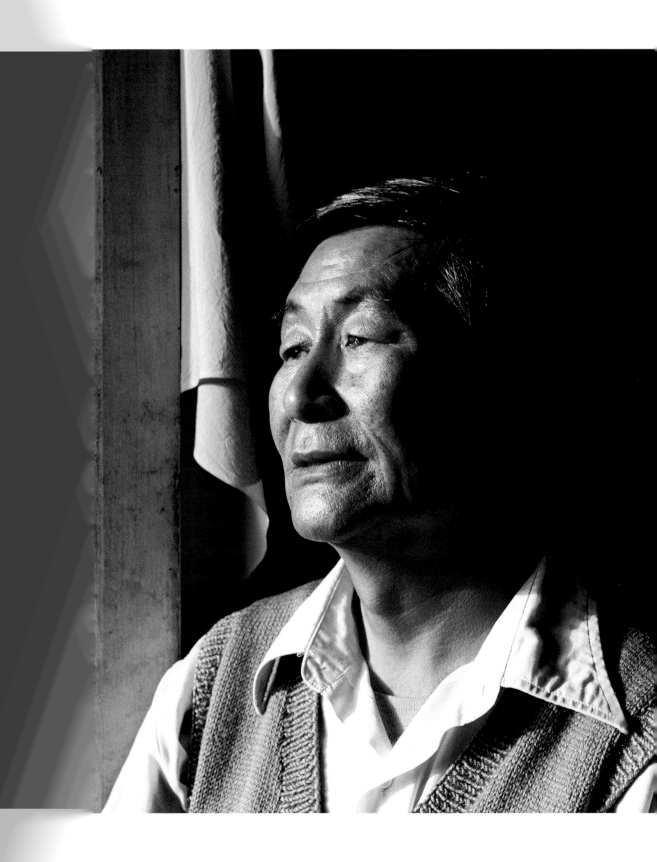

表舅

表舅是讀書人，在城裡長大。他母親是我母親的姑姑，我老爺的姊姊。

直到表舅與母親重逢，我才明白母親當年如何離家，嫁給性格與她差異甚大的父親，到台灣來。

「當年住得好好的，為什麼一有人上門提親，就什麼也不說的、嫁人走了？」

表舅半開玩笑卻又慎重地問母親。

母親突然變臉、正色說道：「今天是您問了？我本不打算說的！就連我六個孩子都不知道。」我豎起耳朵聆聽母親那深藏心底的往事。

母親被老爺送上船，投奔姑姥姥家時，表舅雖已結婚卻相當照顧這鄉下來的表妹，而表舅媽每回受婆婆和厲害小姑子氣時，也與這表妹傾訴，二人形同莫逆。在姑姥姥家待了段時日後，有人來給母親這鄉下小姐說親，母親當然不樂意，她只想時局好轉，就要回家與爹娘團聚。然而表舅的姊姊這時卻對母親開了口。

母親深呼吸一口；嚴肅地對表舅說六姊（註）以非常鄙夷的口吻對她說：「這又不是妳家當年的『四合堂』，人家不嫌妳就不錯了！妳還挑人！」

自尊心甚強的母親沒有跟誰道委屈地答應了這門親事，嫁後不久，母親就隨著父親渡海來台。

穩重又矜持的表舅，一聽完母親敘述臉色大變，在眾人面前，痛心疾首地狂哭起來。日後，當我們進城去拜訪表舅時，表舅媽跟母親說，表舅那天從老家回來，又哭了幾回。「但表妹啊！妳家那老爺子才夠嗆呢！」舅媽睜大眼地說。

「時局一好轉，老爺就進城來接妳了。當他得知你已嫁人，還不知上哪去了，這老爺子對他老姊姊急得跳腳。」

「了不得啊！」舅媽心有餘悸的說：「那麼高大的人，哭得跟小孩一樣，屋裡的東西，拿起就砸！他那個老姊姊也只能在一旁掉淚不敢吭氣。」

我很喜歡表舅，每回去老家，我都會進城看他，享受他老人家如冬陽般的溫煦。最後一次見表舅，他已有點糊塗，但當照顧他的老表姊拿出我當年出版的書時，他仔細看著我，忽然喊出了我的小名。

爸媽、表舅都已離世，然而表舅當年得知母親離家的反應，仍讓我記憶深刻：這麼斯文的男人會哭得那麼失態，老爺當年沒接到母親的反應，豈不是更傷心？

註：大家族往往以大排行來序長幼。

農婦

老家女子的活兒，不比男子少，甚至負擔更重。全文大嫂往往天不亮就與全文大哥下地去了，傍晚到家還要洗手作羹湯，餵飽一家老小。全文大嫂為人直爽，典型的「刀子嘴、豆腐心」。

母親第一次見到大舅的女兒小惠姊，就是全文大嫂來通報的。

大舅過世、大舅媽改嫁後，小惠表姊竟沒有跟家人商量，一個人隨知青下鄉去了東北。母親返鄉前，老家人雖通知了小惠姊卻一直未見她返鄉。某個秋涼傍晚，全文大哥帶來幾隻河螃蟹，為了不讓孩子們看到，全文大哥讓我與母親躲在柴房嚐鮮，正當全文大哥嘗試安慰母親，小惠姊可能不會來的緣由時，全文大嫂突然推開了門，她一臉嚴肅地對全文大哥說「大姊來了！」我與母親慌張地扔下手中美食，在還來不及弄清楚狀況時，一位高大的女子背著光，站在漆黑寒冷的柴房門口……，「小惠啊！」母親輕聲地對眼前這陌生人問到，那女子直接投入了母親的懷抱，大聲哭了起來。我畢生忘不了母親那一聲滿是心疼與慈愛的問候，再大的傷口在母親的這一聲輕喚下都可以得到撫慰、得以醫治。

我想起抗戰後金嗓子歌后周璇唱的《合家歡》這首歌：「孩子你靠近母親的懷抱，母親的懷抱溫暖。」然而「從此後我們合家團圓，莫再要離別分散。從此後我們合家歡喜，莫再要離別分散。」作詞者陳蝶衣先生的「歡喜」對很多近代中國人而言，仍是個難以企及的切盼。

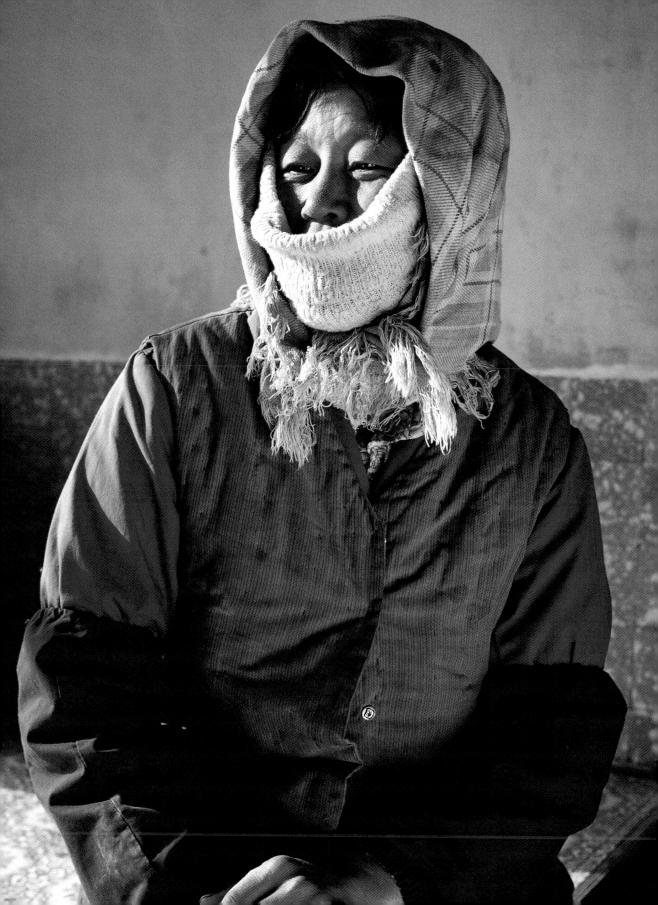

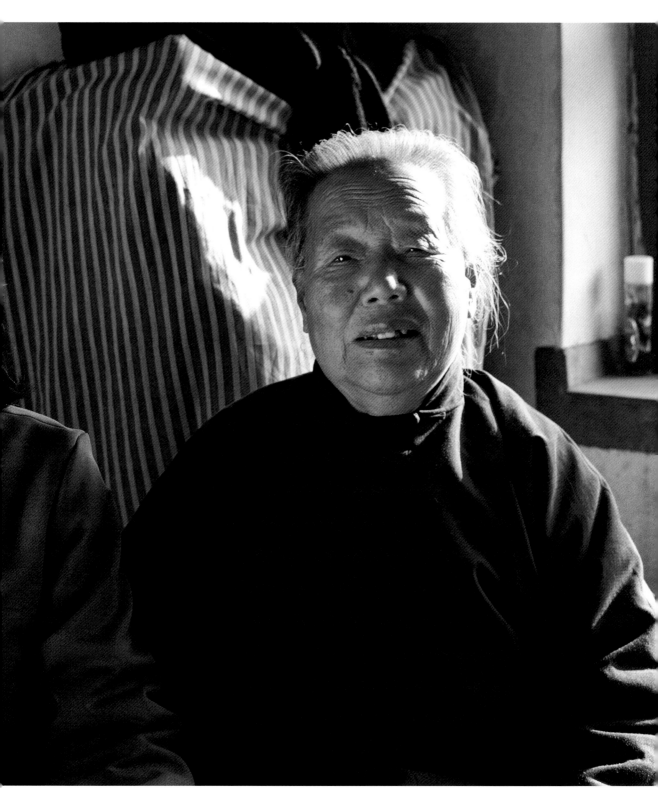

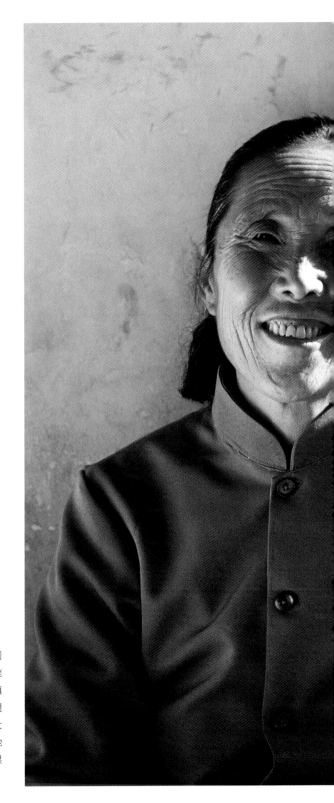

大春姨姥姥與老姥姥

大春姨姥姥是姥姥親叔叔的女兒,是同輩中最快樂的一位,因
為她的母親還在。然而大春姨姥姥的母親是她的後媽,據姥姥
說,大春姨的母親很早就過世,大春姨姥姥的父親再娶,作填
房的媳婦毫無貳心的全心照顧前房子女。母親管大春姨的母親
叫小姥姥。那日去姥姥娘家時,大春姨特別來看母親,然而大
多時候,她都依偎在小姥姥身邊,一會兒摸摸她的手,拉拉她
的衣服,一會兒又幫她搥背,孺慕之情,溢於言表。我一直很
喜歡這張照片,大春姨姥姥有母萬事足的喜樂真讓我羨慕。

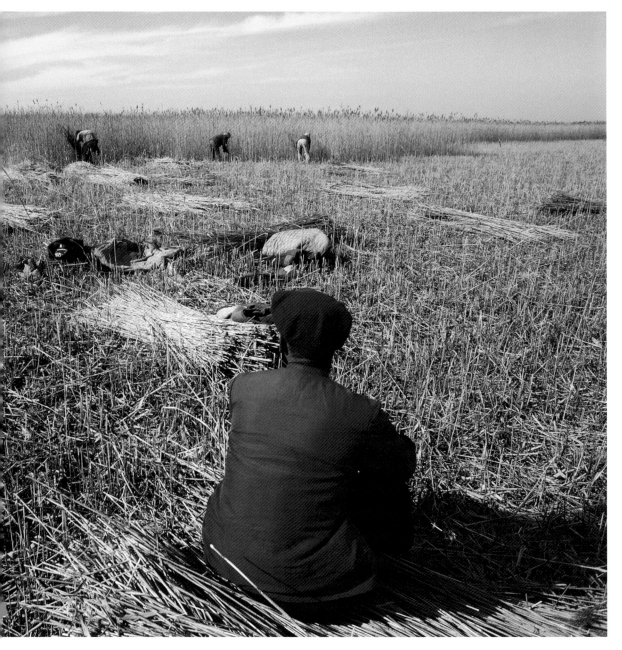

蘆葦田上（工作，北國大地）

在老家時，我很喜歡往田野地跑，一望無際地原野讓我心神舒
暢。老家人沒我這閒情逸致，這兒是他們命之所繫，一點也不
浪漫。秋末稻子收成後，二舅跟農場承包四處可見、延綿至地
平線外的野生蘆葦，割下賣給加工廠，這是他們在土壤結凍
前，最後一點來自於大地的收入。待蘆葦割畢，大地將隨著嚴
冬沈沈睡去。

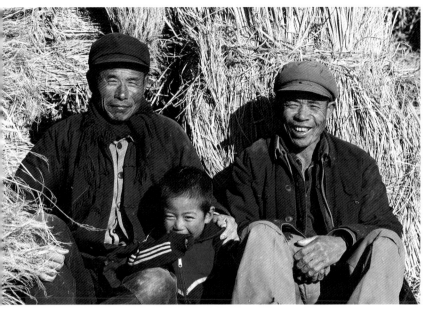

打穀場上的老鄉

《紅樓夢》第三十九回，初入賈府的劉姥姥因平兒從螃蟹宴回來，順道為螃蟹宴算了下賬，這一頓二十多兩銀子的餐宴竟足夠莊稼人整年開銷。老家全是莊稼人，一年辛勤工作，往往連家鄉的野生毛蟹也不見得能吃到。秋收後，老家到處是打穀子的人，去穀機轟轟作響，金黃稻穀滿天飛舞。兩位偷空休息的老爺摟著來湊熱鬧的小孫子，今年收成足夠過一個好年冬。

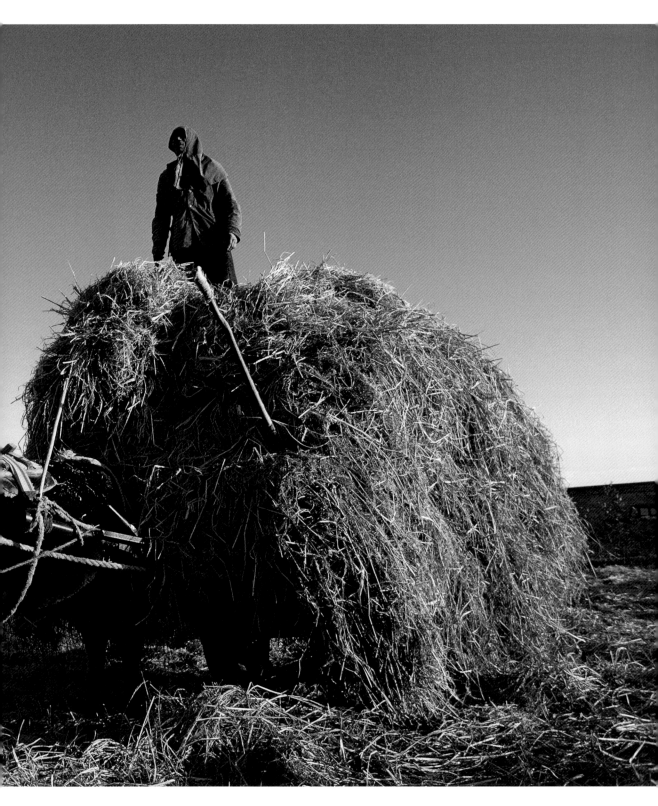

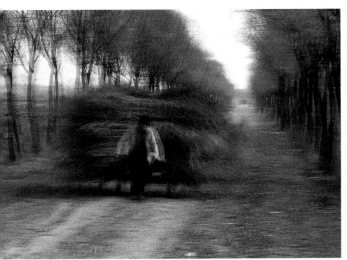

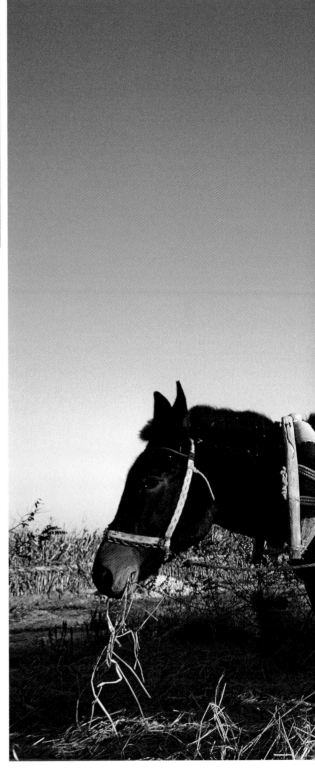

運草的人

陪母親返鄉正值秋末，老家人忙著秋收。他們每天起早一直忙
到日暮，除了有牲口幫忙，更多是以人力將收成自野外拉回。
若以勞動成本計算，他們的經濟效益教人感嘆，這麼辛苦工
作，整年下來也不過一百美元上下。然而，他們為生計獻身過
程，卻有一種不能以經濟收益衡量的神聖莊嚴。在西方、尤其
是十九世紀畫家筆下常可見到這近似宗教崇敬的畫作。米勒
的〈拾穗者〉、〈牧養女〉、〈晚禱〉，梵谷〈稻草堆旁的
人〉，畫家對筆下的人物與處境不是表象同情，更不是脫離現
實的謳歌，而是由衷地敬意與憐惜。老家人與牲口做活的景象
給我同樣的感受。

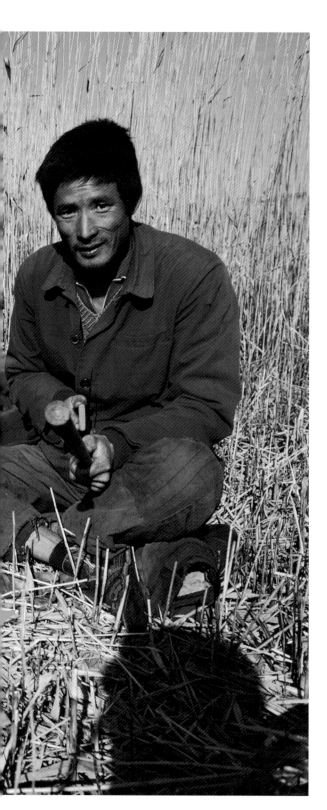

蘆葦田上的午餐

我很喜歡梵谷的畫。古今中外，也許只有梵谷能藉著自然風景、尤其是人物，表現他對世間的熱愛。強烈光影，濃豔色彩及有力筆觸，讓人全然不察他真實生活的淒慘。農民生活是梵谷最喜歡的題材；吃馬鈴薯、田裡工作及休憩的人，甚至食物都曾被他入畫，方寸不大的畫作，不見對社會的批判與控訴，卻見豐厚的生命熱情。全文大嫂，全祥二哥夫婦在割了大半天葦子後終可藉著午餐放鬆一下，他們的食物不過是冰冷的饅頭及鹹菜，一如梵谷的畫作，影像中的天地人在那一個短暫片刻竟是這樣飽滿與富足。

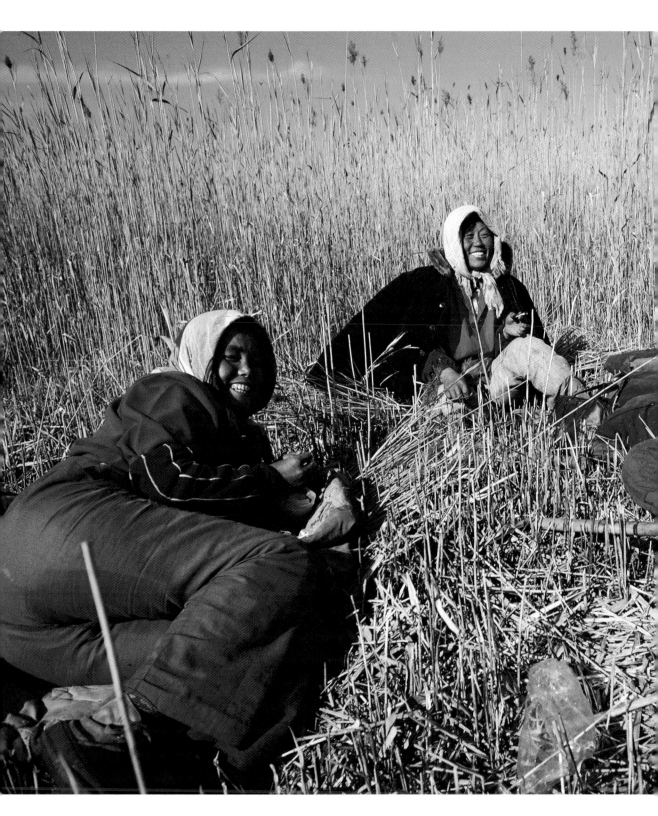

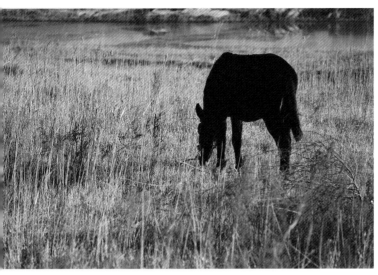

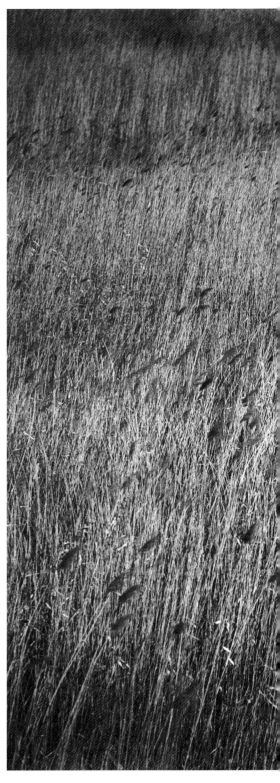

風景

拍這兩張照片時，全以人文視角出發，除了想表現老家自然環境，更覺得這天地相連區域清靈靜謐，詩意盎然。這兒是母親童年與哥哥捕捉野味的地方，更是她逃難與老爺躲避游擊隊的棲身地。這原為老家生計來源及承繼母親記憶，有蘆葦、濕地與潟湖的地帶，今日已成為著名的「七里海」生態保護區，有「津京綠肺」之稱，無數飛鳥、小動物也因此再不怕受侵擾地棲息於其間。每到秋末，到這過境的候鳥已高達50多萬隻，且逐年增加。

歷史有多重視角，若讓七里海敘述自己竟可一路上溯至一萬多年前的全新世晚期。從大自然角度看人世更替猶如清風一陣，但卻是母親與祖輩人的一生一世……。

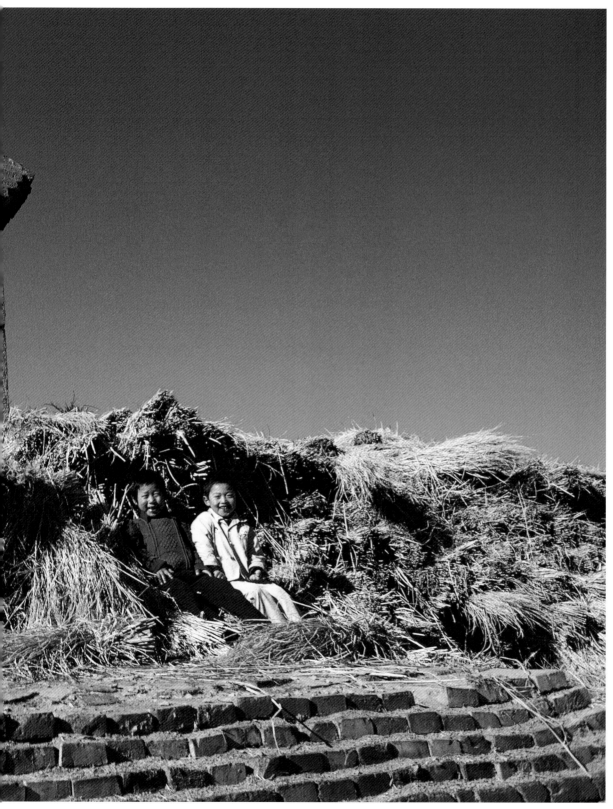

草堆上的小孩

老鄉

「少小離家老大回，鄉音未改鬢毛衰。兒童相見不相識，笑問客從何處來。」

唐朝大詩人賀知章在〈回鄉偶書〉七言絕句中道盡了返鄉遊子的千古感概！

然而這偉大的詩卻全然用不到我與母親身上：母親的家鄉不是我的故鄉，再或是離鄉太久，母親口音已變，然而文化深處的人情底蘊卻依然動人。

某日黃昏，我與還不熟悉的小表弟在與北村交界河堤上，遇見這位老人。很有讀書人氣質的老先生，在看到我們後，特別自腳踏車下來，與小表弟交談，他不時對我點頭微笑，一股長者對晚輩特有的疼惜感將我包圍，我很想多認識老先生，然而小表弟卻一心想回家。

這是我在老家拍到的第一位陌生人，他讓我想起了大學者胡適之先生（胡先生一樣有很迷人的笑容），他的溫文儒雅讓我如沐春風。

然而，一直要等到《老家人》出版後，我才知道這陌生老人竟是小表弟的老爺，難怪那天他與老先生說話時，總有股至親晚輩與長輩間才有的驕縱感——不待老先生把話說完，讓老先生目送我們離去。

老舅媽說老爺脾氣很好，是村中少數讀書人，能讀能寫還會算。若彼時能與老爺多聊聊，或許還能挖到另類老家故事，然而在我弄清楚他的身分時，老人家早已先乘黃鶴去，徒留這張讓我好生想念的照片。

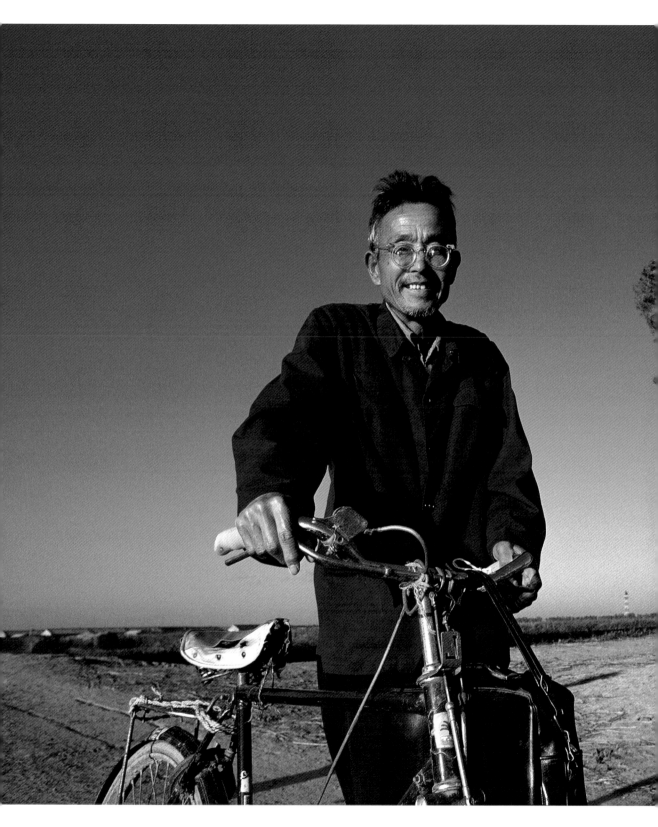

往老家的路上

母親花了42年光陰才踏上回家的路。這條鄉間道路在秋陽下如此恬淡、與世無爭。30年不到，老家已全然改變。土路鋪上了柏油，高速公路更打這兒經過。工業興起，影像中的藍天已不似從前總牢牢貼在地平線上。老家人因土地改作其他用途，就要搬到附近新建好的大樓去了……日升月落、滄海桑田，世間究竟有沒有永恆？一晃眼，母親、父親都逝世多年了，姥姥、老爺、大舅，更在上世紀末故去。老一代人悉數凋零，但愛與記憶卻是千絲萬縷連著，凡是來過的，看是消逝，其實從未離開。

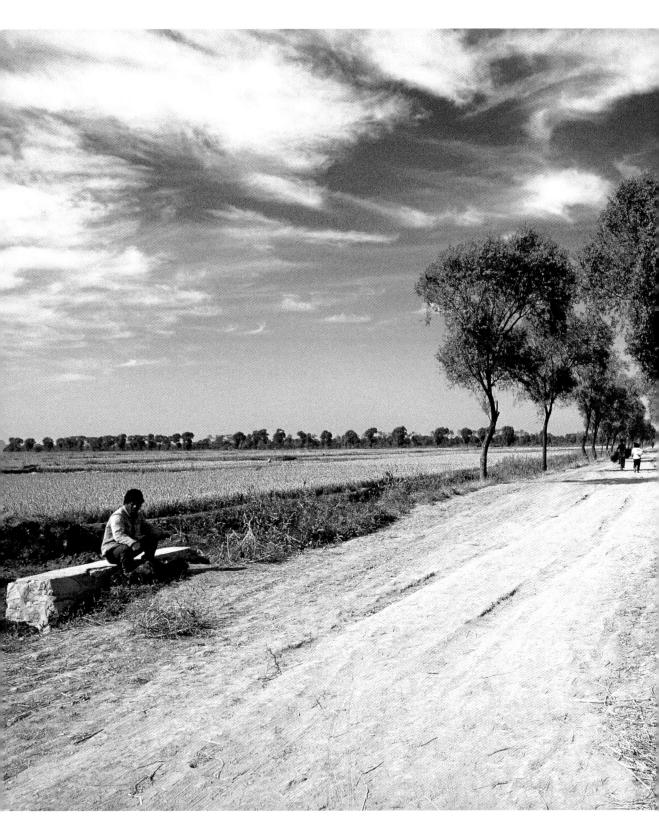

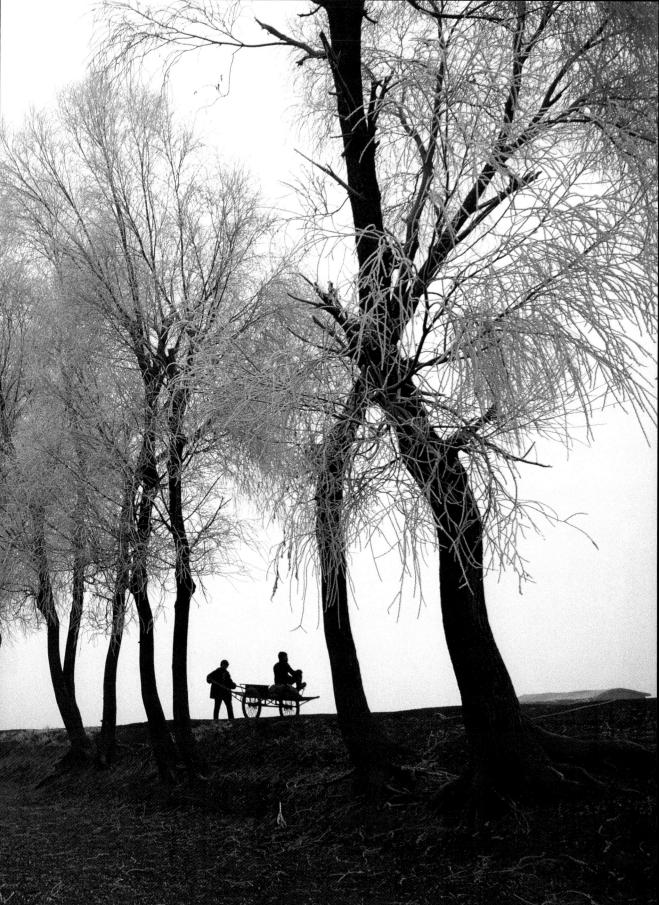

老家的冬天

二度探親，臨別的那個早晨，天空竟飄起了小雪。在車子駛離老家村子前，我臨時下車，拍到這張詩意盎然照片。這是二度探親行，最後一張拍到的照片。就在前幾分鐘，母親才萬般不捨地與姥姥告別，而那也是我最後一次看到姥姥。日後，據二姨說，姥姥在母親出門後，就再把持不住、急得大哭起來⋯⋯。姥姥曾對母親說，每回想到逝去的大舅，就好像有萬千蟻群在啃食她的心靈⋯⋯。母親的離去再度撕裂姥姥的心。這張美麗的照片雖無法承載老家的記憶，卻一如卷一的「北方的小孩」，同樣曾被德國徠卡相機公司選為發行全球的月曆影像。兩張照片，相互呼應，彷彿是一個告別，卻也是一個開始。

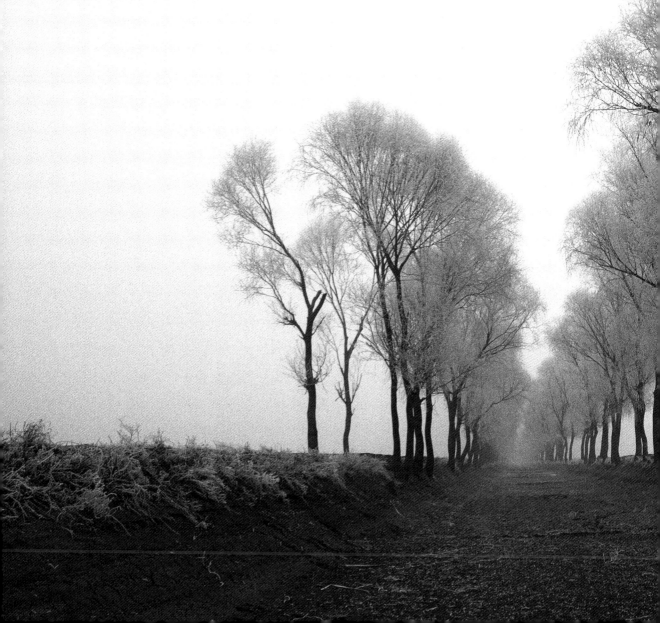

卷二二

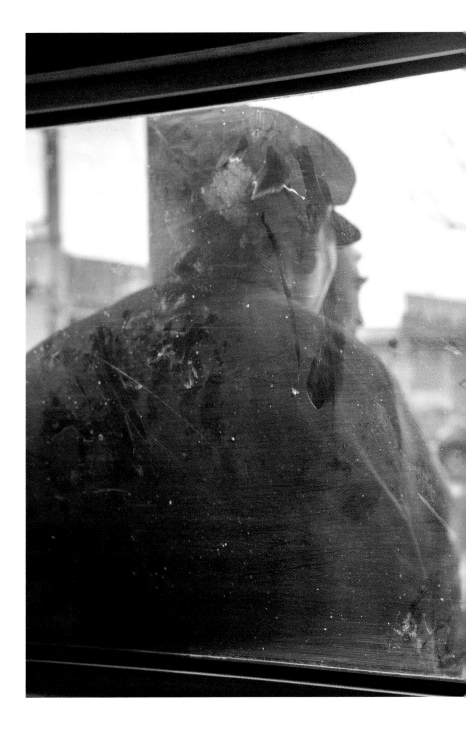

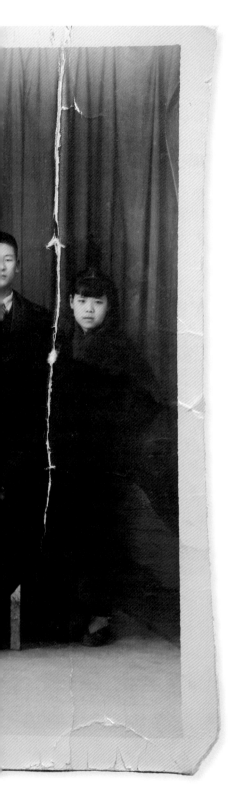

表舅家的全家福照

母親說離開「老家」前，家裡正廳牆上掛了許多逝去的老太爺、老太太們的照片，由於家族闊綽，當家的長輩偶而還會延請攝影師到家裡拍照。然而當我陪母親返鄉時，舊時景物，就連聯繫過往的照片也大半不存，若不是仍有人在世，疇昔一切怕隨著消失的影像將整個被遺忘。老家照片大多毀於文革初期，表舅家碩果僅存的這張，也因為長期被折壓在床板下，變成這個模樣。

當表舅小心翼翼地將這張照片，從塵封已久的信封裡取出時，我除了驚愕，更恍然明白，對「老家」的探訪，我也恰如拼圖般，一片片、一塊塊地，把「老家」在各個時代的面貌，勉強拼湊出來。時代斷裂地這樣決絕，難怪有人將人為歷史斷層視為黑洞，而選擇逃避。

人為因素造成的歷史裂隙，即使由殘缺照片補強，依然不完整。為此，除了攝影，我更於當年，書寫了母親家族，自前清說起的八篇文章，猶如這土地億萬家族的縮影；文字裡的人物，平凡、深刻，栩栩如生，一如在我們眼前。

這張相片是表舅當年新婚不久的家族照。畫面中間，面孔威嚴的老人是這家的霍二大爺（表舅的父親）。右邊那位是我的姑姥姥（母親的姑姑，我老爺的姊姊）。第二排右邊，第二位是我的表舅及新婚的表舅媽。在表舅媽旁邊的是表舅的姊姊（「母親的故事」這篇文章中所提到的六姨（表舅的姊姊）。照片最左邊婦人，是六姨的奶媽、打滄州來這家幫傭多年的韓媽。其他的人就都是霍二爺前房所生的女兒和他們的子女。

這照片當年究竟在天津那一處照相館拍攝（這麼大的棚子）？影像中的人又自何處置裝？（這麼講究的衣服）他們當時是不是很興奮去拍全家福？若認真追蹤起來，或許又能做本有趣的大書，拍部電影了！

就以這張深具寓意的寶貴影像，開始老家人的故事吧！

老人中心的日曆（第181頁）

老家老人中心窗戶上，有張被撕落在地，又被人拿水沾在窗面上的小日曆。原來今天是大年初四，而這天還沒過完呢！

短短三十年，老家驚天動地變化，但生命從不止息。一張被誤撕，再被沾回的小紙片，雖無法阻擋時光的流逝，卻仍悄悄地為已發生或正在發生的人、事、物做見證。

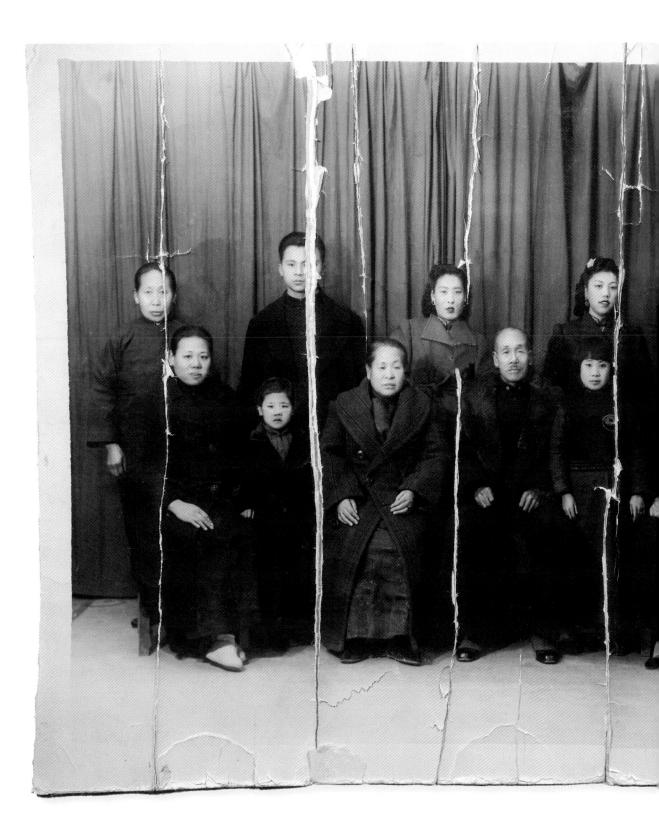

家族和民族史的波紋

陳映真

當我看到范毅舜兩度陪伴他的母親，回大陸探親過程中拍下的照片時，我是驚異和感動的。

驚異，是因為這一組的照片和我看見過的他的其他作品有極大的差異。范毅舜有極為纖巧、敏銳而唯美的明顯頹廢視覺。在我看到過他的有限作品裡，都表現出強烈的、異質的官能主義（sen-sualism），執拗而又恣恣的自我意識（egoism）；和一種精細地揉合了宗教性的虔信和肉慾，世紀末的頹廢與傲慢的氣質。他對於顏色、光影、形象具備了駭人的敏銳，予人不由得不對他的攝影作品不安地瞪目屏息。然而這一次他的照片是古老而蒼勁的北方中國，高遠的天空、蒼蒼的田野，經過無數次年豐年荒的北國農村，以及千年貼著北中國土地生活著的，老的、壯的、少的、小的農民。而這些農民，竟是范毅舜的血親親們。

感動，是因為這是我第一次見到范毅舜踏踏實實地拍了人，而且不少還是正經八百的肖像。我藉著范毅舜對這些人，對這些中國大地上農民的深情凝視，凝視了，也凝視著鏡頭中瞬間的不同臉孔。對我而言，攝影的魅力，是把一個人川流不拘的生命中的某一個瞬間，那個永遠不可能雷同的瞬間，不可思議地捕捉下來，隔著多少時間和空間，那令人神馳的，栩栩如生的瞬間，猶似童話中的魔術一般，令人嚮往不已。

范毅舜以八個章節寫了這些被他拍下來的人物，包括外婆、舅舅、舅媽和表兄弟姊妹們……。如果沒有一九四九年的歷史性巨變，照片裡的人就不是穿著深藍色人民服的農

民，而是長袍馬褂的先生老爺吧。范毅舜的母親系出舊時中國的豪門大姓。在《李家的四合堂》這篇故事的開章中，有極為動人的敘述。歷史翻天覆地的巨變，使當時年僅十五的范毅舜的母親，和夫婿流亡來台。而她的娘家，甚至在今日河北淀淀的老農民記憶中，盛名猶在的李家四合堂和李家的親族，也經歷了滄海桑田的大變。

一九六〇年出生於台灣的范毅舜和無數其他的「第二代外省人」一樣，因為海峽四十年的禁斷，成了那風驤雷動的歷史局外人。然而，無疑地具有過人的智慧和勇氣，恒抱著生動而傑出的記憶力，並且擅長生動地敘說往日故事的范母，為幼小以迄青年時代的范毅舜的想像和記憶中，重建了四合堂一幕又一幕令人心思嚮往和悸動的往日世界。

一九八八年，台灣開放人民到大陸探親。范毅舜領著母親回到睽隔了四十年的夢中家園。母親故事中的外祖母，外祖母的弟妹、舅舅們忽然都成了真實生活中真實的人。范毅舜從「局外」不可自由地撞進了無法推諉的歷史和血親的系譜。

往日的豪門大室，今日成了歷經磨難的農民。不管中國大陸經歷了怎樣複雜而巨大的歷史、政治和社會經濟的變貌。生於一九六〇年台灣的范毅舜一旦撞見了從「母親的故事」，一變而為活生生的家族歷史中的真實，范毅舜對於那一場捲去母親一系過去繁華的「大革命」不能無怨。這淡淡的怨悱，以一種意外地復生的親情，表現在他的八章娓娓敘述中。

瀕臨解體瓜分，經濟和社會疲憊，佔人口百分之八十許的農民貧困而飢餓，貧富懸殊，社會正義崩潰的舊時中國在內在的強大壓力下，迸發了一九四九年的「革命」，自一九四九年迄今，中國大陸以「動員的集體主義」（Mobilizational Collectivism）十億人口的國家，尋求一條獨立自主的發展道路。當對於中共的過度頌揚和貶抑都在「後冷戰」的歷史中趨於鎮靜，四十年來，中國大陸發展的實際圖像，是複雜而且矛盾的。

比起其他貧困和不發展的社會，中國大陸顯示了相當快速的經濟發展，但廣大的農村，卻依然貧困。許多西方評論家指出，四九年以後的中國，基本上消除了主要以財產為基礎的不平等，縮小城鄉的不平等，大量而迅速地完成了積累，為重工業奠定了基礎，消滅外來資本對中國工業和貿易的支配；中國的工人階級有了終生職業上的保障、安全、津貼和福利，並獲得在中國社會從未有的應有地位。一九六五到一九八〇年間，世界銀行對中國大陸和印度做了對比研究。在國內生產毛額的增長率、工業增長率、糧食生產的數量，中國大陸都超過印度一倍。而直到八〇年代之間，廣泛的中國農村在糧食、副食、福利各方面遠不如城市的工人。在最困難的時代，飢餓也是襲擊著大陸廣大農村中的農民。農村人口的激增，限制農民的流動和市場活動，國家收購對農民的壓榨，西方市場對中共的嚴密封鎖，農村內部及城鄉間依

然存在著新的不公平……，使中國農村長期在貧困和飢饉的邊緣，踟躕而行。

遜清末代皇帝的日籍妻子，在戰後被遣送返日。一九四九年以後，溥儀被發交「改造」，而他的日籍妻子「愛新覺羅浩」和女兒，為了理解四九年以後的丈夫和父親的國家，認真學習了當時有關中國的知識，寫成了一本在二十多年前讀過，至今仍難忘的傳記。

但自八八年以後，兩岸可以往來的今日，對於中國大陸，依然缺少出於民族關懷的，認真而客觀的研究。四十年因內戰和冷戰造成的民族分斷，曾幾何時，早已深深地內化與合理化。對於自己，對於彼岸，依舊是不假思索地使用著內戰和冷戰的敘說（narrative）和邏輯。當范毅舜的〈母親的故事〉忽然成了激動的親情和現實，四十年的隔絕和分斷的民族自我排拒，終竟沒有成為范毅舜進一步探索民族和家族分斷的思索起步，反而迅速地回到分斷的起點。范毅舜寫道：「在完成此書後，我心裡不再有那些無足輕重的感慨！也不再有那些壯闊浪漫的政治神話。因為在我才開始做初步探索時，我已獲得了豐富的賞報——那就是塵封已久，桎梏不解的心結就此竟自由了起來……。」

這未必是一段很明白的言語。然而范毅舜似乎在說，經過這一程探親，寫書的歷程，事情終竟告一段落。范毅舜證實了母親的故鄉，南淮淀確乎不僅僅是一個故事中，一個空虛的地名，但南淮淀似乎也不是一個魂牽夢繫的原鄉。

然而，范毅舜相機和筆下的母親、老爺、姥姥、李家「四合堂」、姥姥的娘家、姥姥的弟妹、二舅和大舅，都是那樣生動、那樣厚實而鮮活的人物，令人難忘。開放大陸探親以後，這怕是第一本描寫一個「第二代外省人」回到那翻騰的中國民眾史中解體、流轉和重組的原鄉，和原鄉中血親的書。

從以四十年來欽定的邏輯去看大陸的四十年，向以家族和民族自己的邏輯，去凝視這民族互相陌生和分離的歷史，看來是需要一段相當漫長的時間。但不論如何，對范毅舜而言，母親的娘家，「四合堂」的往事雲煙，在他敏銳、易感的想像和創造世界，畢竟激起了不易平息的波紋。而這波紋，透過范毅舜獨特的視覺和感性，向著他的讀者漣漪而來，並且向我們民族的汪洋大海粼粼地擴散，沖淡而去，或者終於泯沒，也或者竟與別的波紋相錯而激起更其複雜的波濤……。

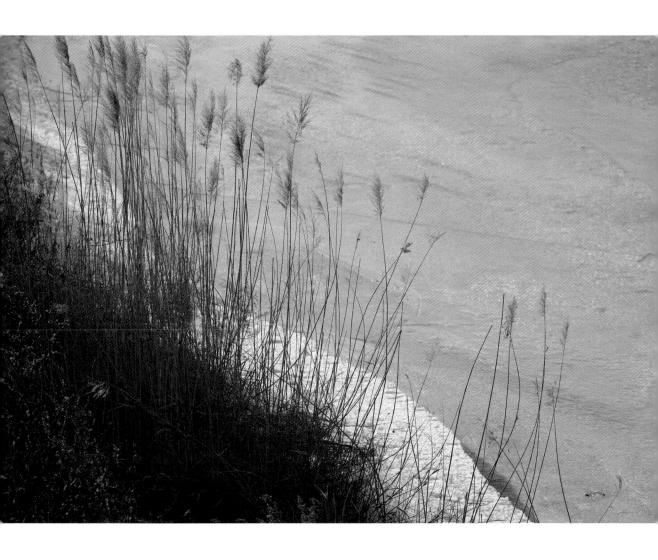

新中國的誕生

田默迪

一年半以前，在一個偶然的機會裡，我前去聽范毅舜先生，以幻燈片介紹他陪伴他母親回去大陸老家的情形。我很欣賞他當時給我們看的幻燈片，但最令我感動的是：他以怎樣的態度來介紹相片上一些人物的故事。他那麼體驗，那麼在乎他們的生活，在無形中好像不斷跟他們在溝通。他默默地走進他們的生活中……而把細心所看、所聽、所感覺到的一切，全部記在心裡。在不知不覺中他成了他們的知音。

經過如此生動的介紹之後，我幾乎也成了他們的朋友。

事實上，也就是在那天開始了我與毅舜之間的友誼。

等到毅舜後來考慮，再一次回去老家多待一段時間後，我很鼓勵與支持他，我預料，像他那麼敏感、誠實而與環境不妥協的人，一定會抓到大陸上生活最深與最真實的一面。

實際上，我個人多年來一直很關心這類的問題。十年以前，我曾在《輔大青年》發表過一篇以〈新中國誕生的前夕〉為標題的文章，是我個人對中國文化過去，現在與未來的一些反省。

毅舜第二次從大陸回來以後，就馬上跟我聯絡且邀請我去看他新拍的照片，我一有空就去了。我們一起很興奮地接連看了幾個小時。一部份照片是照風景的，一部份是照生活環境與生活日用品的，一切都是那麼的平凡與樸素，但看照片時又感到都有其值得欣賞與珍惜之處。

不過最吸引我的還是那些人像，那些人對我而言幾乎已是相當的熟悉。只是這一次拍的面孔比上一次拍得更近、更大、更表露出人心裡深處的感情，與生活經歷所帶來的痕跡。當我一面一張一張地欣賞這些面孔，一面又聽毅舜講他們的小故事時，突然間我想到十年以前我曾寫的那篇文章題目，而有一個念頭閃耀在我心中：這是新中國的誕生。

事實上，在當時我自己可能也說不出來這個念頭的所以然。我只覺得這些人物顯露出一種特殊的美，他們一個一個都很有尊嚴，他們很真實。看他們時我心裡感到有希望，而更肯定人有持久的價值。更進一步反省之後我才發現，代表「新中國」的並不是這些人物本身，也不是毅舜的攝影技巧，而是他的眼光，是他接觸人、接觸生活的態度與背後支持他的信念。他能幫助我把同樣的、夠痛苦的實在界，用一個新的眼光去看而藉此發現每一個人的尊嚴與價值。所以我相信，徹底的、持久的革新不是來自政治與經濟制度的層面，真正的革新要發生在人的心頭。

一九九一年一月六日 在輔大

A year and a half ago it was my pleasure to meet Nicholas Fan at a talk and slide presentation he shared on the subject of a journey he had just made with his mother to her home in mainland China. I enjoyed his slides very much. What moved me the most，however，was his story about some of the people pictured there. Nicholas showed tremendous empathy and love for them. He seemed to be in continuous，invisible contact with these very special people. Silently he had entered into their lives……and all that he had observed and listened to and felt in his heart he preserved with great care in his mind. Imperceptively，he had become their most intimate friend. With such a vivid presentation even I myself seemed to become a friend of his friends .It was that very day that began my friendship with Nicholas.

I heartily encouraged Nicholas when he told me some time later of his desire to return to his mother's home and to remain there for a longer period of time. I knew that a man with his sensitivity and love for the truth，a man so thoroughly uncompromising would surely grasp the deepest，truest side of life in mainland China.

Actually I too have felt strong concerns for these problems. A decade ago I published an article in Fu Jen Youth entitled "Eve Before the Birth of the New China." In it I offered some reflections about the past， the present，the future of Chinese culture.

On his return from the mainland，Nicholas soon got in touch and invited me to view the pictures he had taken. I hurried to take advantage of this unique opportunity. We were full of excitement，and several hours passed while we viewed his artistic products. Some of his pictures showed landscapes，and others the settings and utensils of everyday life. It all was so simple，so plain. But as I looked at the photographs I also discerned that every single object had its own value，its own beauty.

What attracted my eye the most were the pictures Nicholas had taken of the people. These were the same people I had met earlier in his photographs，but this time they seemed closer，larger，more expressive than ever of heartfelt feelings and the scars of life's experiences. As I heard Nicholas bring out their stories，and as I looked at their faces，one after the other，I suddenly recalled the essay I had written ten years earlier. Surely this was the birth of the New China.

Honestly speaking，on that day I couldn't have articulated the reason for such a thought. I only felt that the people so eloquently portrayed in Nicholas Fan's photographs expressed a particular sense of beauty and dignity. Each of them spoke to me of the truth. Looking at their faces，I felt hope，and I knew the lasting value of the human being. On further reflection I realized that what symbolized the New China were not these people themselves nor any sort of photographic techniques，but the way Nicholas looked at them，the way he accepted them and their life，and the faith which supported him every step of the way. His pictures helped me to look with new eyes at the same old，pain stricken reality. They helped me discover every person's true value. Thus they've helped me know that the deepest and most enduring of revolutions come not from political or economical truths，but from the hearts of human beings.

M.Christian SVD

Fu Jen University，January 6，1991

（Paraphrased by Dan Bauer SVD）

李家的
四合堂

在距今一百多年以前，薊運河是中國北方一條主要的交通動脈，它於河北省東北部的天津市市郊出海。順著楊柳搖曳臨出海口的南岸下行，一眼望去盡是天地相連的肥美平原。

平原上橫跨著幾條河流的東引河及金鐘河，在這幾條河流之間依序散佈著幾個零星的大小村落，它們是南潤沽、任鳳庄、七家埠、八畝沱、樂善莊、北淮淀，再過了與北淮淀分界的河溝，就可抵達「南淮淀」我母親的故鄉了。

當時的南淮淀只是個有百來戶人家的小村莊。村落雖小，卻也有幾條各式營生的小街。小村的東西界各有兩條對外交通的大橋把關，南面則有一處專供村人燒香禮佛的小廟。我的故事就得從這方圓不大，卻自成一格小天地裡的其中一戶人家——李家的「四合堂」，我母親的老家開始說起；然

而說到這個叫南淮淀小村莊的來歷，那更就得細說從頭了……

今天在南淮淀和散佈在四周其它幾個莊子的人家，照他們族譜的記載：他們的祖宗是在距今三百多年以前，隨著大清帝國的開國皇帝「從龍入關」，打從關外南下到此地定居的。另外也有後來從山西洪洞縣大槐樹下移民過來的人。李家以其後代子孫那種方臉、高額、濃眉、挺鼻的面貌特徵看來，他們的老祖宗，的確就是從關外來的女真族。

老祖宗到這兒之後是如何的「篳路藍縷，以啟山林」，已無從考證。然而清朝末年所發生的事，從一些老年人口中，仍可以娓娓道來，如在昨日。

當時，以務農為主的南淮淀上，只有四戶人家擁有象徵

他們身份、地位、名望，有別於一般普通人家的家族堂號。他們分別是以李家為首的「四合堂」，董家的「厚德堂」、「積德堂」和另一戶人家「利興號」。世代務農的李家怎會在距今一百多年前為自己的家族，掙了一個象徵團結和諧的四合堂堂號呢？

原來，那時人口仍不算多的李家有四個兄弟。其中排行最小的么弟，中了前清的秀才，這是村裡第一個出了頭的讀書人。弟兄四人仗著這弟掙來了臉，家裡豎起了旗桿，也起了象徵「團結和諧」的四合堂堂號來。後來，人們提起這四位早已做古的祖宗們時，都是一句這「老哥四」……，好像他們四位一體，如實反映了四合堂的門風。

這四位老太爺，名字以「殿」字排行。其中為首的叫李殿生、行二的（我老爺的父親）名李殿彬，排行第三的叫李殿甲，至於那偉大的秀才弟弟是為李殿莒。

人們常這樣形容這四位老太爺共治四合堂的情景，那為首的大老太爺，雖是家族中的「當家」，卻什麼活也沒做過。除了不做活，為維護這老大哥治家的尊嚴，家族裡對他食、衣、住、行，樣樣都得講究，馬虎不得。上年紀人們仍記得，每回見到這老太爺，都要畢恭畢敬地奉承：「您老，吃酒了哇！」若不識相地問一句：「您老，吃飽了哇！」這老太爺可是會相當不領情的水烟袋一敲，面露慍色。

那二老太爺，卻是為這家族賣命幹活的老實人。他的忠厚老實總為人津津樂道，例如，當他的大嫂子提議分家，這二弟給老嫂子跪地磕頭，求老嫂子別這麼做時，卻被這屬害嫂子一巴掌打掉幾顆牙齒，連氣都不敢吭時，就可看出來。至於老三，因為上面有兩個哥哥頂著，倒是樂得逍遙。然而那最小的弟弟，是李家精心培植，自小就求學上進，而這寶貝弟弟日後也不負眾望地真中了秀才。

這四位老太爺共有十個兒子，三個女兒。人丁興旺正反映了家業的昌盛。這十個兒子都是以家族中的大排行來序長幼，所以我的老爺雖然是二老太爺的第二個兒子，人們仍以他在家族中行第五的次序來稱呼他。後來這十個兒子再繁衍出來的子孫，若不是順著家譜來認，很容易就讓人把稱謂和彼此的倫理關係給弄混了。

二老太爺是當時這家裡最勞心勞力的老實人，他把這忠厚的德性，再傳給了他的三個小子。這三個兒子分別是我的大老爺李志溱，我的老爺（我母親的父親）李治庭，和我後來要提到的春望大舅的父親李治岐。

這三個小子後來都先後完了婚，再有了自己的家人。其中大小子這家，因為沒有生出個小子來，為此大老爺這支在家譜上的記錄就此告終，舊說法就是絕了門。至於我的老爺，在與我姥姥成婚後，先後生下三個小子和兩個閨女。他們分別是我的大舅「李春夢」，我的母親「李春英」，我的二舅「李春利」，我的二姨「李春蘭」和我的老舅「春田」。

老爺的弟弟李治岐在生下了兩個閨女，和一個小子「春望」後，由於身體不好，正值壯年就過世了，為此，他們的閨女

及唯一的小子，我的春望大舅，自小就是由我老爺帶大。春望大舅這代人排「春」字輩，他們的子輩以「全」字行，孫輩則以「中」為中間名。

旁系歸宗壞了祖墳風水

四合堂的壯闊門面撐到近五十多年前；母親有幸親炙最後的落日餘暉。而我從小所知有關四合堂的種種，就是母親可追憶半個世紀前的浮光掠影了。四合堂由盛而衰，正值母親開始記事時。就是在那短短幾年裡，四合堂仍有著拾級而上的高大房舍，門前有威嚴的石獅把關，襯出四合堂的氣派。

我的母親總記得，小時候，女孩子是大門不出，二門不邁的。過年時，那些舞獅、耍龍的都是由外頭延請到四合院中來表演。至於以後要提到的姑姥姥（我母親的姑姑，我老爺的姊姊）在待字閨中時，總是從門縫裡去窺視那對她而言，一個完全陌生的世界。女子在這個家族宛若「紅樓」世界裡的那些二女金釵，只要學著做小姐身段，可一生與牆外世界無涉。

四合堂女子向來少，女孩子因此格外得寵。輪到我母親這代，每當歲末陪著他那半大不小的大哥到四鄰去討債時，雖然每回不過是虛應故事，討來的只是一隻夠買糖葫蘆吃的銅板，但是莊稼人謙卑有禮的態度，倒使他們體會自己身價不凡。

李家祖宗在清末掙來的鄉紳派頭，隨著男人頭上的辮子被剪，也剪去了一個時代。

母親記事時，四合堂早已由原先努力經營，轉為謹慎守成，最後終因分家而次第衰敗。這由盛而衰的關鍵，老家人在日後追憶說：「是祖墳的風水壞了。」

原來在母親八歲那年，家裡突然來了兩位梳著大包頭，身著藍布褂，腳踢倒勾鞋，操著河南口音的男子。兩位千里迢迢的打河南找上門來，竟是為了件這家主事老太爺作夢也料不到的事。

這兩位陌生人進門後，就自稱是李家的後代子孫。見了當家的老太爺，又是磕頭又是作揖，弄得這老太爺一頭霧水。二位說他們多少代前的祖宗，是從李家分支出去到河南落戶的，如今後代子孫請求老太爺能答應他們把自己祖宗的靈柩和靈位再迎回李家。

當家的老太爺，當然不許。就記憶所及，他壓根沒聽過李家的祖宗在那一朝那一代曾遠走他鄉，還竟然落戶到河南。陌生人，這時候取出了隨身攜帶的家譜，四合堂的老太爺也戒慎恐懼地捧起自家的族譜，細細地比對，赫然發現在幾代以前，李家真有這麼一房遠走他鄉，兩本家譜竟續上了親緣。由於未出「五服」，誠惶誠恐的老太爺，這時就是再不願意，也不能阻撓陌生的「親」人要歸宗認祖的孝心。他無法違逆的是這中國社會裡最根深蒂固的家族倫常。

過了段時間後，有天敲鑼打鼓的聲音，震動了整個淮淀

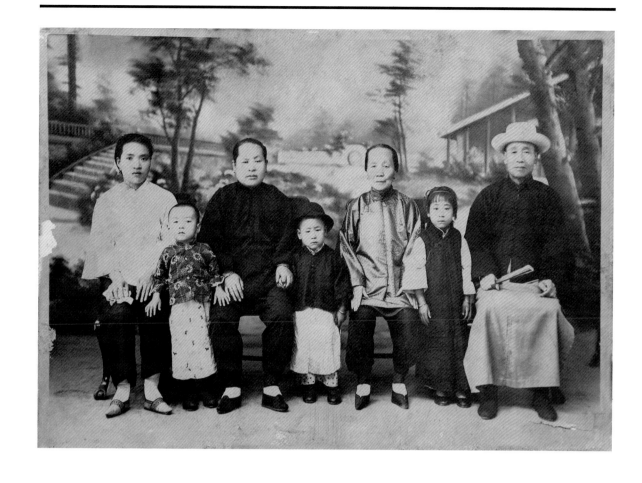

李家老太太與她的女兒外孫們（約1930年）

表舅（中間戴呢帽者）與六姨（右二）小時候的照片，從左算來第三位是我的姑姥姥（母親的姑姑）。右邊第一位是姑姥姥的丈夫，人們慣稱的霍二大爺。右邊第三位是母親的奶奶，也就是我這輩人得恭稱的太姥姥了。太姥姥在世時，正是李家四合堂最後的黃金歲月。

地區。那些流落河南的李家後人，身穿孝服，運著十幾口靈柩，從河南起靈歸宗來了。顧著四合堂的體面，李家也以盛大的家族禮儀相迎，同是他們祖先的靈柩進了祖墳，靈位也入了家祠。有大槐樹圍繞的祖墳地裡，一塊塊石碑上記載著祖先的種種軼事，這回又平添了一筆。

起靈的人走後不久，四合堂就開始開分家了。

不待旁人繪聲繪影，就連老家自己人都說：「歸宗的人，壞了祖墳的風水囉！」從那時起，上了歲數的老年人一個個相繼謝世。我母親總記得，每隔一段時間，姥姥總要把那些紅紅綠綠上好衣料做的衣裳，拿去染黑、染藍，好讓子女們穿著給老人家們守孝。

時局動盪難逃分家命運

隨著四合堂的沒落，母親記憶中豐富的故事就一個個鋪陳開來了……，那些紅白喜事的老規距，那人事變遷的滄桑，那在外亡故親人魂靈會忙不迭的給老家送訊，和那給逝者糊的紙牛會真的在夜半裡爬起來喝水，都成了我們幾個子女幼時在台灣百聽不厭的「天方夜譚」。

四合堂終於分了家，象徵團結和諧的堂號，就此名存實亡。

中過秀才為這家族掙得名譽的四老太爺，也在分家後不久，留下鄉下老婆，獨自去了天津城，進了天津的南開大學。當起大學生後，這英挺的老太爺瞞著他不識字的鄉下元

配，又討了一房媳婦，生下了二男一女，至此生活重心完全移到了天津，與鄉下的封建鄉紳生活逐漸遠離。然而，雖說四老太爺應算是個開通的讀書人，但是他的媳婦——我母親的小奶奶，由於不是四老太爺的正室，她就不止一次擔心與難過，怕日後故去時，還是連李家的祖墳都不能進。長年在外的四老太爺，終於在臨終前一刻，及時的被人從天津送回鄉，最後與他的元配，並眠在祖墳地裡。

分家以後，母親對這大家族鮮明的記憶，就只局限在與自己父母有直接關係的人與事上了。那時期，時局仍未置這家族於谷底。一直到日本人入了關後，四合堂李家，就幾乎是伴著時局，一步步走向破滅。

母親第一次見到日本鬼子是在她十歲那年，母親仍記得那天日本人狠狠的敲著李家大門時，還是她膽大地地開了門。由於年少氣盛竟和鬼子拌嘴。日本鬼子奪到東西，臨走時還不忘跟早已嚇得魂飛魄散的老爺說：「這小女娃兒很勇敢。」

然而，再勇敢也抵不過經年累月，時時生活在恐懼中的折磨。日本人出現後不久，人們開始三天兩頭地為逃難而疲於奔命。可怕的殺戮也隨之揭開了序幕，「天方夜譚」的故事裡出現了緊張又驚險的內容……。對於逃難，母親記憶中的幾個片斷仍烙印在心：一位住在前村的老大娘，在逃難時，為了攀上一輛奔得的馬車，結果在村後的東大橋上一失手掉到河裡，在眾目睽睽下活生生淹死。另一位老大娘的丈夫則因來不及逃走，在村裡被日本人用刺刀一刀一刀挑死。待這

逃散在外的老大娘被人找到時，她總覺得四周有淒厲的陰風圍繞，心有所感，不待人們的安慰，老人家就已號淘大哭起來。經過這場刺激，老大娘後來就瘋了。母親還記得，每當吃飯時刻，這披頭散髮的老婦人就會在村中四處敲著碗，淒厲地喊著：「活人哪，回家吃飯哪，回來啊。」

每回逃難時，母親家第一個逃的一定是她胆小的父親——我的老爺。老爺脾氣暴躁如雷，人們管他叫「五豹子」。但老爺絕不罵街，也不罵孩子，更不曾與姥姥拌過嘴。可是只要一遇上事，老爺總會氣得又急又跳。家裡的事，事實上總是由姥姥默默地做了主。老爺一生中唯一做過的重大決定，就是日後逃難把我的母親送離了家。

雖然三天兩頭逃難，老家還不至於挨餓受凍，因為有姥姥富裕的娘家——八畝沱的王家人照應著。比起別人家，李家四合堂敗的還有身段。

讓四合堂真正化為歷史中的灰燼，是日本人一把火引起的。原來有一天，日本人走丟了兩匹馬，恰巧這兩匹馬叫飢餓的鄉下人給殺來吃。事情查出來後，日本鬼子下令，如果這地區的人不交出吃馬的人，他們就要在南淮淀展開報復。當時對逃難已習以為常的人們，誰也沒把這事放在心上。

就在日本人放火燒村的前一天夜裡，姥姥與家中人坐在套屋裡，忽然姥姥對著窗外的屋頂大聲驚喊：「火球！火球！」除了姥姥，誰也沒見到這情景，大家都只覺得姥姥大概是被逃難折磨的神經過敏，誰也沒把這厄兆當回事。

第二天傍晚，日本人果真來了，村裡的人再度恐懼地四處逃散。夜裡，躲在村外蘆葦叢中的母親，找著了老爺和春望大舅，她一手拉一個地拖著這爺倆回家找已逃散的姥姥和弟妹們。三個人走到離村子不遠處，只見遠方村中升起了沖天的火舌，把一片白茫茫雪地，映照著通紅。老爺這時掙脫了母親與春望大舅的手，沒命地朝家裡狂奔過去，路上來往的人們，嚷著，村中的人都在找四合堂的人啊！原來日本人在村中放完火就跑了，大多數的村人在日本人走後，都回來救火，唯獨沒看見李家四合堂的人。

老爺氣喘如牛地奔回家門口，眼見祖傳的房舍全陷在一片火海中時，竟像瘋了一般，他扯著自己的頭髮，衣服，又哭又號地在地上打滾，他一會兒哭一會又笑著爬起來鼓著掌，左鄰右舍的人沒有人顧他，只顧著拿木棒打火。

這場火燒掉了四合堂大半房舍。看起來立得直挺挺的祖傳家具，棍子一杵就散落成灰。姥姥平日捨不得穿，捨不得用，都留著日後為兒女娶嫁備用，放在地窖缸裡的上好衣料，初開缸時，一切看來完好如新，但手一摸就也成了灰。姥姥一邊失神地傻笑呆望著，母親當時站在旁邊，看到了這毀滅的一切，想起過去那豐富而美麗的壯潤歲月……

突然像參禪頓悟似地悟透了富貴不可恃的道理。多年後，當她有了自己的家以後，她只要孩子們，個個把書唸好。在她單純的想法裡，書讀了是自己的，誰也奪不走。一旦有好東西，她一定捨得給孩子們用，她不要再讓孩子們有眼看著

好的東西，卻不能及時享用到的遺憾。而李家四合堂經過這場大火後，連最後一點有形的架子也垮了。

景物不在，意義長存

勝利後，日本人走了，共產黨隨之而來。在發動群眾鬥爭地主時，不過是鬥著四合堂罷了。

一九五一年起李家被共產黨扣上「二十一污點」，成為理論上的「反革命」份子。那二老太爺的長子（老爺的大哥）被判了七年刑，後來就死在牢裡。老爺禁不起長年的恐懼折磨，在一九五五年被嚇出了瘋病。

一九六八年文革興起。抗日戰爭，國共內戰，李家敗是敗了，倒沒有出過人命。可是在這偉大社會主義時代裡，老爺的長子和從小帶大的姪子（我的兩位大舅），卻先後被剝奪了生命。一直到一九八一年的「平反」政策落實後，這頂歷了老家近三十年翻不了身的「帽子」才被摘了下來。

今天，在南淮淀上，再也找不出些許可以反映當年李家四合堂全盛時的蛛絲馬跡。整個村莊經過這偉大的社會改造，對那些活過「新」、「舊」兩代的人而言，是在人生旅途中，跨過了一個人為的、永遠不可能再與過去聯繫起來的巨大鴻溝。

李家從河南旁支移來的靈柩，也許真壞了四合堂墳地的風水。但是這支遠親在大革命後，倒起了一點點意料不到的正面作用，當四合堂的祖墳被鏟平，石碑被拔起，族譜也化為煙灰後，老家人竟然又以遠從河南這支遠親僥倖保存的一份族譜續上了祖宗。

回到老家時，有些上了年紀的老人好奇的問我：「打那來的？」有旁人熱心的代答：「李家『四合堂』的外孫哪！」那些老人馬上會過意的點點頭。

我在那母親眼裡早已景物全非的土地上默默的思索著四合堂的建立與消失的點點滴滴。在經過那些「偉大的革命」歲月後，四合堂對於這些老人還意謂著什麼？在給老爺上墳時，我看著那片重新填了土，但乏人照管的墓園，尤其是從那比一人還高的老祖宗墳算起，長眠於此的李家子孫竟有十幾代了。

人的記憶究竟能承擔多少的往事？是不是每次都能將過去無法再延續的記憶忘懷逃避掉，而麻木認命地面對現在，不再去思索未來？

母親所有的記憶所及——包括她平生的經歷與她記事後聽來的，前後也不過八十年光景。這段時間在歷史的長河中只能算是一葉浮萍，然而卻是許多人的一生一世。

凡是存在過的，就有它的意義。存留在老人記憶中的四合堂，也有它的重要意義，只是對於無法再跨過歷史鴻溝的後代人而言，這意義也隨著時代的悲劇化成了許多永遠表達不清楚的秘密。只有偶而在追述往事的時光灰燼之中，為自己的情緒所震撼。

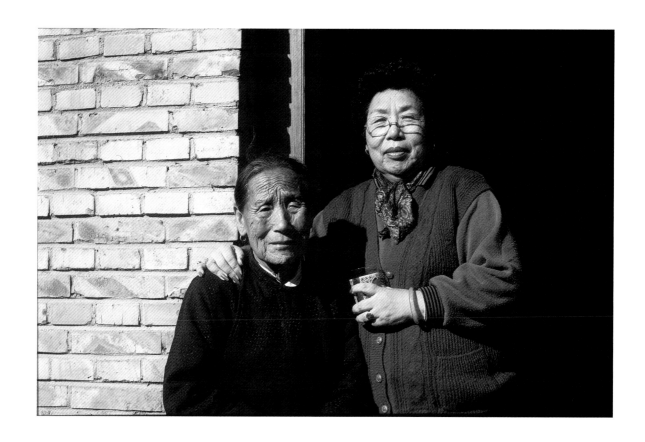

母親與姥姥

（姥姥，1903-1990。母親，1931 -2004）

我始終很好奇，是什麼樣的力量，能維繫著姥姥42年來，對母
親未曾稍減的想念。一直到母親三度返鄉，為姥姥送終時，我
才能體會的更深刻。在得知姥姥病危、母親倉促趕回老家前，
姥姥已整整昏迷了八天，到母親在側，輕喚姥姥時，老人家又
醒了過來……。

在母親的安撫後，姥姥這才放心地永遠閉上了眼。姥姥自前清
起，走過了好幾個不同的時代。那模糊又巨大的歷史斷層，也
是在姥姥與母親得以重聚後，才逐漸變得清晰起來……。

1991年出版的《老家人》中，我曾以上述文字紀念於前一年逝
世的姥姥。

這回，卻加上了母親。有天我也要離去，但母親與姥姥與她們
那幾代人的故事，在我有生之年永遠讓我感懷。

母親的
故事

小時候，因為物質環境不那麼寬裕，吃過晚飯後直到就寢前，圍繞在母親身旁聽她講古，幾乎是我們幾個子女唯一的娛樂。

母親沒有機會受正規教育，幼年在家塾中認識的那幾個字，無助於她從書本裡獲取一些新知或舊聞。所有故事都只能來自她的耳聞目睹或親身經驗。透過她那令人驚嘆的記性，為我們保存了所有關於老家的故事……。

隔著遙遠的時空距離，老家的故事從母親口中娓娓道來，對我們而言不啻是一篇又一篇的天方夜譚與傳奇小說。

當所有的事實化成了故事，而說故事者個人經驗又為時間所淨化，使得我們全然無法領會敘事著背後所隱藏的刻骨銘心感受。直到有天回到老家，故事裡的傳奇人物與母親互道

著數十年來的離情別緒時，我才體會到母親過去幾十年歲月裡，某些欲言又止的感觸是如何的深刻。

李家四合堂的黃金歲月，在母親九歲那年，隨著日本人的出現，而完全結束。母親九歲前的記憶，對她而言，就像是一幅籠罩在金黃色調的圖畫，一切是那麼的祥和豐富。然而那古典的色調，有天被日本人的一把火染成了可怕的腥紅，此後，母親待在家鄉最後的歲月，就只剩下成天來回的「逃難」。

北方鄉下在日本人來之前，各種地方勢力早已風起雲湧，其中共產黨是最有組織，最強大的一支。抗戰勝利，日本人前腿剛走，八路軍就迅速進入，填補了權力的真空。

在共產黨所到之處，為了大力推行社會主義改造運動，各

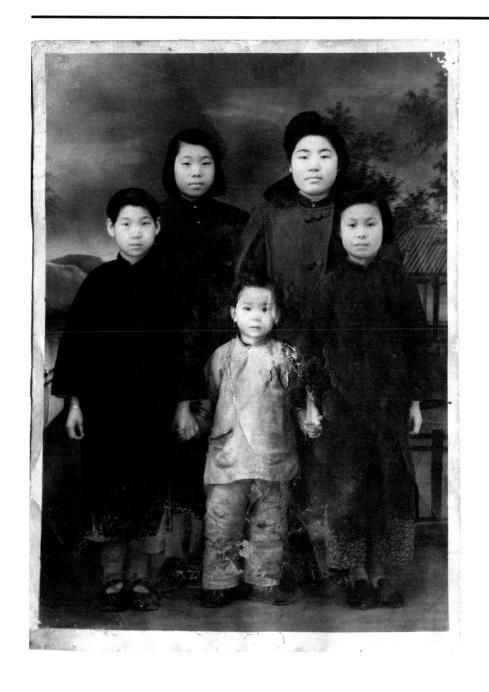

母親（右邊第二位，約1946年）

母親當年避難於姑姥姥家時，所攝的唯一照片，這也是母親離
開大陸前的最後留影。老家人，尤其是姥姥，僅憑著這張極小
又泛黃的照片，維繫著對母親一絲渺小卻無法磨滅的印象。

種話劇紛紛出籠，藉著演戲方式來「教育」廣大的農民。母親當時也被指派了一個角色，女孩子家在戲台上拋頭露面，簡直驚世駭俗。老爺當下起念，要把這個女兒送離老家，到天津老姊姊家，也就是母親的姑姑家去避一避。而讓母親真正成行還是在炮火中匆促決定的。

母親離家的那年冬日，共產黨和游擊隊再度開火，小鄉村中的人又再如當年躲日本鬼子般的四處奔逃。就在這逃難之時，老爺終於下定決心，一定要把母親送到村莊附近的渡口，即刻搭船到天津。母親當然不從，老爺幾乎是要跪下來地求母親立刻就走，因為他不敢想像，日後那批新當權派會怎麼擺弄她的女兒。

母親最後要求老爺先讓她回家再見姥姥一面，而老爺才勉強答應，兩邊開火的子彈，又從他們頭頂呼嘯而過，父女倆只得低下身子沿著結冰的河溝爬行。這樣逃命的過程，給母親留下深刻的印記，日後每到冬天時，母親的雙腳都會出現如刀口口般的凍痕。

勉強到了河邊的渡口，老爺匆匆交待了同村的船家，託他送這手中空無一物的女兒往天津姑姥姥家去。他叮嚀船家說：「這閨女要什麼盡給買，回來時再找我算帳！」然後頭也不回的就走了。

入了夜，母親說什麼也不上船，一直站在河邊，朝「家」的方向望去，那船家再三地哄著母親：「閨女啊！上船吧！您不上來，一船人都走不了哇！」母親這才無奈地上了船。

沿著金鐘河而下，母親的眼淚凍成了僵硬的冰柱，她當時絕沒想到，這一離家，竟是漫長的四十二個寒暑，而日後等她得著機會返鄉時，已看不見當年送她上船的父親了。

到了天津，姑姥姥不負親弟弟囑託，細心地照料著自己的姪女。姑老爺當年在北寧鐵路局裡是個不小的官，家裡的氣派，可從當時隨著節令，就有四季不同的擺設中得見。

媒妁之言造成離鄉四十二年

那是抗戰勝利的初期，也是這一家的最後黃金歲月，沒過幾年，當共產黨完全接收後，這家也就整個給整垮了。文革發生後，當年神氣得不得了的姑老爺和姑姥姥的墳，也被人打爛地再也找不著。

母親在姑姥姥家前後待了兩年，姑姥姥是填房，原來姑老爺的原配，早就過世，留下兩個已成年的女兒。姑姥姥由極盛時期的李家四合堂被娶進門後，又生下了男女各一，為了怕帶不大這唯一的兒子，家裡給他取了個小名「小和尚」，姑姥姥也特地打娘娘廟裡，拴來了個泥娃娃，做陪著長大的哥哥。「小和尚」在母親到之前，已結了婚。那兩年這個表哥的，相當照顧母親這鄉下來的表妹，至於那表嫂，每回受婆婆和厲害的小姑子氣時，都是由這表妹來安慰，二人也形同莫逆。

住了兩年後，有人來給這打鄉下來的小姐說親來了。母親

當然不願意，她一心只打算時局好轉，就能回家再見自己的爹娘。她那厲害的表姊，這時卻帶著鄙夷的眼光，對這「鄉下」表妹開了口：「這年頭不好，上上下下來投奔這家人口這麼多，姑爹、姑媽是親的，其他的人可是差了一層。這又不是妳李家當年的『四合堂』，人家不嫌妳就不錯了，妳還挑人家！」有著強烈自尊心的母親這下知道姑姑「家」是待不下去了，她咬著牙，忍著淚，沒有跟誰道委屈的答應了這門親事，任憑一向疼她的姑媽怎麼問，她都默默無語。嫁後不久，母親就隨著父親，渡海來台，一直經過四十二個寒暑，才有機會重回彼岸。

父母初到台灣的日子非常艱苦，母親為了家計，曾在語言不通的小市集上擺過攤。來台兩年後，第一個孩子出世了，是個女娃兒，但是生下來，沒哭一聲就死了。那些日子裡，母親成天只望著蒼天。一直到一年後，第一個兒子誕生，孩子的哭聲，激起了母親與生俱來的母愛，從那一刻起，她的生活才開始有了重心。她要專心的把這孩子帶大，帶結實，因為那是她心靈唯一的寄託。自那時起，她也漸漸知道，那個她日夜思盼的老家是再也回不去了。

在鄉下的老爺，日後時局初安後，每回進了城，總是又哭又鬧的踩著腳問他的老姊姊，到底把他託付的閨女給了誰，那老姊姊也只能哭著，回不了她老弟弟的話。

父母後來又陸續生了五個孩子，我和雙胞胎弟弟於一九六○年出生，我們是家中最小的。在我們成長的歲月裡，大陸與台灣的壁壘分明已有了相當時日，在將近三十年的時間裡，很少有人敢與大陸的老家聯絡。

兩岸啟動聯繫翻起心底思鄉苦

一九七五年夏天，我的父親終於有機會託人由香港輾轉郵遞一封信回大陸。

直到一九七七年的夏天，我與雙胞胎弟弟上高二那年，家裡忽然接到一位陌生男子的來電，要找我的父親，且約在外面見面。任憑我父親怎麼問對方是誰，那陌生人只回答一句：「大陸有人找你！」父親考慮了一會，決定赴約。當時間分秒過去，母親開始變得異常不安。那個年代，即使是不識得幾個字的母親，也警覺政治的恐怖，因為多少傳說提到有人被一通電話叫出去後就沒有再回來。

拖著我去報警的母親終於在路上遇見了父親，原來聯絡父親的人是「警備總部」來的。他告訴父親大陸的家人在找他，如果父親願意與家人聯絡，他可以在香港為父親轉信。

一聽到這消息，我的母親竟然大哭起來。當時對於從來沒有離開過家的我們，終是無法領會母親那深壓在心中的思鄉情感。

半個月後，被分隔了幾十年的家的消息，終於從海峽對岸傳了過來。

首先聯絡上的是父親的家人，但是在還未來得及打聽母親

老家情況時，為父親轉信的人露出了真正面目，並開出了他們為父親轉信的條件：他希望從下封信起，父親開始為他們詢問那些他們想知道的老家當地情況，甚至請那邊人寄些當地的報紙及雜誌出來。

我父親斷然拒絕了這項要求。父親從那些欲言又止的信件中，清楚知道，那個家在過去幾十年已受夠了罪。他沒有理由，也不願意再給他們帶來任何困擾或可能遭致的傷害。沒想到，對方竟也不客氣地回答，如果父親不合作，他們轉信的工作「礙難繼續」。

剛聯絡上的家，就此又斷了訊息，父親不止一次重讀那批過期的信件，卻也無可奈何。

一直到一九八二年我的大姊赴美求學時，才有機會再為父母轉信。我的父母親為此充滿欣慰，他們當年無法做到的事，他們受高等教育的孩子為他們辦到了。再也沒有人會因為與家人聯絡的事來恐嚇威脅他們。

離家三十五年後，母親終於收到了老家來的第一封信，由母親弟弟寫的信中說姥姥仍健在，而老爺及大舅則已過世。拿著信，母親要我一再重複地唸那一句：「大姊，咱媽還在……。」很少落淚的母親哭了，她盼望有天能再見到自己的親娘。

往後漫長的歲月裡，我們六個孩子都相繼自大學畢業，除了大哥及弟弟先後赴美求學，其他人也終日為自己的工作和未來忙碌。我們對大陸的關懷愈來愈薄，父母親也隨著我們的成長，年歲漸高。然而自從有了信息，海峽對岸的姥姥竟日夜盼著，能早日見到她的女兒。二舅來信說，姥姥曾在六〇年的夏天，冒著挨鬥危險，去找人算命問她大女兒的生死下落。那瞎子先生告訴姥姥，她的女兒一切安好，此刻在產房生下了兩個兒子（那正是我與雙胞弟弟出生的時候），算命的還說，姥姥耐心地等吧，有天她會見到她的女兒！

滿懷忐忑的返鄉之路

在台灣的我們，對信中那算命先生的前半段卜卦，甚感驚異，但對他後半部預言——姥姥能見到母親，卻沒有半點信心。某些時候，我甚至想忘掉這些事情，我覺得一時之間多了這麼多的親人，是件可怕的事。向來單純的一個家，怎麼會突然多出了這麼多陌生親人，尤其在看到老家初次寄來的家庭照片時，那些有如從歷史走出來的人們，帶給我們一種複雜並且難以言喻的感受與壓力。那些當年曾讓我們迷戀過的「天方夜譚」故事，在現實中完全走了調。在那個多重阻隔，看不到希望的年代裡，我們和母親心裡都有一個深鎖的結，沒人敢去深思這結中的真正感受。

一九八八年的九月二十八日，在離第一次通訊十三年之後，我領著已為人外婆的母親，終於踏上了返鄉之路。我們的心情都心照不宣的忐忑不安，對母親而言：日夜期盼但已快褪色殆盡的夢境，就要成為未可知的事實，呈現在眼前。

老家捎來的第一張照片（約1963年）

1982年夏天，斷絕已有相當時日的家園，再度被聯繫上，印象
中早已模糊的「天方夜譚」人物，隨著老家寄來的這張照片，
頓時鮮活了起來……照片中前排坐的兩位老人是我的老爺與姥
姥。

然而我與母親幾度擔心姥姥或許已不在人世，老家人故意捎來姥姥仍健在的消息，可能是怕我們不回去。那長期阻隔，給人帶來許多難以釋懷的猜疑。

領著母親在「北京」機場準備出關，在等待行李時，我發現了一群焦急的陌生人，隔著玻璃牆站在出口外面。他們穿著那讓人窒息、毫無個性的藍灰色粗布衣服，其中一人手中拿著紙牌，上面書寫著母親的名字──「大姊李春英」，紙牌在那人的手中，不安地抖動著。

我跑回母親身旁，告訴她舅舅們來了。為掩飾我複雜的情緒，我留下母親一人，獨自去尋找行李。在一段距離外，我看見母親高貴地站在原處，時間、空間彷彿被凍結了一般，那當年十五歲就離家的小姑娘，今天已白髮蒼蒼地由她的么兒領了回來……。

母親望著牆外的陌生人，默默的點頭示意。

複雜情緒中，我們不知怎麼出了關，那群陌生人害羞的慢慢地迎了上來，他們圍繞著我與母親，在互相叫了四十二年來的第一聲姊、弟後，他們終於哭成了一團。

在返鄉的路上，母親不停地詢問著舅舅們，老家還有什麼親戚朋友在？那些在記憶中塵封已久的人們，又一個個活潑了起來。

在我們往老家方向直奔時，兩旁的景觀愈來愈讓人不安，時間像回到了半世紀前一般，馬車來往著夜幕低垂的鄉間小路上，平原上，老舊而單調的房舍裡，偶爾閃爍出點點燭光。我們已能感覺，那個「家」可能還是遠超過我們所曾做過的「最壞打算」。

在抵達老家前，暗夜微寒的小村上，已聚集了上百位看熱鬧的村人們。

「來了！來了！」那些衣著老舊的老家人們開始好奇地傳報開來。我與母親像來自另一個世界般地，被人簇擁著下了車，舉目所及盡是好奇疑懼的眼神。母親開始變得激動起來，她什麼都不顧地快速穿過圍繞在周身的人群，進得屋去，在已擠滿人群的屋裡，她看到了那端坐著炕上記憶中早已模糊的老母親，叫了一聲：「媽」以後，母親大哭了起來。

姥姥與她的
老弟妹們

我的姥姥是由南淮淀村不遠──八畝沱的王家嫁過來的，當時，算得上是椿門當戶對的親事。

王家那時仍是村中的首富人家，光是給家裡做活的長短工，就有十來個。老一代人都還記得這家的老太爺，早年如何赤手空拳地掙下這份家業，再加上兒孫的努力，使王家在地頭上富誇一方。

我的老爺先前曾討過一房媳婦，當時仍值「四合堂」鼎盛時期，李家嫌人家粧不夠體面，人嫁過來就受氣，沒多久也就一病不起了。

後來，人們又給說上了八畝沱的王家、當時已年紀好幾，仍待字閨中的大小姐──於是我的姥姥，就這樣嫁到了李家。見過姥姥當年如何過門的人都不在人世了，但是曾見過

「四合堂」老宅被燒毀之前的人們，就不難想像，當年舉行婚禮的場面有多盛大。

母親記憶裡家中所有東西，都是姥姥當初陪嫁過來的，例如，那些大供桌、八仙桌椅、比人還高的南方花瓶和西式銅鐘，還有那好像永遠穿不完的上好衣料等等。

母親雖已離鄉四十年，但一提起童年往事，記憶中最甜美的部份，都與姥姥的娘家人有關。每次陪著姥姥回家的過程，母親至今仍能如數家珍般的倒背如流。例如那老太爺如何的寵愛這個外孫女，那太姥姥為了怕小外孫女三天兩頭吵著要回家，如何嚇唬這小丫頭能安份地讓自己的母親在娘家多待幾天等等。

其中令母親記憶猶新的是，每年過年，太姥姥家給孩子

們送新衣新鞋來時，所有的孩子們，都會在新衣裳裡找尋寶貝。因為那一向疼愛孩子的太老爺，總會在衣服口袋、鞋裡，或襪裡塞上滿滿的小銅板。

姥姥是家中的長女，在家中那幾個弟妹中，屬她個性最忠厚老實。人們慣稱她傻大姊，姥姥也從不會因此而與人嘔氣。

姥姥有一個弟弟（我的大舅老爺）是家中唯一的男孩，生在這樣一個富裕人家裡，算得上是名符其實的大少爺。至於姥姥的兩個妹妹，也都不是省油的燈。

二大小姐的派頭是遠近出名的，她那美麗靈秀如古畫美人般的容貌更常讓人談論不已。至於那最小的么妹，總梳著一條烏溜溜的長辮，身著一身七霞緞的大紅衣裳，仗著身為老么的嬌氣，處處得理不饒人。

由於母親與這位老姨年紀相差不多，所以向來不吃這位驕貴小姐的虧。母親笑著述說，小時候，只要一到姥姥家，這老姨看到母親來，總愛逗著說「回你們李家啦，不要吃我們家的東西！」年紀稍小的母親，總會理直氣壯的回她說：「我可是吃我老爺的，又不是吃妳的。」那太老爺聽到這話，更是打心底更寵愛這個外孫女兒。

這些童年往事，都成為日後四十年，母親漂泊異鄉的追憶對象。就像抽鴉片一樣，藉著片刻的時光倒流，來慰藉自己內心深處的思鄉愁緒。

無畏歲月折磨心志的二姨姥姥

四十年後，姥姥這幾個老姊弟們，竟然又一一出現在母親面前。在看到這幾位姨舅後，雖說歲月不饒人，然而母親總兀自詫異道：「怎麼會把人折磨成這樣子！」

二姨姥姥是母親打小就最喜歡親近的。這二姨不但能繡還能畫。什麼天上飛的，地下跑的，只要說得出名來，二姨都會畫、會繡。除此之外，她還會管帳，而且脾氣倔強，人們為此雖怕她，卻也都服她，因為這小姐講理。

當時，這大家庭的帳，全由這二小姐管著。人們總這樣形容她的精明：「如果王家那傻大姐來買布，她若要三尺，人家剪給她二尺半，這傻大姐都會高興謝謝人家地把布帶回家去。但是那厲害的二姑娘，隨後準會拿著一根尺、一把剪刀地，給再找回去那不足的！」至於她管家的本領，只要幻想每回家裡用飯時，都是由這二大小姐，站在當院敲著臉盆喊著上下幾十口人來吃飯，就可領教她大總管的威風。小時候在太姥姥家，大夥人睡一個炕時，這二姨總霸著一方，不與人蓋同床被。她的被都是自己縫的，更套上了雪白的被面。大多時候，也只有我的母親有這特權與她的二姨共蓋一條被。

談到她的倔強，那更是令人印象深刻，因為一直到今天，二姨姥姥仍是這樣的個性。

回到老家的第三天，二姨姥姥就被大表哥駕著馬車由寧河

縣的另一個村子——唐沽接了來。大表哥臨去時，二舅心裡還直嘀咕，不知道脾氣剛硬的二姨姥姥會不會來？

原來，這其中還有這麼一段故事⋯二姨姥姥的婚事當年是由太老爺自小定的。可是打一開始，二姨姥姥就不喜歡這門親事。然而，在那個講究父母之命、媒妁之言的時代裡，特別是在鄉下，二姨姥姥終究無奈地嫁了過去。

婚後，夫妻倆果然一直處不好，每逢年初二，二姨姥姥就哭哭啼啼地被接回來，直到臘月二十三又復哭哭啼啼地再被送回婆家去。夫妻日久形同陌路。當母親逃難離家後，已經三十七歲但仍無子嗣的二姨姥姥終於不再認命，毅然地離了婚，不久再嫁給了另一戶人家。二姨姥姥為此發了重誓，既然如此，她再也不回家門。而這一去，竟是四十年真的沒回來過。

二姨姥姥終來了，歲月改變了她的容顏，卻絲毫沒改變她的氣質。八十高齡的她，不要人扶地下了馬車，見到當年她最疼愛的外甥女，第一句話就是剛毅地說：「不哭！」

隨即又語重心長地講：「外甥女，二姨是衝著妳面子回來的。」

四十年了，姥姥，二姨姥姥，大舅老爺，老姨姥姥，這些都已年近古稀的老姊弟妹們，竟是母親自台返鄉時才得重聚。然而見面之後，我那心比天高的二姨姥姥竟不許這一家人哭一聲，也竟能絕口不提當年的事。

夜深人靜時，姥姥偷偷告訴母親，二姨姥姥再嫁後的事

⋯⋯再嫁後的二姨姥姥，確實過了一段好日子，還生下了唯一的男孩，撫養成人，受了很好的教育，當了工程師。按說二姨姥姥應很滿足了，然而文革興起後，首先是被劃成「地主階級」的二姨老爺被整死，緊接著輪到二姨姥姥被輪番批鬥，還被罰掃大街，一直掃了好多年。此外每天下午還得在脖子上吊著四塊磚頭，接受「思想改造」。然而這老太婆脊樑一直挺得直直的。可是被罰在一旁觀看，又無力挽救的姨舅，禁不住這樣的刺激，當下就發了瘋，一直到現在。

二姨姥姥離去時，仍不要人扶地上了車，臨走前，送給母親一條親手繡的手帕，她仍是細聲細氣親切的叮嚀這已入花甲之年的外甥女：「閨女啊！妳二姨什麼都沒了，就拿這，表表二姨的一點心意吧！回家後，快叫那幾個小子閨女們，娶的娶，嫁的嫁。」

母親回到屋裡，輕輕的打開那方手帕，上面繡著一對在水裡遨遊的白鵝。隨著那帕上的綠波蕩漾，那當年美麗而手巧的王家二大小姐正在做活的情景仿佛就在眼前⋯⋯

用沈默巧藏風雅傲骨的大舅老爺

談到大舅老爺，每當人們一說起他，總會先以這句話做引子：「可真是什麼事都沒做過，當了一輩子的大少爺，連油瓶倒了都不會扶一下。」

我母親總記得小時候，隨姥姥回娘家，小孩子們誰都不

怕，唯獨怕這位脾氣不得的大舅老爺。當時，只要這位穿着一身長袍，梳著光亮大分頭的大舅老爺，在當院哼個兩聲，所有的孩子們馬上一哄而散。

如果是一隻雞不張眼地飛進屋裡，這位大少爺，可是會火冒三丈地把這隻雞活活捏死後再摔出來。

有一回，家裡死了條狗，家中做活的人拿來燉了鍋肉，脾氣好又疼孩子的大舅姥姥，偷偷把孩子們湊攏過來嘗鮮，愛乾淨的大舅老爺發現後，硬是把鍋盆碗筷的全給砸了。

這樣的大少爺脾氣，自然得不著好的人緣。母親第一次返鄉時，大舅老爺如同二姨姥姥一樣地被老家人套車接了來。這穿著白褂、黑褲、戴著墨鏡的老爺來後，一個人坐在套屋裡，誰也不去搭理。我也以為這年已八十又重聽的大舅老爺，可能是頭腦不靈光的不敢去搭話。後來，又有機會遇上這老人時，我才知道他什麼都記得，因為在分隔一年後，這老人再看到我時，竟然還叫得出我的名字。也為此，我又有機會與這大舅老爺搭上了話。老人讀過不少的書，在知道我喜歡聽古事後，為我吟頌了首有關乾隆下江南的詩。在家徒四壁的屋裡，我好奇的問那些書呢？老人不經意地回答：「全在文化大革命時燒了，有些還是線裝的原版古書哩！」

相處一段日子後，我才知道老人會說日文，年輕時為了做生意，還曾遠赴過俄國。

在為他攝影時這大老爺坐直了身子，慢條斯理地整好衣襟，看著我的鏡頭說：「孩子，這日文叫『寫真』對不？」

姥姥這些老姊妹們對大舅老爺的這些「本事」是不會太有興趣的。然而這當年在那鄉紳家庭裡，極力栽培的大少爺，後來可是嘗到了苦頭。鬥爭地主階級時，首先是大舅姥姥有錢的父親及大哥，不但被抄家，還被人吊起來，活活地一棍地打得血肉模糊，緊接著就是大舅老爺的家產被充了公。

文革結束後，這老人為了給自己攢點零花錢，六十幾歲的人了，每天騎著腳踏車，拎著「治雞」、「滅鼠」的野藥，四處擺攤。有時來到了自己老姊姊對面的小村裡，讓外甥媳婦給瞧見了，媳婦請大舅老爺回家用飯，這老人還四處躲，央求媳婦們千萬別跟自己的老姊姊說，怕她看笑話。

當母親跟自己的大舅告別時，母親抓起這老人繫在身上的草繩腰帶，開玩笑地說：「想當年，誰要給大舅老爺繫上這樣的東西，那大舅老爺還不拿這草繩，把那人給勒死。」

當眾人都被這話逗笑時，母親自己卻在老人面前哭了起來。

飽經風霜求生存的老姨姥姥

老姨姥姥是姥姥最小的妹妹，也是王家老太爺最寶貝的掌上明珠。當年這小女孩，總仗著是家中的么兒，到處與人鬥嘴，然而人們從來沒有把這些事往心裡放，只覺得這丫頭淘氣罷了。

當年那嬌貴的小丫頭，如今已是皺紋滿面，飽經風霜的老

婦人了。當年疼她，疼得不得了的太老爺，絕不會料到這樣一個掌上明珠，日後竟為生存，前後嫁了三個不同的男人。

在姥姥、二姨姥姥、老姨姥姥，幾個老姊妹與母親相聚時，人們只談論著那光光鮮明媚的舊時情景，沒有人會不識趣地把歲月再往後拉一點，所有記得起來的日子彷彿在半個世紀前，甚至還要更早遠些。母親始終無法想像，那當年與她年紀相去不遠總愛與她鬥嘴的老姨，怎麼會被折磨成眼前這眼神呆滯，連背都直不起來，成天只趴在炕上，沒完沒了吞著煙捲的老婦人……。

在母親返鄉之前，她未曾料到這些年已古稀的姨舅們會仍在世間，在得知他們仍在的消息，當下她直像孩子般的樂壞了。這些老人自「前清」起，也算跨過了好幾個時代。在與大舅老爺相處時，多半時刻，他都是一個人低著頭不知在思索什麼。我整整磨了他半天，他才那麼害羞的開始。在唸到一半時，他的眼神和語調都活潑了起來，但在唸完後，他卻又像刻，我看過他唯一笑過的時候，是那次唸詩給我聽的時做錯事般地遁入那沉默的空間裡。

浪漫的人也許會想，這幾近殘酷的人生歷程所呈現的面貌是豐富的。但是對於當事者而言，苦難的本身永遠也不可能幻化成快樂，傷害所造成的疤痕也許會好，但是傷害的本質並不因此而改變。

發生在我姥姥與她的老弟妹們身上的事，「歷史」給予他們的傷害，或許因為個性的不同而看起來全然不一樣，但是

在二姨姥姥不許人或自己「哭」的剛毅，大舅老爺孤寂的沈默與老姨姥姥的畏縮裡，我所見到的仍然是一場千真萬確的人性劫難。

二舅

老家長一輩人裡，我印象最深刻的就是二舅。每當眾親人匯聚一堂時，沈默寡言的二舅總是獨坐在炕上一角，遠遠地望著我。他那略顯靦靦卻又掩不住欣喜的神情，總令我情不自禁地挪向他身旁。那種與生俱來的親緣，很奇妙地不用言語，就像觸電般地，穿過時間、空間，政治造成的隔閡，讓我們舅甥兩輩人緊緊地擁在一起。

由於出生較晚，二舅沒有機會像大舅和母親那樣趕上四合堂未敗前的風光歲月。二舅的兒時記憶全由逃離、逃荒、挨鬥交織而成。

文革前夕，二舅已結了婚，也有了五個未成年的孩子，但家裡大小事，二舅總還是與已搬到城裡的大舅商量。

一九六八年當大舅突然被迫害而死時，村中就有人說，

「李家這回完了。」因為幾乎就在同時，李家另一位主事的隔房大舅，也被鬥而死。鄰人們慨嘆地說：「四合堂的柱子一下倒了兩根，現在老的老，小的小，幾個年紀大的都沒主過事，這家子這下有得瞧了。」

然而，一個諾大的家，結果非但沒有四分五裂，反而熬過了十年文革，到今天還能在村中得到鄰人們尊重，這不能不歸功於二舅。

文革在李家的災難自春望大舅被鬥死時開始。由於七老爺過世得早，我的老爺一手帶大。一小沒爹的春望大舅，就是由自己父親的哥哥、我的老爺一手帶大。一家人，也理所當然把叔叔的長子奉為兄長。春望大舅出身書香門弟，尚能舞文弄墨，「解放」初期在家鄉附近的城鎮——蘆台，謀到差事。然而文革一起，

春望大舅被扣上了「反革命」帽子，天天橫遭批鬥。春望大舅的妻子慌得六神無主，家裡都靠二舅和二姨照應著。最後，關在牢裡的春望大舅受盡折磨，臨死時卻一直不斷氣，直到二舅趕來，親口答應負責把春望大舅的二女三男撫養長大，春望大舅這才閉了眼。

這叔伯兄長死後不久，厄運就降臨到二舅親大哥身上。在大舅未喪生前，來勢洶洶的大字報，已貼滿了大舅的房前房後，為了怕孩子們撕下惹禍，二舅趕緊把大舅的孩子們接回鄉下老家。

不久惡耗傳來，一天下午春望大舅的二女兒突然拉著剛從屋外進來的表妹哭著說：「妹妹，咱們一樣可憐了！」這表妹才知道永遠失去了父親。

暗夜掘墳盼大舅入土為安

彼時政治環境，令人恐懼到去探詢大舅屍首下落，也成為一種罪過，一直到運動較為寬鬆時，老家人才被通知，可以去領壞份子大舅的骨灰。

當時只有大舅媽有資格去辦這事，但早已劃清界綫仍未改嫁的大舅媽堅持不去。二舅為了讓自己的大哥早入土為安，費了大番功夫，輾轉託人拉關係終於有資格去辦手續。當一方裝著大舅骨灰的磁盒映入眼瞼時，二舅再也禁不住腿一軟地昏了過去。

寒風刺骨的冬日裡，二舅從天津一個人小心翼翼地把自己大哥的骨灰繫在胸前，邊哭邊踩著腳踏車回鄉。路過一個上坡必經的橋時，這腳踏車，說什麼再也踏不動。二舅終於忍不住地放聲大哭，央求自己的哥哥早點回家，不要在路上再折磨人了，說完了這話，那車竟然就又能動了。

為了怕孩子們張揚出去，也怕驚擾到老人，二舅一如往日般回到家來，他把骨灰盒放在桌上，又找來一對蠟燭點在桌邊，他嚴肅地囑咐著舅媽，今夜誰也不許吹熄這蠟燭。說來奇怪，一向早睡的兩位老人，忽然傳來陣陣咳嗽聲，老爺竟然還起了身，不安地在狹小的屋裡來回踱步，燭光映照著那用布裹著的小盒……神秘的氣氛裡，舅媽忍不住開口問桌上盒子裡究竟是什麼東西？二舅這時才瀕臨崩潰地用嗚咽的聲音說：「大哥的骨灰。」燭影映照著兩個抽搐的身影，夫婦倆強壓抑著自己的哭聲，拚命地給自己的大哥剪紙錢。

後半夜時，二舅搖醒了仍在熟睡、年僅九歲的侄兒，他大哥唯一的男孩，帶著他，二舅把自己大哥的骨灰重繫在胸前，騎上腳踏車，頂著深夜刺骨的寒風往祖墳地騎去。祖墳在那個年代裡，為了響應毛主席擴展農地的運動，早被推平。這時在祖墳地裡埋葬親人，在「破四舊」政策下，直如反革命。

大表哥日後回憶，當他二叔到墳地後，就拚命挖土，寒夜裡，他不懂二叔為什麼喚他起床，又慌張地帶他到這裡做這些事。待他看到他二叔拿起小盒放進那方土穴裡又對他說：

「孩子，抓把土下來」時，他才駭然醒悟過來，放聲大哭。二舅一把將他的嘴堵住，緊緊地摟著他，爺兒倆在寒風中瑟瑟地抖著。

那年頭，為了避人耳目，除了二舅、舅媽、小偉表哥，家裡所有人，沒有人知道那墳裡有大舅的骨灰。他們都以為那墳是空的，只是傳統習慣為了給老爺的墳做「釘角」用途。要不是母親返鄉問起，這段往事永遠得不著揭開的機會。

義無反顧擔起家族責任

大舅一死，整個家擔就落在二舅肩上了。

老爺在得知大兒子的死訊後，瘋病就更犯得兇了，他有時會拿著菜刀，瞪著憤怒的雙眼。要急了，有時竟會往河的深處，跳下去找。每一回，總是被二舅這二兒子，好說歹說地給哄回來。為了治父親的病，二舅在那個堅決破除迷信年代裡，四處求神問卜，幾回在神靈前虔誠地磕破了頭。只要得知那兒有治瘋病的大夫，就把這壯碩的老人扛上腳踏車後座，四處拖著去治病。舅媽形容著：「有一回，麥種剛下地，這兒子就帶著父親走了。」一直到麥子長得過膝時，爺倆才打外地回來。

四合堂的豹五爺，隨著四合堂牆倒樓塌，卻沒有失去舊日培養出來的身段。村人們都說：「這老爺真是了不得，人雖瘋，卻混身上下乾淨俐落極了，只要文明棍一杵，墨鏡一戴上，哼哈個一聲，沒有人敢不應！」在那艱苦的年代裡，如果這老人想要一套皮襖，他的二兒子，就是在眼淚往肚裡吞地都要給他做出來。為了免得老人掛心後事，二舅早就把棺材給老人準備好。兒孫們都知道，老人愛在棺材裡藏他的寶貝，每回總伸手去偷藏在裡面的點心。

春望大舅死後不多年，他那長年臥病的妻子，也終於不起。臨死前，骨瘦如柴、虛弱的春望大舅媽，一句話也吐不出來，她只是費力伸著兩根顫抖的指頭，家人都明白她的意思——她是要找她的叔伯二弟。

二舅一進門，就跪在他的老嫂子前，不停安慰老嫂子說：「去吧，去吧，放心去吧！」他保證一定把她的孩子們都撫養成人。春望大舅媽瞪大了雙眼，望著環侍在旁的子女，這才嚥下最後一口氣。二舅果真信守諾言。他把那五個孩子一個個帶大、兩個女兒嫁了人，三個兒子，也先後娶妻生子。排行最大的全福大表哥總說，如果沒有這二叔；他說他的婚事和房子都是二叔給他張羅的，而且什麼事二叔都先濟著他們，而後才去為自己的孩子們張羅。今天這已為人父的大侄子，在這樣薰陶下，做為李家年輕一代的最年長者，他知道

日子一直沒有輕鬆過，在大舅去世後幾年，大舅媽提出

要改嫁。二舅一直央求嫂子先把孩子帶大，等孩子稍能自立時，不管她將來嫁誰，他一樣尊敬奉養如昔。大舅媽鐵了心，她和那不懂事的女兒，將跪地的二舅趕出了門。為討好將來要嫁過去的對象，這女人竟準備把她丈夫唯一留下的房舍，也過到那男人的名下

大舅媽終於出嫁了過去，走的時候，只留下一間帶不走的空屋，其餘的東西搬得一乾二淨。至於她的小兒子，卻發了重誓：他不跟過去，他姓李，他要回家跟爺爺、奶奶過，如果他的叔叔不養他，他寧可去要飯。那年表哥也不過十四歲，這孩子拉拔到娶妻生子。表哥結婚後，當他的媳婦一舉得男時，直把這當二叔的樂壞了，在這只准許生一個孩子的制度下，他百感交集地想著他的大哥終於有了後。

隨著孩子們一個個長大成家，最艱苦的日子逐漸遠去。這些已成為歷史的故事，只有極少片斷是從二舅那親口聽來。這老農始終默默寡言，當我思索著是什麼樣的力量支持這樣一個平凡的小人物，做出這許多不可思議的事時，他只是淡淡地說：「家本就不能垮！」那些我認為是了不起的作為，對他而言，只是該盡的本分而已。

樹立堅毅無比的長者典範

二舅識字不多，但是在生活裡磨練出來的經驗與智慧，遠勝過那些課本裡教的大道理。今天，他仍常把已為人父母的子侄們聚在一堂，耳提面命地叮嚀他們計劃這、計劃那。那些孩子們都已有了家，有時當然會不服這老農的教誨，他們覺得時代已變，但是他們之間沒有一個敢或願意頂撞，因為他們深知這老農當初是如何一路帶他們走來。

故事的一部份是我從全福大哥那聽來的。這大哥總喜歡抱著他的寶貝兒子，敘述著二叔對他們如何、如何地好。這常令我想到在「爹親，娘親不如毛主席親」的偉大社會主義教育裡，又是什麼概念維繫這叔侄這樣血濃於水的感情呢？

那個當年隨大舅媽改嫁過去的表姊，故事到此仍未結束。過去沒多久，就後悔，好強的她在十六歲那年，未與人商量地隨知青志願下鄉到東北。她孤獨地在那成長、擇偶到完婚，而今已三十多歲的她，由於所嫁的男人對她不忠，此刻她又想從東北回到老家來。這次又是二舅挺身而出，這做叔叔的接到這侄女的信時，他不但不念過往的一切，反而心疼姪女命苦。當大表姊回鄉後，偶而心情不好的出了門，二舅媽總隨後找了去。有回我親眼看到二舅媽安慰她說：「苦日子都過了，什麼事都還有叔叔嬸嬸在，怕什麼……」

像二舅這樣一個平凡的長者，在中國其實隨處都有，他們既不尋黨官僚，又不是什麼知識分子，只是億萬想過點太平日子的老百姓。他們可能從未曾有過救國平天下的大志，卻反而成為那些有偉大抱負者的芻狗。

第二度自老家返台前，難得說服了這節儉成性的老農，與我們一起到北京附近的古蹟遊覽。像劉姥姥進大觀園一樣，二舅第一次住進了所謂觀光大飯店，也第一次有機會，看到了那些所謂「偉大」的中國歷史古蹟。在參觀北京城外明朝神宗皇帝的陵寢──定陵時，這來自土地底層的老農深為這巨大的陵墓震撼，他很慶幸，封建終於被廢除，不然耗費這麼多人力、物力，來造帝陵，人民怎會吃得消？我不忍點破他，這老農在過去那段歲月裡所過的日子，絕不會比一個所謂「最壞」的皇帝統治來得好些。諾大的北京城裡，二舅只是茫茫人海中的一個「鄉巴佬」，站在天安門前，他恐怕怎麼也體會不了毛主席說的人民當家做主的滋味。

離別的那個早晨，二舅默默的走出了飯店大門，準備搭車返鄉。送上飯店前天橋，我猛然快速地衝上飯店的樓梯間，立在窗前，盯著那身影離去，那昂首濶步的身影，終於逐漸渺小地消失在廣大穿流不息的人潮裡。我的視野不知何時像淋到了水的鏡頭，開始變得模糊起來。

餓

餓非常難挨，那種可以把人餓得眼神呆滯，混身乏力，站不起來的經驗，對於那群年紀在十七歲以上的老家人們仍是記憶猶新。而這種經驗帶給人的影響，到今天仍是具體可見。因為屬於那個年齡層的人，今天很少有所謂肥胖體型。

這些曾經餓壞過的人，每與我談起這經驗時，總是既害羞又忍不住地笑聲連連。現在談論這事的人都不用擔心下頓飯到那去吃，否則這些經驗，可是一點也不好笑。

全福大哥就記得，小時候大夥在「人民公社」吃食堂，恰好趕上了所謂「吃四兩」時期，不管大人，小孩，一天每人只有四兩食物可吃。這點份量雖然餓不死，卻活生生地難受。在吃食堂時，不論大人，小孩，都是認牌給飯，用飯時，先在看板上找到自己的名牌，然後一手交牌，一手領

飯。工作人員收起這牌，待下頓飯時，再將「名牌」掛回原處。全福大哥笑著說，他的牌子常被那餓壞的舅老爺偷去領食物，反正人家認牌不認人，等輪到他這小鬼頭去時，找不到自己的名牌，只餓得兩眼直冒金星。

有時人們瞧這小子頗可愛又可憐，就暗中多給一個用蕃薯做的窩窩頭，那窩窩頭因為摻了太多水，其實就是一團濃稠狀的液體。每回當他伸出雙手去接時，都被這如稀飯般滾燙食物，燙個半死。我的大表哥邊笑邊比當時他那副可笑模樣。他抱起心愛的小祖宗寶貝說：「這小子，打一落地，就不知道什麼是餓，有時候爹娘下田回來晚了，等在農舍前的小娃兒就又哭又號的嚷肚子餓。」然而，現在孩子們喊餓，還真是有求必應。

全文大嫂仍記得那段挨餓日子裡，由於缺乏食物，什麼活都不能幹地成天坐在門口，往往坐著、坐著，眼皮就睜不開地睡著了。偶而實在餓急了就失神地又哭又號，為此總招來也在飢餓狀態下，而煩透的大人一頓打。

全霞大姊的經驗就更有意思了。她靦覥地笑著對我敘述這經驗時，總讓我覺得似乎在聽一個不可思議的荒謬劇。她記得小時候，因為食物不夠，大人們就把稻草、玉米、高粱的莖葉，或是玉米心磨成粉，摻著其他食物做成窩窩頭吃。「人在那時候，真恨不得最好喪失味覺。」大表姊興緻頗高地繼續形容如何拿起窩窩頭，咬一口，就那麼來回的在嘴裡咀嚼，能嚼多久就嚼多久地嚥不下去。為了填補那空虛的胃，最後在嚼得不能再嚼時，眼一閉，咕嚕一聲地把那堆草料吞了下去。人畢竟不像牛這樣專吃草動物，有四個偉大的胃，可逐步分解這些纖維質草料。每一回，這群孩子在上大號時，都是場血淋淋的戰鬥，因為那消化不了的草料，會結成硬塊的拉不出來，總要大人伸手幫忙掏出來。

在我聽過所有對飢餓形容，最瞠目結舌的，莫過於一位知青的說法；讀書人講話較有文學性，他悠悠地說：「長久沒食物吃，他竟覺得自己的胃在消化它自己。」

飢餓是足以致命的生存考驗

「餓」對於成長中的孩子們而言，是記憶較深刻的一部

份，因為除了吃，他們還沒有其他的事好擔心。

而對那些撫養他們的大人們而言，除了餓的感受，還得想辦法找尋食物來養活自己和家人。為此大人們談論這事時，一點也笑不出來，內容也更殘酷深刻了。

有些長輩說，在那個年代，有人真餓得把皮衣、皮鞋、皮帶放進熱水煮軟了吃。而長輩對餓的記憶不僅限於「吃四兩」的時期，還包括了「解放」前後那段歲月。老家小村，由於戰事連連，日本人前腿剛走，土匪、游擊隊又來，共產黨不甘寂寞地也來插一腳，連年不太平，原來有數百戶人家的小村，在最後沒糧吃時，逃荒去了一半。

我有位遠房舅舅彼時年紀尚小，老家人就用他從北村有糧的人家，換來一袋活命的玉米。那家人後來嫌這小孩肚子大的營養不良，又給送了回來。至於那已下肚的糧食，就不用還了。若不是被逼得走頭無路，要讓這些互古以來依地而活的農民放棄家園，遠走他鄉，絕不可能。為此，在解放後，或更早在日本人離開後，大部份的老家人，又打外地陸續遷了回來，農民以為當家做主人的時代來臨，每個人都認真拚命地去為「祖國」賣命。沒想到日後一連串整人，整得死去活來的政策下，那比解放前還慘的飢餓時代又來了。保守的統計，在一九六〇到一九六三年之間，全國餓死的人就有兩千萬人。日後在資料得以公開後顯示：所謂的「天災」造成糧食欠收，遠不如「人禍」來得大。而這是在所謂帝國主義、封建主義、官僚資本家被掃除殆盡的社會主義天堂裡發

生的。

為了活下去，老家人用各種方法去找可以入口的食物。

「偷」是其中一種；我的二舅媽，曾為了偷已繳到公家的糧，黑夜裡一個人過河到公家的糧廠偷食物，然後頭頂著活命的糧食，再涉水回來。

厚著臉皮去討也是一種，我的姥姥很少記恨人，但今天她絕不與村中的一個老頭說話。姥姥仍記得有時家裡一點糧也沒有，實在想不出辦法時，這老婦人就背著兒孫們獨自出門，不怕危險地上大隊要糧去。這看糧的老頭每回總以鄙夷的口氣對姥姥說：「怎麼又是妳這老太婆來要東西？」就算現在日子好過多了，姥姥仍忘不了當年那個仗勢欺人的小人嘴臉。

拚命的找是我所能知的最後方法，因為「搶」對於老實的鄉下人仍絕對不敢。我母親總記得她小時候，家鄉有許多野菜，但在那段度荒時期，人們為了活命，把整株野菜連根拔起，種子也不放過的吃了下去，以致今天偶而見得著一些零星的雜草外，老家的植物景觀竟是相當單調。

老家人說這村子還算幸運，因為其他的地方，有的人真餓得吃土，雖然如此，他們卻沒少嘗過樹的枝芽與嫩皮。

現在日子好過多了，我的舅舅們很欣慰在我們返鄉時，能吃到家鄉特有的稻米，因為那兒除了水充足，水質更好，種出的稻子也特別的香。

掭過饑荒方知盤中飱粒粒需珍惜

人們今天再不用擔心「吃」這事了。小小的農村裡，已有「個體戶」開的飯館。其他擺攤的小販，也在小村中日漸活躍起來，賣糖葫蘆的小生意人，也常打幾十里地外踩著腳踏車來這兒攬顧客。

以物易糧，在鄉間亦非常普遍，不時有人從外地來，以自己家鄉的特產，來換取這地方的糧食，有時是十斤蕃薯換一斤米，不然就是多少玉米來換多少斤的豆子。

雖說糧食不缺了，但是只要找到能吃的食物，老家人絕不浪費。有幾回，我與全松表弟們下河溝淘魚，所謂淘魚，就是把小河溝一節節拿泥巴堵上，然後兩人一組用鐵桶把水淘乾，最後在沒有水的稀泥裡撿魚，大小通吃。有時我將小魚放回，他們還友善地嘲笑我這天主教式的慈悲。說起淘魚，絕沒有想像中的有趣，尤其在河溝凍上大冰的時候，首先得拿鏟子將冰層打破，再站在凍徹心骨的水裡開展工作，一趟下來，往往腰都直不起來。

人為生存向來不易，僅為了口活命的糧，就可隨意扯脫出一篇故事——有回在村中的大隊廣場前，看到了一個要把戲的家族。沒有太多娛樂的農人們，就群聚在廣場上看那表演氣功絕活的大人，往躺在地上的小女孩頭上猛踩。聽那呦喝的口音不似本地人，打聽之下，才知道這家子是打山東來的，由於家鄉糧食欠收，這一家祖孫三代拋棄家園，駕著馬

車，四處耍把戲地討口飯吃。

同村也有位冉三孀，當年為了一口活命的飯，在自己的兒女各自嫁娶後，竟千里迢迢的離鄉背井，一路打安徽要飯到此地。來到這小村一段時日後，好心的村人們為冉三孀說上了同住村中，年紀也已老大不小、仍娶不起媳婦的冉三叔，從此，冉三孀才算有了棲身地，不再餐風露宿。而今，每當農閒時，冉三孀早已嫁人的老閨女，仍會按時打家鄉一路坐火車，來給自己的老母親送家鄉的特產。

「吃」一直是中國人的第一等大事，不然老祖宗們不會在那個古早的年代，就體會到了「民以食為天」的意義。

在老家期間看到了人們跪在地上，小心翼翼地將散落路旁的穀子，一粒粒拾起，我不免想起了彌撒聖祭奉獻禮時，主祭者虔誠的拿起麵餅謙卑的說：「請接納人類勞苦功高的果實麥麵餅」。千百年來，這早已習以為常的傳統，原來竟是這樣的深刻。

大舅

一九六八年八月裡的某一天，我的大舅被發現死於個人的辦公室裡。據當時曾在場的人日後追憶說，當時大舅一個人好端端的背坐在自己的辦公桌前，頸上繫了條繩，但脖子上並沒有太深的勒痕，整個辦公室看不出有掙扎的痕跡，所有擺設井然有序地一如往昔，唯一讓人感到駭異的是，那個九尺之驅壯漢，在早晨的空氣裡是如此端莊平靜地斷氣在桌前。

在那個「大革命」的年代裡，與大舅親近的人沒有人知道大舅的死因，但是，那群鬥爭大舅的人，卻為這如謎團般的死因，下了個很果決的判斷──「畏罪自殺」。至於畏的是什麼「罪」？死者自己心裡有數的不必解釋，也用不著解釋。

對於大舅如何開始遭迫害，而終至喪命的緣由過程，老家沒人說得清楚，因為那複雜政治背景中的意識型態，不是種地的老家人能懂的。再者是，每當談到大舅的人與事時，深痛的記憶，總會使他們無法繼續地嚎啕大哭起來。

為了探索大舅在歷史歲月中，所扮演的角色，我有機會讀到了小表妹在中學所用的歷史課本，也才對那個難以理解的歷史環境，有了個基本的輪廓素描：

一九五七年四月，中共中央發出整風運動的通知。整風變為反右派鬥爭。

一九五八年五月，中共通過「鼓足幹勁，力爭上游，多快好

省地建設社會主義總路線」。全國人民建設社會主義熱情高漲，出現了「大躍進」的形式。

一九五八年「大煉鋼」；八月，農村人民公社運動，短短幾個月百分之九十九農戶加入了人民公社。

人民公社特點：①一大二公（大是公社規模大），一公社一般由二百戶至二萬戶組成。公是實行集體所有制、全民所有制。

②吃飯不要錢，公社隨便調撥社和共產資料財產，及土地勞動力

③加上共產黨實行五風運動（五風①共產風②命令風③浮誇風④瞎指揮風⑤幹部特殊化風。）

一九五九年七月黨中央在江西蘆山開會，開展了反右傾鬥爭。

一九五九年至六十一年三年自然災害，俄羅斯撕毀幾百個合同，撤走全部專家，加深了國民經濟的損失。

一九六二年九月毛澤東在黨八屆十中全會提出，整個社會主義歷史階段，社會主義與資本主義的危機，開展社會教育運動。

十中全會城鄉開展以「四清」為中心內容的社會教育運動。

四清（清政治，清思想，清經濟，清組織）認為全國基層有相當多單位領導權不在人民手裡。

一九六三年點名批判文藝品。

一九六四年爆炸第一顆原子彈。

一九六四年批判擴大到哲學、經濟學、歷史學術領域，完全否定了建國以來文藝工作者的成就，宣布要堅決進行一場文化戰線上的社會主義大革命。

評新編歷史劇（海瑞罷官）文章和部隊文藝座談會紀要發表，為文化大革命的發動作了輿論準備。

一九六五年整黨內走資本主義道路當權派，打擊面更廣，同時進行修正主義批判。

一九六六年五月中共中央發動五一六通知。

八月中共八屆十一中全會，通過了中國共產黨關于無產階級文化大革命的決定，即「十六條」這兩個文件發表標誌著「文化」大革命的全面發動、中央規定文化大革命採用「大鳴」、「大放」、「大字報」、「大辯論」形式進行，《人民日報》首先發表了橫掃一切牛鬼蛇神社論和評論員的文章，煽動青年學生和群眾造所謂走資派的反——造反派。文動。

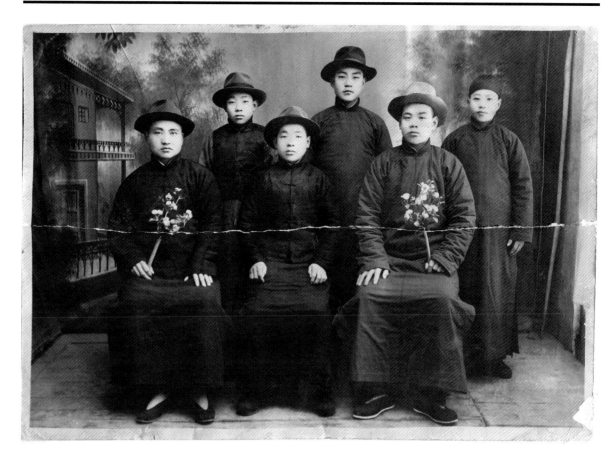

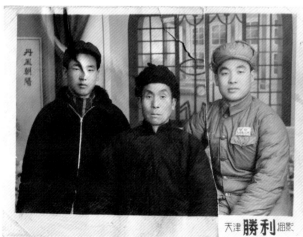

年輕的大舅（前排中間者，約1944年）

四合堂的大少爺，母親心中最摯愛的兄長，在十六歲那年
離家到漢沽做事時所攝。戴著呢帽、穿著講究的大舅，依
稀透露著四合堂在鄉紳社會中既有的容貌。

「老爺與舅舅（約1954年）

大舅（右邊第一位）在解放軍醫院任職時，與老爺及二舅
的合照。社會已步入了另一個時代。大舅被鬥死於文革初
年後，老爺的瘋病犯得更兇了，姥姥為了怕睹物傷情，硬
是把逝去的人，由照片上一一剪去。

化大革命在全國迅速開展開來。

八月中起，毛澤東先后八次在天安門前接見來北京串連的紅衛兵時，提出「打倒一切」的煽動口號。那

江青等人策動造反派到各地煽風點。

①走資派②黑幫牛鬼蛇神③反動權威，進行亂揪、亂鬥。江青一伙挑動群眾鬥群眾，保皇派、造反派嚴重對立，各級黨組織于癱瘓狀態，全國陷入一片混亂。

一九六七年初全國武鬥成風，出現全面內戰局面。

一九七七年十月六日粉碎江青反革命集團，「黨」和「國家」命運得以挽救，十年文革結束。

毛澤東對中國的功績遠大於他在文化大革命中所造成的過失。中國民族人民始終把毛澤東看作是敬愛的偉大領袖導師，毛澤東思想是我們寶貴的「精神財富」，它將長期指導我們的事業。

錄自《中國大陸初級課本》中國歷史第三冊。

喪親之痛終身難磨滅

「歷史」記錄對人類性靈的提昇與反省具有多少功能？那一個曾令億萬人塗炭，千萬人喪失性命的時代，竟能如此簡單扼要，輕描淡寫地濃縮在一千五百字不到的敘述裡（事實上，它連基本辨識所造成的道德能力也沒有），是否該被原諒的問題（事實上，它連基本辨識歷史所造成的道德能力也沒有），如此治史者，或許都不自知他們所曾描述的體制和主導者，本身就是一部野蠻恐怖的機器，它把一個完整的人投了進去，絞得血肉模糊出來。

化成文字的歷史讀起來既冷酷且不近人情，而在有血有肉的現實生活中，它卻如夢魘般地盤據在人的心底，啃蝕消耗著人世一場歲月——我的姥姥至今仍錐心似地的想念著過世多年的大舅，年邁的姥姥永遠無法忘懷，當年大舅從城裡送姥姥搭車回鄉時，總是追著火車跑的情景。從前清時代走過來的姥姥，無法了解政治的複雜，對她而言，只是不明白一生未做過缺德事的她，怎會遭遇到長子喪生，閨女長年失蹤的苦難？

在她簡單的信仰裡，她仍懊惱著當年她想說，卻未說出來的一個夢境——原來，在大舅喪生的前幾天，姥姥做了個夢，夢中有群人拿著繩子，追著一隻逃命向她奔來的小蛇。姥姥被這夢所驚醒，一直到大舅喪生，姥姥才明白夢中的啟示——因為大舅屬小龍。直到今天她仍認為當初如果把這個

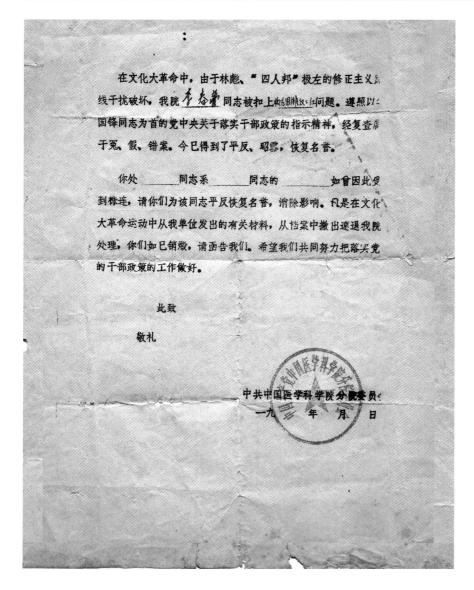

在文化大革命中，由于林彪、"四人邦"极左的修正主义路线干扰破坏，我院 李春梦 同志被扣上极左思潮反三红问题。遵照以华国锋同志为首的党中央关于落实干部政策的指示精神。经复查属于冤、假、错案。今已得到了平反、昭雪，恢复名誉。

你处 ＿＿＿ 同志系 ＿＿＿ 同志的 ＿＿＿ 如曾因此受到株连，请你们为该同志平反恢复名誉，消除影响。凡是在文化大革命运动中从我单位发出的有关材料，从档案中撤出速退我院处理，你们如已销毁，请函告我们。希望我们共同努力把落实党的干部政策的工作做好。

此致

敬礼

中共中国医学科学院分院委员会

一九　　年　　月　　日

在文化大革命中，由於林彪「四人幫」極左的修正主義路線干擾破壞，我院「李春夢」同志被扣上「極左思潮反三紅」問題。遵照以華國鋒同志為首的黨中央關於落實幹部政策的指示精神。經複查屬於冤、假、錯案

今已得到了平反、昭雪，恢復名譽。

你處「　」同志系「　」同志的「　」如曾因此受到株連，請你們為該同志平反恢復名譽，消除影響，凡是在文化大革命運動中從我單位發出的有關資料，從檔案中撤出速退我院處理，你們如已銷燬，請函告我們。希望我們共同努力把落實黨的幹部政策的工作做好。

此致 敬禮

中共中國醫學科學院分院委員會

一九　　年　月　日

夢給說破了，大舅就可以逃過這個大劫。對於一場無法明白的劫難，姥姥的結論竟然轉成無止境的自責。雖然已事隔多年，姥姥對大舅的思念仍是刻骨銘心的無法忘懷，那種心情，就像姥姥說的，每回想得急時，就像是有成千上萬的蟻群在啃嚙著姥姥自己的心窩，急得讓人坐也不是，站也不是，地心慌。

大舅的女兒，我的大表姊，也對母親這麼說：「沒看過親人過世時的臉，就老覺得那人老還活著，總也忘不了。」大表姊說，當年大舅最後一次離家前，就在狹小的屋裡，煙一根接一根地抽著，而大舅是從來不吸煙的。臨去前，大舅把大表姊叫到身旁，交代了許多她根本不明白的話。那天，大舅出門後就沒有再回來。

二十多年來，大表姊總無法忘懷自己父親的身影，在老家的某一天早晨，大表姊紅腫著雙眼，獨自在剪紙錢，問她怎麼回事？她才說，大舅又來夢中看她，說好久沒有見著她了……。

在老家我唯一獲得有關大舅的最具體資料，是一張已快破碎，而仍被二舅細心保存的大舅「平反證書」。

我的姥姥至今每個月仍領有大舅當年單位所發給的微薄撫恤金。那個政治體系當年毀了她心中的至愛，又長期咀咒她

對經過那段歷史歲月，而仍活在世間的人們，那份痛苦不會因歷史的編年而成為過去式，文字的歷史不同於人們的記憶，文字的歷史是健忘的。

家族的命運，最後又給了她一張平反證書，把所有的功過一筆勾消……。姥姥不識字，但是她對大舅的記憶——一位母親對孩兒的記憶才是最公平與最實在的。

母親返鄉時，有位同村的六姥姥，曾拉著母親的手說：

「大姊，能隔萬重山，不隔一層板哪！您瞧，您都千里迢迢的打遠方看媽來了，可是那逝去的雖才隔了一層板，卻再也瞧不著了……」姥姥在聽到這話時，馬上像假裝沒事般地自個往窗外望去，冷凜的北風，每年都按時來與北國的平原唔談，或輕柔，或怒號，或溫存，沒有人能明白它們在私語著什麼？就如同老家人對許多人與事的記憶，就是在把事實的緣由合理化地描述出來時，總覺得其中彷彿還缺了些什麼？

少了些什麼？

二姨與舅媽們的合照（約1953年）

女性在這家族裡一直有著重要地位。這是二舅媽（左邊第
一位）初進李家門時所攝。中間的二姨當時仍待字閨中，
右邊被剪掉的人是當年改嫁的大舅媽。

老家的
年輕人

土地孕育出人的性格。老家的年輕人就像他們父母親那代人一般，大多是種地的，為此他們的年紀，雖比我大不了多少，甚至比我還年輕，但是終年為農活忙碌，讓他們看起來都要比實際年齡蒼老許多。

由於世代務農，這些年輕的莊稼漢們，很早就承繼了他們父執輩那種沈默寡言氣質。只要一開口，所談論的仍不外乎是與農作有關的事。

除了大舅的孩子外，其他與我有親密血緣關係的表兄姊弟就全是這與土地相依為命的農民。

全福大哥由於自己的父親早年在縣城中被鬥死，使得他們原本想在城中紮根的家，又整個遷回農村來。為此曾有人感慨地說：如果兩個舅舅不離開農村，恐怕還不致遭受這樣的

橫禍。而在經歷這些折磨人的歲月後，老家依舊年輕的莊稼漢們，卻愈發對自身的土地與家園保守眷戀起來。

全福大哥深為他現在的生活滿意，有吃有穿及些許積蓄，和一群圍繞在他身邊的娃兒。有一回他得意地對我說：「表弟，您看咱生活水平不低了，有了磚造的房，除了比過去泥糊的強外，裡頭還有彩電，外頭還有兩輛腳踏車，一輛馬車供使喚，這生活就算不錯了。」對於全福大哥這樣的知足，我只是高興地聽，不忍再與他比較我所擁有的一切。由於是年輕一代人中年紀最長的，全福大哥就很有那種當大哥的氣派。每回二舅有事，都會先找他來商量，然後再由他來召集其他的表弟們來執行。這大哥深怕怠慢我這遠方來的小弟，每回總在寒夜裡，瞞著二舅，領著我們一群後生上村中的小

館涮羊肉。涮羊肉並不便宜，全福大哥卻總是那般興高彩烈地給我加菜。有時，若我想到某個地方拍照，全福大哥總不放心地推派一位表哥或表兄或表弟放下手邊工作，陪著我到處走。這丟下工作的表哥或表弟也總是一句：「大哥的話算數！」坦然地陪著我四處跑。

全祥二哥是全福大哥的弟弟。老家人在當年二哥仍小時，因他的個頭太小，就給取了個「猴子」小名。今天這猴子二哥雖已娶妻生子，人們還是改不了口。每回見到二哥時總有股可愛的親切感。靦腆的他常陪我走了大半天的路，卻一句話也不說。就是隨意找話來搭，二哥的衣服很少是乾淨的。他身上的衣服就像那種新三年，舊三年，縫縫補補又三年的樣子。雖然如此，破舊的衣服，也無損於他清秀的氣質。在老家我第一個拍攝的「人物」就是二哥。

用鏡頭存下老家人獨有的真誠樣貌

二度返鄉時，我帶了大量的底片，想來捕捉紀錄老家人的容顏與神情。然而在冷風刺骨的天氣裡，我竟被凍得不知如何工作，同時也深為不知以何種態度來「拍攝」所苦。半個月後的一天清晨，二哥因為手被刺傷而腫脹的無法下田工作的待在家裡。他自己縫了個大手套，套著那因腫脹而變形的手。早晨陽光的光線好，我興起為他拍攝照片的念頭。起先他仍是害羞地拒絕，深覺自己的模樣太土，不入照。禁不住我再三地要求，總算被我磨得答應了。

二哥開始翻箱倒櫃找衣服，再找仍是那幾套，後來還是覺得身上這套最體面。在請二哥就光線最好的位置坐定後，我從相機有限的視野裡，第一次有機會看清楚二哥的臉。他那溫和又內斂的眼神，使我想起那些共產主義拿來做宣傳用的「工農兵」圖像，其中農民的造型，一定是一種明朗而且透著股肅殺之氣的「革命」臉孔。而我的二哥，這個在社會主義洗禮下的農民，即使在冬陽的刻劃之下，依然是一副侷促的笨拙，倒像著實害羞的孩子。那些為他們來造型的人，顯然沒有認真了解過農民。

除了二哥，另一位讓我印象深刻的莊稼漢就是二舅的長子——全文大哥了。全文大哥的敦厚老實是村中出了名的。每回見到我，總是傻呵呵地問我吃飽了沒。

全文大哥也是個不多話的人，只要知道我喜歡吃什麼，他都會悶聲不響地大老遠給弄了來。有天，他不知打那弄來了兩隻河螃蟹，為不讓其他的孩子看見，他還神秘地關上門要我與母親獨享這兩隻蟹。全文大哥的細心，還表現在另一件叫我感動的事上，每回趕著馬車領我們上墳時，全文大哥總能在那一大片看起來都一模一樣的祖墳地裡，一一指出墳裡長眠的祖宗是誰。

我從未拍過全文大哥下田的情景，每回在拿出相機時，他們總四處逃散，直呼太土照不得。但我總覺得他紮起頭巾到

田中做活時，有股很令人動容難以言喻的氣質。

在老家的最後幾天，終於獲得全文大哥的肯首，答應讓我拍些照片。那日黃昏，在我架相機時，全文大哥竟自動地紮上了頭巾，一時間，我內心有一股酸楚，莊稼人沈默的細膩與真摯體貼，在那一刻竟帶給我沈重的壓力。

鄉下人早婚，幾度翻天覆地的革命，仍無法改變這守舊的觀念，再加上戶籍政策，很輕易就把年輕人牢牢綁在這片土地上。我的兩個表妹，也不過二十來歲，但在結婚後就在那自成一格的天地裡，開啟了另一個生命循環。大表妹在下田時，一個人可扛上幾十公斤的作物，大氣不喘一下，但這做粗活的能耐，並不會影響到她做針線活的細膩。在老家時，由於天冷，表妹為我做了幾件坎肩，看她在燭光下做活的情景，就像小說裡那些大家閨秀在做女紅一般。另一位表妹由於沒有工作，丈夫整日在外地幹活，使她無聊地常回家找同伴們打紙牌。每回在看到我穿著大紅大綠衣服時，總笑著說穿這身衣服活像個大姑娘。至於在看到我的洗髮乳、洗面皂這些日常用品時，她們更驚異地說，這簡直比有錢的姑娘人家還講究。另外一位表弟媳婦，就更叫我印象深刻了，有回她問我在台北的生活，那對她而言簡直像個外星世界，在我無法找到她能了解的比喻時，我就對她說台北跟天津差不多，只是人車多一點。後來她才緩緩對我說，她還沒進過天津城，連大火車也沒坐過呢！

莊稼漢的認命VS知識分子的乏力

在老家的期間，我無法得知世界發生了什麼大事，在一個典型的鄉村社會裡，縱然它距離中國的第三大城——天津，不過兩小時車程，但是在村中三個月期間，看不到一張報紙，電視所傳遞的資訊也是乏善可陳。

終日為農事忙碌的莊稼漢們，心神所繫的就是這地平線環繞、目光所及的世界；生於斯，長於斯，逝於斯，時間替換了時代，卻改變不了那種千百年來以勞力雙手孕育出的生活信念與氣質。為了有限的所得，莊稼漢們，有時得在極冷的冰夜裡去運送白天割下來的葦子，夜半時分，遠處傳來陣陣運送車隊沈重又吃力的聲響，如同千百年來複誦不已的聲調，成為自然原野上的聲籟。他們彷彿把自己更沈重結實的活往土地的深處，宿命又濃稠地承繼著土地的記憶，自土地來，又歸回土地。

這樣的性格與在人數上屬於極少數的讀書人，也就是現代所謂的知識分子，在生活態度上或思想認知上，有了相當程度的距離。這種懸殊差異所造成的對立，則成了近代中國揮之不去的悲劇性格。一方面，知識分子以悲憫的眼光去描述像阿Q這樣、一群懵懂麻木的「鄉下人」，哀痛於這巨大的無知，給整體進步所帶來的負擔；另一方面，在社會主義的洗禮之下，又以極端浪漫的色彩，把農民們刻劃成頂天立地的無名英雄。然而，一旦認清楚一廂情願的熱情也不能改變事

實後，他們的期望就又被沈重的歷史包袱與生存制度，再度拖往宿命的深淵。

在與村中少數不是以務農為生的青年聊天時，在他們依然伶俐的言辭裡，就透著股鮮明的宿命與上下不得的悲觀。他們所曾歷經的事物，在層面上雖然比務農的人們寬廣許多，但其中更存在著他們自身也無法釋懷的空洞感；我大舅的孩子——我的大表姊與大表哥，就是個例子。

大表姊今年也不過三十五歲，但她的故事卻可以從她自述的這段話「交待」完畢。成長的時候，遇上了「吃四兩」度荒時期。求學時又趕上了驚天動地的「文化大革命」，一場文革毀了她的家——父親被鬥死，母親又改嫁。中學畢業要找事時，又遇上了知識青年下鄉運動，十六歲那年她一個人到了東北，到適婚年紀時，又提倡晚婚，等到要生孩子時，又嚴格規定的一家只許生一個。而今大表姊又因辦離婚從東北返鄉。她常心事重重地回想那段大舅仍在的黃金歲月，未來的命運，對她而言仍是無法掌握。

大表哥是大表姊唯一的弟弟，但由於當年大表哥堅持不隨大舅媽改嫁，使得他們姊弟間自小就有一道裂痕。大表哥總記得幼年的種種，這對過去的緬懷，成為他今日心裡難以平衡的負擔，再加上成長期間，所受到的歧視與創痛，使他在今天，雖然已娶妻生子，仍無法改變他多愁善感卻又自卑的性格。在母親返鄉時，大表姊與表哥，總為我有母親的照拂而羨慕不已，卻也因此加深了他們的傷感。

文革是老家人真實又傷痛的生命歷程

除了這兩位常與我聊天的表姊、表哥外，另一位與我走得較近的就是在鄉村小學裡任教的全松表弟。全松表弟小名「傻子」，但是這表弟可是道地的讀書人，忠厚又直爽。經由全松表弟的關係，我又有機會認識了其他幾位與他年紀相仿的年輕人，其中一位令我難以忘懷的就是同在表弟學校任教的李老師。

李老師比我小一歲，生於一九六一年。這樣的年紀在我們所熟悉的環境裡，正是所謂年輕有為時候，但是李老師無論在相貌或談吐氣質上，都顯出與他年紀不相當的蒼老。在那幾天沒有電的夜裡，他們慎重地問我有關「六四」天安門事件的傳聞。

燭光搖晃著，李老師談起了他的成長故事：他說小學時，唯一有印象的教科書，就是《毛語錄》。為了表示他們效忠毛主席的決心，他們還四處督促著村中的農民們背《毛語錄》，背不出來的，也竟有不許他們吃飯的權利。笑談中，他更跟我提到那段讓我驚異的荒唐事……他告訴我李家四合堂的祖墳，是他們小學老師領著他們去鏟平的。那年為了響應毛主席的農地拓殖運動，他們這幾個半大不小的孩子拿著手邊能拿的工具，隨著老師歡天喜地、浩浩蕩蕩的出發。

李家四合堂是個大戶，再加上「成份不好」，自然成為

首先開刀的對象。原先那墓園都是有大槐樹圍繞，至於那石碑，早在文革前，就被拔下來拿去做建設用了。剛到墳地時，他們感到相當光榮地賣力地幹著活，直到有的淘氣大孩子竟開始「挖墳」，才把他們仍稚嫩的人性嚇得魂飛魄散。李老師說，有的墳被打開後，死人身上都是蛆，有的大孩子，索性拿起枯骨來四處嚇著哭嚷的孩子們，但他們的老師在這時竟然被這情景逗笑了起來。

我聽著他的訴說，只覺得心頭發麻，這樣的場面，可能只有在恐怖電影中才見過，而今天卻是以歷史事實呈述……。

全松表弟補充著，有一位遠房表弟，由於母親才剛下葬不久，在平墳時，他只是在一旁掉著淚不願動手，結果第二天，他還被叫上台接受檢討，也許是傷痛太深，這表弟考上學校出去後，就沒有再回來。夜裡，我們又談了許多，李老師常遁入過往時空，自個兒嘆了起來，他說那段成長的時期，成天搞運動，事實上懂得極其有限，搞什麼批林批孔運動時，同學們請他寫大字報，結果要批判的「孔老二」全班沒有一個人認識「在今天這個年紀，才發現過去延誤的損失太大。」李老師感嘆地說。

革命完全結束後，大部份的同學下地幹活，他與全松表弟也老大不小地重新出外考上了中專，藉此獲得了教書資格。聽完這些事後，我問李老師當時的鄉村社會對他們所做所為的看法？李老師失神地大笑起來，他說，當時的人照現在的說法可全都瘋了，不瘋的人也早就活不下去了。當時在村外的小河溝，成天就有人往裡跳。從前的人太老實，沒有人會認為這些運動，和毛主席的話會有問題，就是有人提出了不同的見解，也會被馬上打成反革命。

「在革命運動進行到最凶悍的年代裡，我們幾個成份好的還可以當紅小兵，紅小兵可是保衛革命的第一線。有一回我與另一位同學在潮白河大橋那頭，逮到了一位打外地來在私賣胡蘿蔔的老頭，當下，我們兩人就要捉他上大隊，老頭一直跪地求饒，旁邊還圍了一臺看熱鬧的大人小孩，那時我們才十三、四歲，可就沒有人敢攔我們。後來我答應讓那老頭走，但是他得把所有的胡蘿蔔賤賣才行，本是幾毛錢一斤的，後來兩分錢就可以了。才剛剛判定，一旁看熱鬧的大人們一哄而上，把菜全給搶光了。那老頭後來是一把鼻涕一把眼淚哭著走的。「缺德！」在一陣靜默後，李老師嘆了一聲。僅有的燭光這時突然被穿入的冷風吹熄，我們幾個年輕人，被冷風驚醒地肅然危坐起來。

用眾生苦難堆疊的極權控制

李老師就像老家大多數年輕人，內心裡總有股深沉的自卑，對於外界，他們有著濃厚的好奇與渴望。每回我們談多了，他總會突然如夢醒般，不好意思地說：「扯遠了！」好似他根本不該奢望去探索這些事一般。黑夜裡，談天的機會很多，有回，我與全松弟妹談到了宗教信仰，全松弟妹問我：

「讓一個主宰者統御自己，多不自由呢？」這問題相當有趣，因為當時那方土地上的人們，對毛澤東的崇拜，絕對比任何原始宗教裡的崇拜，還要激情。

每當我想起表哥在結婚那天，與他的新婚媳婦進家門時，竟然是先對毛主席的相片磕了三個頭，才開始其它的儀式，就覺得啼笑皆非。至於那些為了表達效忠之情的「忠」字舞，他們可是沒少跳過好幾回夜談中，我們都為那些《毛語錄》可治病的故事，笑個半死，尤其是當時人們還要像天主教「辦告解」般的每天早晚對著毛主席的相片，早請示、晚滙報默想……。

我從未正面直接回覆表弟妹的疑惑。沒有真正經歷過苦難且受過它折磨的人，無法以那些既定的「道理」去比擬出一套信仰的線條，這些成俗信念，在一個苦難實像外圍闡述著苦難的價值與意義，反倒是膚淺及有限。

在老家似乎未曾體會過那種特屬「青春」的愉悅。那些對過去、現在的彼此經驗類比，在各自有限的天地裡，一時間也不見得能找出共鳴的方向，有時反而在急切焦慮中，不經意的拉開了彼此的距離。

臨別前的某日，與全松弟一夥人淘魚回來，火紅的太陽，落往背後的深處，幾度回望後，索性停下車來，在寒風中架起相機去拍攝這蒼穹轉換的一瞬。全松弟與李老師大夥停下來，頂著寒風看著火紅的太陽不解地問：「這太陽有啥好拍的？天天就這麼不哼一聲的上來，又這麼悶聲不響的下

去？」遠方太陽下，正好一列莊稼漢們運送葦子的車隊，沿著地平線前行……火紅的太陽在寒冷中，益發讓人聚精會神地看著它神秘又莊嚴的落幕。

「任他身在何處，懂得欣賞，而願將自己冥化此刻的便是福！」我們幾個年輕人彼此望了一眼，會心一笑的在月升的前導下朝家的方向騎去。

小孩子們

「小娃兒啊！你可是娘親的腹中肉，心中寶哇！」在老家四處可見到小孩兒的踪跡，他們彷彿就是從土地裡蹦出來似的，河溝裡，田野上，大樹上，小娃兒們已化成大自然的一部份，他們牽著驢去吃草，河岸邊趕著鴨，原野上牧著羊，田野上撿拾著大人們未採收乾淨的糧作，他們絕少落單，總是三五成群，熙熙攘攘地四處嬉耍。

孩子們是生活在「現在式」中的，他們沒有成人對過往歷史的記憶、對未來的企盼，他們的天地，是個只能進一步參與而不容觀望的世界。

在嚴格一胎化政策下，孩子們不會明白來到人間是如此的可貴與不易。不似城中人，工作由國家分配，農民的衣食來源，完全來自所耕作的土地。少了撤消工作、斷送民生命脈

的威脅，一胎化政策自然無法在鄉間有效執行。

此外，農業化社會，人們觀念老舊，總覺得有個小子除了可承宗繼祖外，將來也可守在身邊，所以老家的年輕人若第一胎生個閨女，就是冒著生命危險，都得想辦法，再生出個小子來，我的全福大哥家就是個典型例子。

全福大哥這個小家庭是大陸這代人中極少見的「六口之家」，由於希望來日有個小子在身邊，全福大嫂在生下了三個閨女後，仍冒險犯難的再生了個小子。

「偷生」，在一胎化政策下不是件易事……。有天傍晚，有位大爺慌慌張張地從屋外跑過，口中還大聲地叫嚷：叫×家的媳婦躲起來，「人家來捉人了。」聽到這話，我與母親一陣心驚。後來，從老家人習以為常的口吻中才知道，來的

小祖宗的爹娘（約1974年）

「小祖宗」的爸媽在初成婚時的留影。生活的不易，在人的臉上劃上深刻的痕跡。當年的俊男美女，在來回的偷生孩子後，仍壯年的夫婦，至今已完全變了形了。」問起大表嫂對這政策的意見，她單刀直入地說：「生氣有啥用，能跑就好啦！」全福大表哥這家，是今天這社會裡少見的多口之家，但是「小祖宗」至今仍是人們戲稱的黑娃兒，雖有戶口，卻沒有國家所配給的農地。

人，是來抓因懷了第二胎而到此躲避的婦人。在大陸，婦女

如果懷上第二胎，會被強迫墮胎，也不管懷了幾個月，逮到

以後，馬上給送到衛生院，一帖藥就把孩子打下來。如果逃

打下來的孩子還活著，就當下弄死。不過，做母親的如果逃

成了，沒被抓到，只要孩子一落地，大人就得繳納巨額罰

款。所以像全福大哥這家接連偷跑的三胎，累積的罰款就已

高達五千塊人民幣。

長年提心吊膽地生孩子，使得年紀尚輕的全福大嫂，今天

除了身體不好，看起來也比實際年齡蒼老許多。說起當年她

那「偷生」孩子的過程，真得不比任何的大逃亡故事來得遜

色。

當年，大表嫂懷著「小祖宗」時，沒有躲好，硬給「官老

爺」逮了出來，由於是「累犯」，「官老爺」不講任何情面

地將大表嫂連夜送到衛生院，準備將肚裡的娃娃打掉。慌忙

中，大自然賦與母親的力量，讓大表嫂掙脫了重重包圍，跳

出窗外，沒命地向黑暗深處奔逃，黎明時，孩子就這麼慌慌

張張地來到人世。

今天任誰看到這小祖宗時，總要心疼地說：「這小娃兒著

實命大！」

鄉下人對這嚴酷一胎化政策反應是愚昧也相當有趣。沒人

會記得大表嫂當夜生孩子後的種種，但是當大表嫂日後抱著

小祖宗亮相時，眾親好友和村裡的人幾乎都來了，他們不停

地賀喜說：「值得，值得！這下這家可是有後了。」

一胎化扭曲的人倫景觀

守舊的觀念，再加上大量的人力需求，男孩比女孩在很多

方面還是佔了絕對的優勢。

像全福大哥的寶貝小祖宗，幾乎整天不離他的懷抱。雖然

如此，但真正嚴重的性別差異待遇，在老家還是不太見。

一方水土養一方人，土地孕育出人的氣質與性格，北方平原

上的孩子，個性敦厚得一如北國大地的遼闊，滿口濃郁的鄉

音，更增添了他們質樸草根性，一如我二表姊、小名叫「大

強」的孩子。這小孩也不過六、七歲光景，但是生就一個典

型北方孩子樣，寡言厚實的個性，做什麼事都是不慍不火。

託他去買東西，絕不會把東西買錯，或像其它的孩子們一

般，把錢祭進了五臟廟。

身為二姊家的長子，「大強」很早就承繼了那種家族社會

中「長男」的沈穩與負責性格。有一回，肚子臨時不舒服，

我讓這孩子領我去廁所，這小男孩除了帶我去，還儼然像個

大人般、不放心地在外頭守候。農忙時，他還會跟著自己的

父母下田，不要人管的，自己幫著大人們四處撿拾稻穗。當

然不是每一個孩子都是這麼討人喜愛的。一小在城裡長大，

我大表哥的小孩，就著實讓人不敢領教。鄉下的孩子，成天

三五成群的在鄉野地裡四處跑，就是偶而喊個粗話，也是無

心而充滿童趣的，而表哥這個小鬼頭，長期居住在滿是成人

世界的城裡，五、六歲的年紀，就已經懂得如何去掌握人性

弱點。由於一胎化政策的影響，再加上父母的溺愛，年輕的父母親，由於年少時受過的創痛，反而滋生一種變態的補償心理，把孩子們個個寵得活像寶貝一般。

在城裡，常可以看到雙方家長，為了自家小娃兒的芝麻小事，就當街大吵，甚至大打出手。這些娃兒們頂得上是名符其實的「小祖宗」，打罵都不行。

一胎化政策下，人的倫常受到了殘忍的破壞。不成熟的節育觀，在近乎野蠻的強制執行下，足夠把人性的自然屬性扭曲變形。不多年，這兒將成為一個人倫景觀相當單調的社會。

孩子的天地是有時間限制的，有天當他們正式承繼起歷史的記憶時，稚真的童年就宣告結束了。

在老家期間，不期然地在小橋上遇見了一夥自野外歸來的孩子們，其中的一個長得濃眉大眼，靈秀非凡卻又透著股自信的愉快，他是如此彬彬有禮，好奇地看著我播弄相機。

夕陽下，孩子們像一陣風似的呼嘯而去，命運卻仍如此糾纏盤算著他們的未來……。

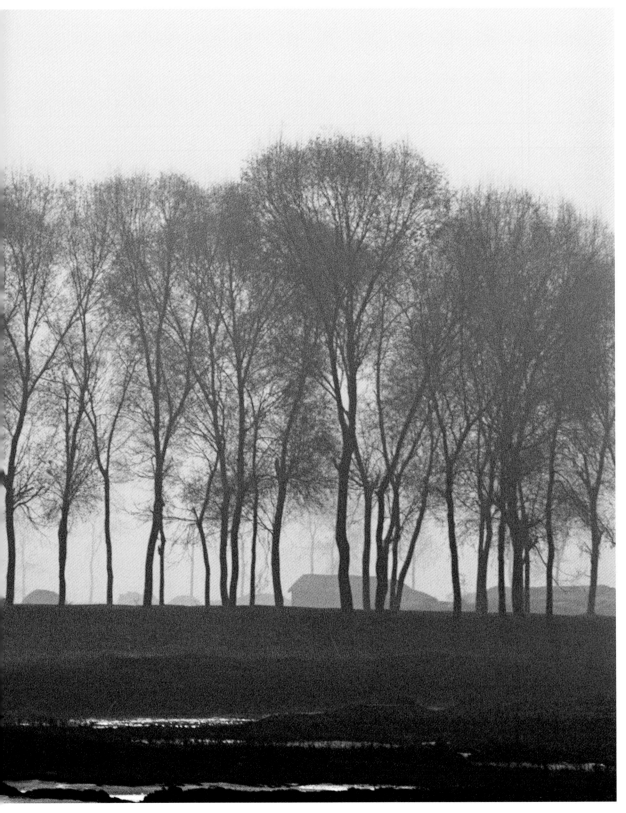

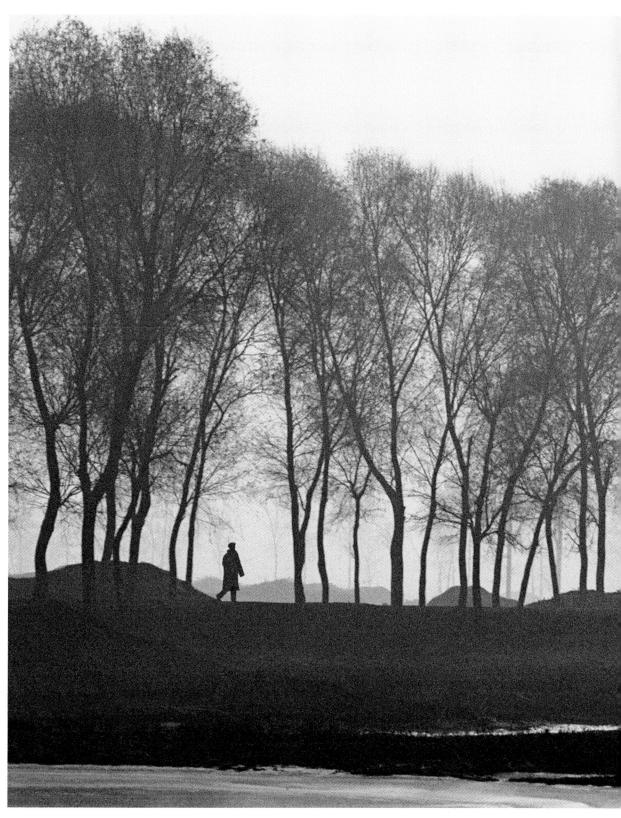

我母親十五歲那年離家，一直到她五十八歲那年，才在我這么兒孫下返鄉，與她的母親——我的姥姥重逢。短暫探親行，我深受震憾。為此；翌年，我再度陪母親返鄉，因而創作了以母親老家為題的《老家人》專題。

完成《老家人》續篇，我竟比母親當年返鄉的歲數都大了，然而，我確信，這輩子，我永遠不會有父母親在夾縫中求生存能力的萬分之一。

母親十五歲那年，就與父親到了人生地不熟的台灣。為了生活，母親曾在言語不通的小市集擺攤。沒有親人在側，爸媽生下了我們兄姊弟六人。終其一生，他們從未活過一天為自己打算的日子。

為讓子女沒有後顧之憂地快樂生活，母親的老家故事由她說來，有如百聽不厭的天方夜譚。直到陪母親返鄉，我才了然，為給我們最美的故事，母親竟淚水往肚裡吞的，獨自淨化了所有刻骨銘心感受，默默承受了所有辛酸苦痛。

母親在我四十四歲那年離世，之前，我沒有一天不受到她的呵護，母親甚至在癌末病痛纏身時，仍心疼我們為她擔憂。為我們，母親無懼死亡的與「先造死、後造生」的老天爺搏鬥。疾病雖摧毀了母親的身體，卻絲毫無損她的靈魂與優雅。

240

母親識字不多，然而，我從她身上領教到的傳統文化內蘊，遠甚過書本文字的教導。直到陪母親探親，我才明白她的堅毅承繼何處？頭次返鄉，當母親與姥姥告別時，姥姥竟不掉一滴淚的只為讓母親寬心離去。然而，這可是她們四十二年來首度重逢，且無法確定未來是否還有機會相見！

母親與父親的結合是典型的亂世姻緣。母親生性樂觀，總能在物資匱乏環境中尋找希望，製造歡樂；父親卻多愁善感。不同性格造就他們對人生，甚至歷史的態度。例如，每到大年三十，父親由於思親，除了淚水漣漣，更會將我們的心情攪到如履薄冰般的神經緊繃。兩相對照，母親猶如不斷在釋放光與熱的太陽，縱然烏雲蔽日，都能看到鑲在雲層後的金邊。而父親卻如月光、盈虧有時地神秘而陰鬱。他們的性格，無關對錯的具體映照出他們的處世態度。

而我們自小與父親的互動，幾乎是一般人面對歷史的情緒反射：幾度老家行，我只拜訪過父親家一次，迄今，我仍是不知道祖父母的名字？一個家因相處模式，竟可斷裂成這個樣子，而一個社會，一個國家甚至整個世界，又有多少難以跨越的鴻溝？

我們家孩子，尤其是我，自然與母親較親。父親逝前給我們最大的禮物，是他終於能表達對我們的滿足且引以為傲。雖然我與父親互動不多，但一直要到他故去，我才了解，我的藝術才情大多遺傳自他。仍記得小時候，父親偶爾還會興高采烈，拉著手風琴，高唱趙丹在電影《馬路天使》裡的〈春天裡〉這首歌：「春天裡來百花香，朗裏格裏格朗裏格朗！」愛唱歌的我，一直到成年，才明白這首歌極不易唱，一個不小心就荒腔走板，遑論抓到它的韻味。

父親對藝術鑑賞力極佳，他是家裡唯一，對我看似不正經衣著，持肯定態度的人。然而由於天性敏感，加上年少時出過天花，他一臉結痂疤痕，更讓他益形自卑。而當我終能體會，他當年退伍後，為養活我們一家老小，開計程車，面對每一個上車客人的異樣眼光時，我卻已一路來到知天命之年……。

人生功課，或就是縱身陷不由自己的環境中，仍能努力掙脫自身情緒，設身處地，量力而為地為改善獻身，或起碼不重蹈覆轍。所謂智慧，或就是自尋常人、事、物裡，以較宏觀視角，悟出的慈悲。

我爸、媽有很多的好。那些看似無足輕重的小事，都是使生命更加飽滿的火花。例如，小時候，每逢過年，母親總要做花糕年節點心應景，我與雙胞弟弟在兄姊出門上學後，總喜歡偎在母親身邊，撒嬌似地求她在花糕上捏幾隻小動物作裝飾。母親從不讓我們失望，更不曾敷衍我們，她極其靈巧地以剩餘的麵團，一瞬間捏出一窩小老鼠、小雞甚至小豬來，甚至會應我們的要求，給小老鼠點上黑眼珠，抹上兩片腮紅，逗得我們樂不可支，也讓我們在整個花糕都快被啃光時，仍捨不得把這群置於其上的小動物吃掉。

而我的父親，辛苦開計程車，卻仍支持我自小順著與趣發展，學習繪畫。藝術是一個他們永遠無法明白的行當，但他們仍傾盡所能，隻字不提自己的艱辛、創痛，讓我在自己的天地裡，自由自在地盡情發揮。雖然歷史不會記上他們一筆，甚至不屑一顧，但在我心裡，他們都是相當高貴，了不起的人。

我謹以這本小書對爸媽獻上最大的敬意與謝意，更誠摯希望，這本小書能提供讀者、甚至這社會與世界正面的能量。

爸媽去世多年，我沒有一天不思念他們。三十多年前，為了創作《老家人》，我去到母親當年被老爺強迫上船的地點，那是個寒風刺骨的冬日，我在蘆葦搖曳的岸邊，望著凍上大冰的河面，遙想媽媽當年十五歲不到，就手中空無一物地離開了家、離開了故鄉……。母親為我立了一個好榜樣，她的大愛與堅毅為我們開創了一個前所未有的未來！

銘謝

一九九一年《老家人》得以出版，得感謝很多人，首先是已逝的田默迪神父、馬志鴻神父，在他們的祈禱下，讓我能堅持到底的將這專題完成。時報出版的吳繼文先生讓我有了平生第一次出書機會。霍榮齡女士更分文未取地為我設計了這本攝影文集，及精美的展覽海報與請柬。已逝的陳映真先生，當年為我這無名晚輩作序，仍教人感念。昔日在誠品敦南店的朋友也一併致謝。《老家人》攝影展能在彼時全台最好的「誠品藝文中心」展出，直如奇蹟。

在日本Imagica柯達公司任經理的佐藤佳晴先生，當我仍是無名小卒時，已視我為專業攝影師。《老家人》所有Kodachrome軟片，當年由他經手，一批批以限時掛號寄到我手中。佐藤先生後來更為我介紹了台灣柯達公司的侍介林經理，長期贊助我所需軟片。兩位經理日後也成為我的兄長，尤其是佐藤先生至今仍強調他是我日本的大哥哥。

感謝崇友文教基金會的執行長唐秋鈴女士，讓我有了重啟《老家人》動機。唐姊除了精神鼓勵，更傾囊贊助我旅行費用，十足感恩。「家文化研究基金會」的林安鴻先生更贊助了我編寫新作支出。東華書局的卓劉慶弟女士更是我的貴人。卓媽媽、卓爸爸非常疼惜後生，這本書所有底片掃描費用，就是由卓媽媽贊助。知道我要寫作，卓媽媽更以紀念卓爸爸的「鑫淼教育基金會」之名，贊助了我生活費。沒有他們的關愛，這本書難以問世。在這致上誠摯的感謝。

三十年前拍《老家人》時，我的大表哥李偉先生，從頭到尾陪我，幫我拿器材，反光板。雖然表哥已不在人間，他永遠在我的心裡。再拍長大的孩子，老家的幾位表弟妹、侄甥們，更幫了大忙。僅藉著這本小書向他們致謝。表兄弟妹及晚輩生性靦腆，在這就不以一一署名。謝謝老家長輩對我的疼愛。同輩、晚輩對我的信任，讓我能順利地捕捉他們的身影，為彼此生命留下了深刻記憶。

這本書三十年前的影像全以Kodachrome軟片及徠卡相機拍攝。謝謝在台中的鄭先明大哥及當年在徠卡服務的陳仁傑先生，大方贊助我器材，讓這專題成功地走向國際。謝謝昔日在台灣索尼服務的吳秉澤先生，為我牽線索尼相機。這本書所有新拍影像就是以索尼最先進的數位相機拍攝，影像的質地有目共睹。非常謝謝台灣索尼相機公司長期贊助我最新的器材，讓我的攝影創作一直有新的突破。昔日代理蔡司鏡頭的童治源先生，大方贊助了優質的蔡司鏡頭。STC濾鏡公司的吳孟聰長期支援所需濾鏡。在蘋果電腦工作的葉凱迪先生，近年在電腦軟硬體上對我的支援，在此一併致謝。最後謝謝時報出版的趙政岷董事長，在出版業如此嚴峻的今日，竟立時要了這本書，從編寫完成到編輯出版一氣呵成，殊勝感恩。謝謝楊啟巽再度為我設計，讓這本書能精美的呈現。

而董陽孜老師為封面題字，更讓我銘感於心。

最後要感謝幾位朋友；乾弟弟張森堡先生，好友嚴建勛，華祖慶，和在曼谷的歐陽瑋教授。謝謝他們在電話那頭聆聽有關編寫這本書時的情緒起伏。有他們陪伴是我的福氣。最後，容我感謝天主，一直默默地以我能體會、或難以理解的方式導引、陪伴我，縱然偶有挫折，卻讓我對愛，對生命一直保有信心。

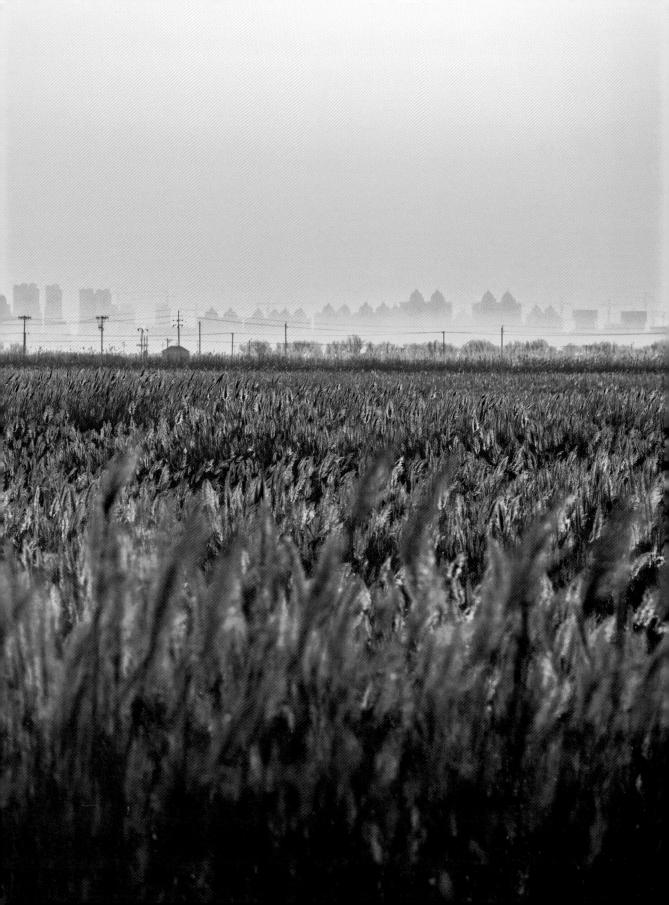

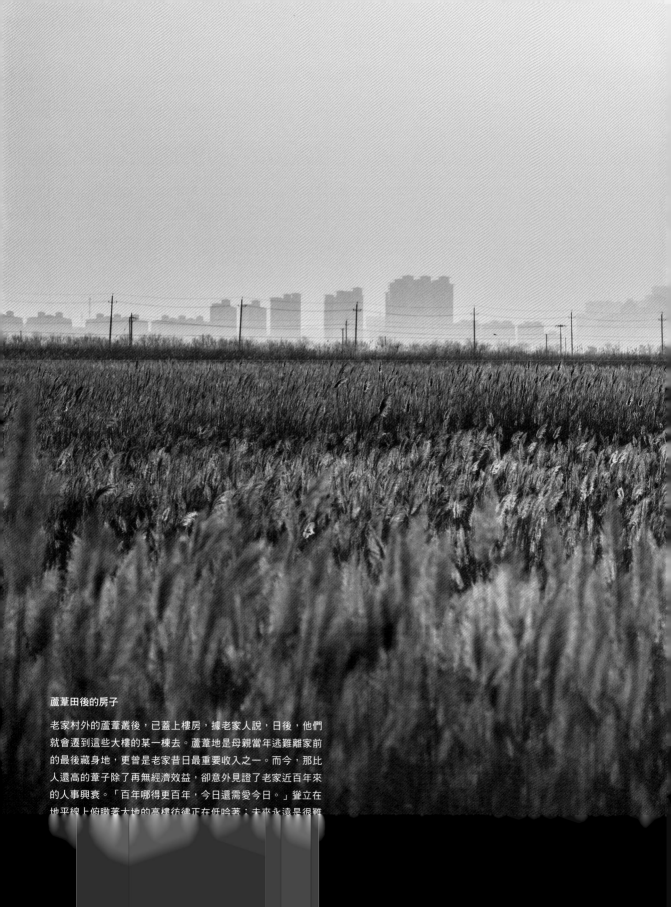

蘆葦田後的房子

老家村外的蘆葦叢後，已蓋上樓房，據老家人說，日後，他們
就會遷到這些大樓的某一棟去。蘆葦地是母親當年逃難離家前
的最後藏身地，更曾是老家昔日最重要收入之一。而今，那比
人還高的葦子除了再無經濟效益，卻意外見證了老家近百年來
的人事興衰。「百年哪得更百年，今日還需愛今日。」聳立在
地平線上俯瞰著大地的高樓彷彿正在低吟著；未來永遠是很難

CM00107

老家人

My People

范毅舜攝影文集

作者／范毅舜
題字／董陽孜
主編／林正文
校對／陳玫利
行銷企劃／陳玟利
封面暨內頁視覺設計／楊啟巽工作室
董事長／趙政岷
出版者／時報文化出版企業股份有限公司
一○八○三台北市和平西路三段二四○號四樓
發行專線／(○二)二三○六六八四二
讀者服務專線／○八○○二三一七○五
(○二)二三○四七一○三
讀者服務傳真／(○二)二三○四六八五八
郵撥／一九三四四七二四時報文化出版公司
信箱／一○八九九台北華江橋郵局第九九信箱
時報悅讀網／http://www.readingtimes.com.tw
法律顧問／理律法律事務所 陳長文律師、李念祖律師
印刷／上晴彩色印刷製版有限公司
一版一刷／二○二三年五月十二日
定價／新台幣八八○元
(缺頁或破損的書，請寄回更換)

ISBN 978-626-353-783-5
Printed in Taiwan

時報文化出版公司成立於一九七五年，
一九九九年股票上櫃公開發行，二○○八年脫離中時集團非屬旺中，
以「尊重智慧與創意的文化事業」為信念。

老家人：范毅舜攝影圖文集/范毅舜著. -- 一版. -- 臺北市：
時報文化出版企業股份有限公司, 2023.05
面； 公分 ISBN 978-626-353-783-5(精裝)
1.CST: 攝影集 958.33 112006011

Nicholas Fan

My People